PARIS

II

ÉDIFICES CONSACRÉS A L'INSTRUCTION PUBLIQUE
ÉDIFICES D'UTILITÉ GÉNÉRALE

GRAVURES EXÉCUTÉES SOUS LA DIRECTION DE
M. CLAUDE SAUVAGEOT

par

MM. ADLER-MESNARD, BESSY, BOISSET, BROSSÉ, BURY père, CHARLES BURY, PAUL BURY, CHAPPUIS, DIGEON, DE GARRON, A. GUILLAUMOT, HIBON, HUGUET, MARTEL, E. MAURAGE, G. MAURAGE, J. MAURAGE, F. PENEL, CL. SAUVAGEOT, SELLIER, SERGENT, J. SULPIS, SOUDAIN aîné, SOUDAIN jeune.

d'après les dessins de

MM. FÉLIX NARJOUX, BERTOT, CHABAT, CHAINE, FAURÉ, GAUDRIER, MAGNY, MIGNAN, TOMASZKIEWICZ

ARCHITECTES:

MM.
ALDROPHE, O. ✻, architecte de la ville de Paris.
BAILLY, C. ✻, architecte, membre de l'Institut.
BALLU, C. ✻, architecte, membre de l'Institut.
BALTARD (feu), O. ✻, architecte, membre de l'Institut.
BILLON (feu), ✻, architecte de l'Assistance publique.
BOUVARD, ✻, architecte du gouvernement et de la ville de Paris.
CAILLAT (feu), ✻, architecte de la ville de Paris.
CHAT (feu), ✻, architecte de la ville de Paris.
DAVIOUD (feu), O. ✻, architecte du gouvernement et de la ville de Paris.
DIET, O. ✻, architecte de l'Assistance publique.
DUBOIS, architecte.
GINAIN, ✻, architecte, membre de l'Institut.
GODEBOEUF (feu), ✻, architecte du gouvernement et de la ville de Paris.
HERET, architecte.
JANVIER (feu), ✻, architecte de la ville de Paris.

MM.
LAVEZZARI, ✻, architecte de l'Assistance publique.
LEBOUTEUX, architecte de la ville de Paris.
LHEUREUX, architecte de la ville de Paris.
MAGNE, O. ✻, architecte de la ville de Paris.
MARÉCHAL, architecte de la ville de Paris.
MÉRINDOL (DE), ✻, architecte du gouvernement.
NARJOUX (FÉLIX), ✻, architecte du gouvernement et de la ville de Paris.
QUESTEL C. ✻, architecte, membre de l'Institut.
ROGER, ✻, architecte de la ville de Paris.
SALLERON, architecte du gouvernement et de la ville de Paris.
SOUDÉE, architecte inspecteur des travaux de la ville de Paris.
TRAIN, ✻, architecte du gouvernement et de la ville de Paris.
UCHARD, ✻, architecte de la ville de Paris.
VARCOLLIER, architecte de la ville de Paris.
VAUDREMER, O. ✻, architecte, membre de l'Institut.

PARIS

MONUMENTS ÉLEVÉS PAR LA VILLE
1850-1880

OUVRAGE PUBLIÉ

SOUS LE PATRONAGE DE LA VILLE DE PARIS

PAR

FÉLIX NARJOUX

Architecte de la ville de Paris

DEUXIÈME VOLUME

PARIS

Vᵉ A. MOREL ET Cⁱᵉ, LIBRAIRES-ÉDITEURS

13, RUE BONAPARTE

—

1883

PARIS.

ÉDIFICES CONSACRÉS A L'INSTRUCTION PUBLIQUE

GRAVURES EXÉCUTÉES SOUS LA DIRECTION DE

M. CLAUDE SAUVAGEOT

d'après les dessins de

MM. FÉLIX NARJOUX, CHAINE, FAURE, GAUDRIER, MAGNY,
MIGNAN, BAILLY, CHAT,
LHEUREUX, ROGER, SALLERON, TRAIN, VILLAIN

PARIS

MONUMENTS ÉLEVÉS PAR LA VILLE
1850-1880

OUVRAGE PUBLIÉ

SOUS LE PATRONAGE DE LA VILLE DE PARIS

PAR

FÉLIX NARJOUX

Architecte de la ville de Paris

ÉDIFICES CONSACRÉS A L'INSTRUCTION PUBLIQUE

PARIS

Vᵛᵉ A. MOREL ET Cⁱᵉ, LIBRAIRES-ÉDITEURS

13, RUE BONAPARTE

1883

ÉDIFICES

CONSACRÉS

A L'INSTRUCTION PUBLIQUE

AVANT-PROPOS

Les édifices consacrés à l'instruction publique et construits durant la période de 1850 à 1880 comprennent des édifices d'enseignement primaire, des édifices d'enseignement secondaire et des édifices d'enseignement supérieur.

Le nombre des établissements d'enseignement primaire est considérable et concerne surtout les écoles primaires proprement dites. Les programmes dans lesquels doivent se renfermer les écoles de ce genre sont toujours les mêmes, et la manière dont ils sont remplis ne présente guère que les modifications imposées par la forme des terrains. Publier toutes les écoles primaires était donc s'exposer à des répétitions sans utilité ; pour les éviter, nous avons fait un choix parmi les écoles dont l'importance, les dispositions générales ou les conditions particulières faisaient pour ainsi dire des types d'une application générale.

Les écoles primaires supérieures ne sont pas dans le même cas ; aussi avons-nous reproduit les trois grandes écoles : Arago, Colbert, Turgot, qui présentent d'intéressants exemples d'édifices de ce genre.

Il faut bien remarquer, à propos des établissements d'enseignement primaire, que les règlements auxquels est soumise leur construction sont de date récente et n'ont pas toujours été appliqués par la ville de Paris. De là, des différences notables entre les écoles de province et celles de la capitale, différences qui ne sont pas toujours à l'avantage des dernières.

Les établissements d'enseignement secondaire, Chaptal et Rollin, présentent un grand progrès, une notable amélioration sur tout ce qui s'est fait avant eux. Aussi avons-nous donné à leurs monographies un grand développement, afin de pouvoir faire connaître les dispositions nouvelles, les arrangements de détail dont les nouveaux lycées pourront tirer profit.

Quant aux établissements d'enseignement supérieur construits par la Ville, ils sont peu nombreux. Nous comptions pouvoir publier l'École de médecine, mais l'état d'avancement des travaux ne l'a pas permis.

ÉCOLE DE GARÇONS ET DE FILLES
RUE RIBLETTE
SALLERON, ARCHITECTE

Pl. I et II

L'école de filles et de garçons sise rue Riblette, XX^e arrondissement, occupe une surface totale de 2,700 mètres dont 1,100 environ couverts par les constructions.

Les deux établissements sont entièrement distincts l'un de l'autre et séparés par la loge du concierge; au rez-de-chaussée sont les préaux couverts; au premier étage, les classes; au second, deux logements pour le directeur et la directrice.

L'école est destinée à recevoir 650 élèves, 325 garçons et 325 filles répartis dans 14 classes. Ces classes contiennent donc de 80 à 60 élèves, nombre qui doit être réduit dès que les circonstances le permettront.

L'installation et la disposition des écoles de la rue Riblette ne sont du reste plus en rapport avec les exigences des nouveaux règlements.

Les travaux, commencés en 1874, ont été achevés en 1876.

La dépense effectuée s'est répartie de la manière suivante :

Terrasse, maçonnerie, pavage	240.670 fr.
Charpente	28.924
Couverture et plomberie	25.399
Menuiserie	44.510
Serrurerie	67.188
Fumisterie	7.892
Peinture et vitrerie	13.448
Divers	2.225
Frais d'agence	11.834
Total	442.000 fr.

Le mètre carré de surface couverte est donc revenu à 400 francs environ et la dépense moyenne par élève s'est élevée à 680 francs.

ÉCOLE DE GARÇONS ET DE FILLES
RUE BLANCHE
SALLERON, ARCHITECTE

Pl. I à III

L'école de filles et de garçons sise rue Blanche, IX^e arrondissement, occupe une surface totale de 1,600 mètres, dont 600 environ couverts par les constructions.

ÉCOLE DE GARÇONS ET DE FILLES, RUE BLANCHE.

Les deux établissements sont distincts l'un de l'autre et séparés par la loge du concierge.

Au rez-de-chaussée se trouvent les préaux couverts; au premier étage, les classes des filles (fig. 1); au troisième, les logements des directeurs et directrices (fig. 2).

L'école est destinée à recevoir 500 élèves, 250 garçons et 250 filles répartis dans 5 classes. Ces classes contiennent donc en moyenne 50 élèves.

Les élèves occupent à peine 1 mètre, surface insuffisante et qui n'est plus en rapport avec les exigences des nouveaux règlements.

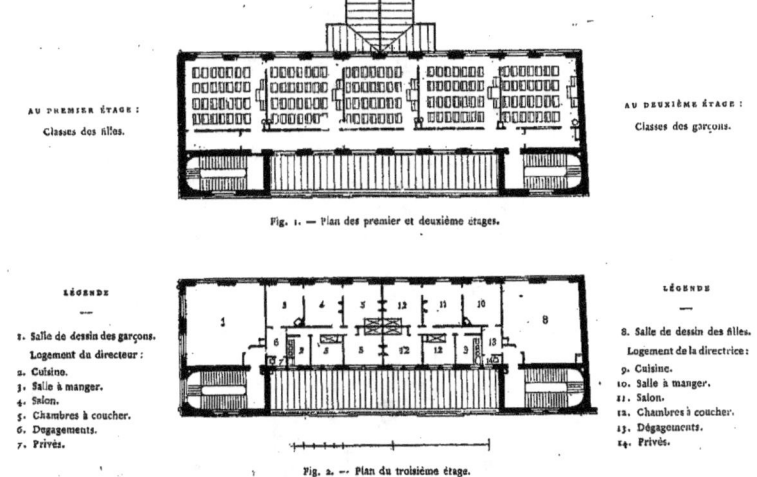

AU PREMIER ÉTAGE :
Classes des filles.

AU DEUXIÈME ÉTAGE :
Classes des garçons.

Fig. 1. — Plan des premier et deuxième étages.

LÉGENDE
1. Salle de dessin des garçons.
Logement du directeur :
2. Cuisine.
3. Salle à manger.
4. Salon.
5. Chambres à coucher.
6. Dégagements.
7. Privés.

LÉGENDE
8. Salle de dessin des filles.
Logement de la directrice :
9. Cuisine.
10. Salle à manger.
11. Salon.
12. Chambres à coucher.
13. Dégagements.
14. Privés.

Fig. 2. — Plan du troisième étage.

Les travaux, commencés en 1878, ont été achevés en 1880.

L'école de la rue Blanche est située dans un quartier riche ; sa façade est moins simple que celle des écoles placées dans les quartiers industriels et populaires, elle a été mise en rapport avec les constructions qui l'avoisinent.

La dépense effectuée s'est répartie de la manière suivante :

Maçonnerie	192.533 fr.
Charpente	8.647
Couverture et plomberie	18.148
Menuiserie	50.672
Serrurerie	62.678
Fumisterie	7.861
Appareils de chauffage et d'éclairage au gaz	7.816
Peinture et vitrerie	12.666
Divers, marbrerie, blanchiments, plantations, etc.	8.320
Frais d'agence	21.159
Total	390.500 fr.

Le mètre carré de surface couverte est donc revenu à 650 francs environ et la dépense moyenne par élève s'est élevée à environ 780 francs.

GROUPE SCOLAIRE
RUE CURIAL
FÉLIX NARJOUX, ※, ARCHITECTE
Pl. I à III

Le groupe scolaire de la rue Curial est situé dans le XIX⁰ arrondissement, au milieu d'un quartier industriel exclusivement habité par la classe ouvrière. Il peut recevoir 500 garçons, 500 filles et 200 enfants à l'asile. Il occupe une surface totale de 3,745 mètres, la surface couverte par les constructions est de 2,227 mètres.

L'école des garçons est en bordure de la voie publique ; l'école des filles et l'asile sont construits parallèlement, séparés les uns des autres par des cours de récréation (fig. 1) dans lesquelles sont les privés, et mis en communication au moyen d'une longue galerie couverte.

Les bâtiments sont construits en pierre de taille, meulière, moellons piqués et briques appareillées.

Ils s'élèvent en partie, sur caves, d'un rez-de-chaussée et de trois étages carrés.

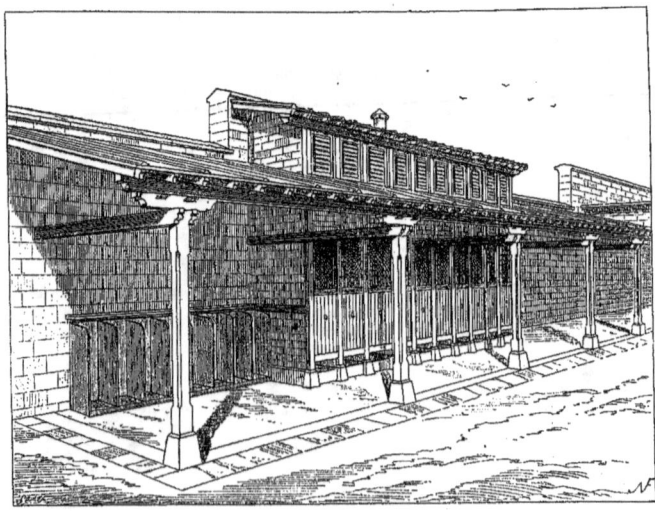

Fig. 1. — Privés et urinoirs.

Les diverses parties de l'édifice sont accusées par des formes différentes. Les fenêtres cintrées du rez-de-chaussée indiquent les préaux couverts, les fenêtres du premier et du deuxième étage, reliées entre elles, éclairent les classes ; enfin les dimensions réduites des fenêtres du troisième étage désignent les logements.

Les imbrications placées sous les appuis des fenêtres décorent les conduits de ventilation et de prise d'air.

L'école des garçons et l'école des filles comprennent chacune un préau découvert, un préau couvert (fig. 2), sept classes (fig. 3) de dimensions diverses, une salle de dessin et deux logements, l'un pour le

directeur ou les directrices, l'autre pour le sous-directeur ou la sous-directrice. L'asile comprend également deux préaux, une salle d'escrime, une classe et deux logements. Le logement du concierge est situé au rez-de-chaussée de l'école des garçons.

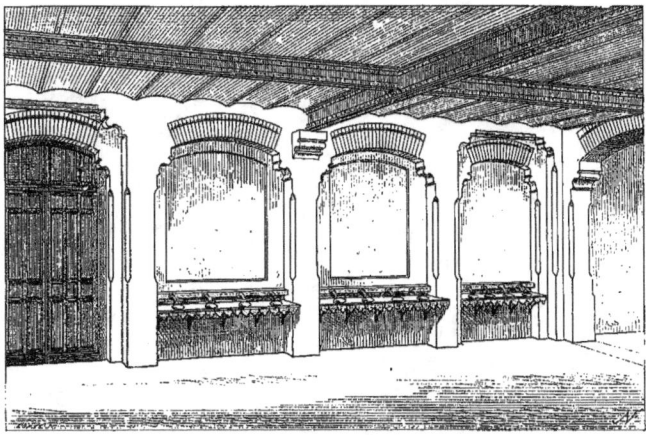

Fig. 2. — Lavabos des préaux.

Tous ces logements occupent ou empêchent d'utiliser pour l'école une surface excessive d'environ 1,000 mètres.

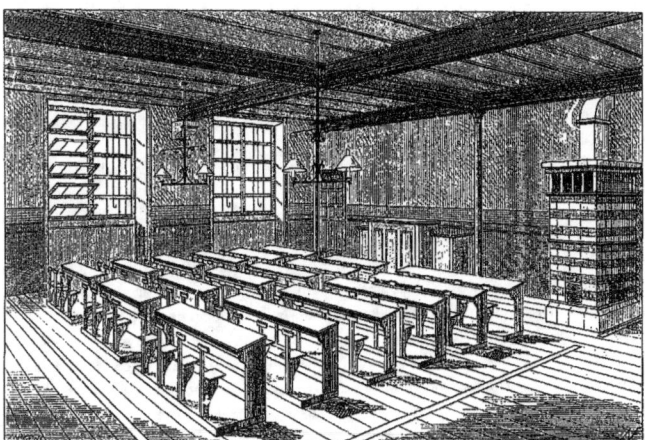

Fig. 3. — Intérieur d'une classe.

Le chauffage s'effectue au moyen d'appareils distincts pour chaque salle. Les prises d'air ont lieu sur les façades. L'air chaud arrive à deux mètres au-dessus du sol. Les orifices d'évacuation de l'air vicié sont ren-

voyés dans le parquet. Ils aboutissent à des canaux collecteurs montant jusqu'au-dessus des combles et dans lesquels la chaleur des tuyaux de fumée des appareils de chauffage détermine une aspiration suffisante.

Les travaux, commencés en 1875, ont été achevés en 1877.

La dépense effectuée s'est répartie de la manière suivante :

Maçonnerie .	269.051 fr.
Charpente. .	28.284
Couverture et plomberie.	21.285
Gaz .	5.627
Menuiserie .	56.668
Serrurerie .	55.669
Fumisterie .	22.022
Peinture et vitrerie	14.428
Pavage et asphalte	3.688
Divers. .	6.510
Frais d'agence .	27.843
Total.	511.075 fr.

La surface couverte étant de 2,227 mètres, le prix du mètre carré revient à 225 francs.

Le nombre d'élèves étant de 1,200, la dépense moyenne pour chacun revient à 410 francs environ.

ÉCOLE VOLTAIRE

FÉLIX NARJOUX, *, ARCHITECTE

Pl. I à IV

L'école Voltaire est située rue Titon, XI^e arrondissement, à proximité du boulevard Voltaire, d'où lui vient son nom.

Elle comprend une école de filles, une école de garçons, une école maternelle et une bibliothèque de quartier.

L'école des filles (fig. 1) est placée en bordure de la rue Titon; au milieu se trouve le préau couvert et aux deux extrémités les loges des concierges avec les passages conduisant, à droite, à l'école de garçons et à la bibliothèque, à gauche, à l'école maternelle ; au rez-de-chaussée sont le préau couvert, la cuisine, la cantine et le cabinet de la directrice. Aux étages se trouvent les différentes classes contenant chacune quarante-deux élèves et ensemble trois cent cinquante, puis la salle de dessin et le logement de la directrice.

L'école maternelle comprend le grand préau couvert avec lavabos, salle de repas pour les enfants, le cabinet de la directrice, une salle d'exercices et une classe. Elle peut recevoir deux cents enfants. Le premier étage, élevé seulement sur une partie du rez-de-chaussée, contient le logement de la directrice.

L'école de garçons (fig. 2) est placée en arrière des deux précédentes ; elle comprend au rez-de-chaussée le préau couvert avec cuisine, cantine, gymnase, dépôt d'appareils gymnastiques, dépôt d'armes et cabinet du directeur. Aux étages on retrouve le même nombre de classes et d'élèves qu'à l'école de filles, une salle de dessin et un logement pour le directeur avec un escalier distinct.

La bibliothèque placée en face de l'école maternelle comprend au rez-de-chaussée une salle de travail manuel pour les garçons et au premier étage une salle de lecture et de dépôt de livres.

ÉCOLE VOLTAIRE.

Le parti général adopté offre l'avantage de laisser au centre, entre les bâtiments, un grand espace vide, mais en revanche il rapproche trop des propriétés voisines les bâtiments de l'école maternelle et ceux de l'école des garçons dont les faces opposées à la cour centrale (fig. 3) ne se trouvent pas dans de bonnes conditions d'aération.

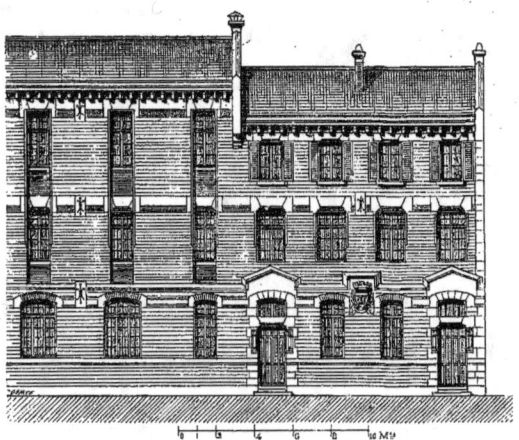

Fig. 1. — Bâtiment des filles : élévation sur la rue.

L'école maternelle est bien installée et renferme les services nécessaires; mais à l'école des filles il manque une salle pour les ouvrages à l'aiguille et une salle de réunion pour les maîtresses; en outre le préau

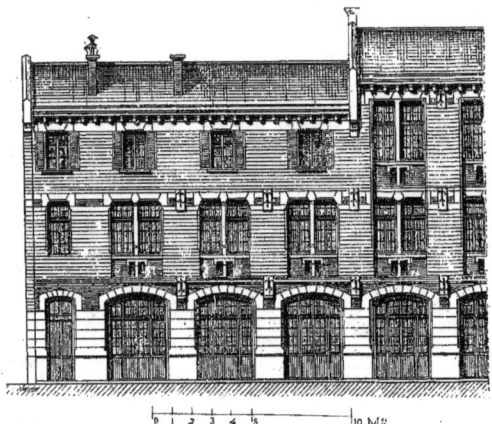

Fig. 2. — Bâtiment des garçons : façade sur le préau.

couvert est trop restreint. De même à l'école des garçons certains services accessoires, rejetés du projet et réclamés en cours d'exécution, ne sont pas convenablement installés; la salle d'ouvrages manuels n'est pas à sa place sous la bibliothèque, la cantine est insuffisante, le gymnase est trop bas et ne peut, par suite de son emplacement, servir aux trois écoles.

L'école renferme malheureusement des logements. Les logements des deux concierges, des trois directeurs, occupent une surface de près de 400 mètres. Un seul logement de gardien de 50 mètres eût suffi et permis d'utiliser les 350 mètres restant à améliorer les classes ou à installer les services qui font défaut. Condition très fâcheuse, ces logements n'ont pas d'entrée indépendante ; la directrice des filles doit se servir de l'escalier de l'école, la directrice de l'école maternelle et le directeur de l'école des garçons doivent traverser leurs écoles respectives pour gagner l'escalier de leurs logements.

Les classes sont éclairées unilatéralement et, par suite de leur peu de largeur et de leur grande hauteur (fig. 3), sont dans de bonnes conditions d'éclairage et d'aération. Le mobilier se compose de bancs-tables à deux places avec dossier et barres de pieds. Le chauffage est effectué au moyen des appareils du système Geneste et Herscher, disposés le long des fenêtres.

Les fondations sont en maçonnerie de meulières avec mortier hydraulique ; les angles, les piles et les points d'appui sont en pierre de taille, les remplissages en moellons piqués avec quelques parties de briques. Les planchers sont en fer laissés apparents, les couvertures sont en tuiles.

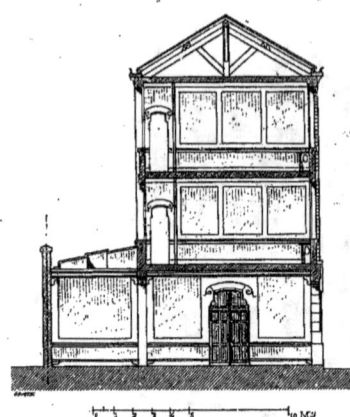

Fig. 3. — Coupe transversale.

Les travaux, commencés en 1881, ont été achevés en 1882 après avoir été longtemps retardés par la grève des charpentiers (novembre 1881).

La dépense effectuée s'est élevée à la somme de 815,000 francs ainsi répartie :

Terrasse et maçonnerie.	339.949 fr. 08
Charpente.	42.130 15
Couverture et plomberie.	41.462 32
Serrurerie	77.175 36
Gaz.	9.473 76
Menuiserie	109.148 51
Fumisterie, chauffage, ventilation.	35.224 22
Peinture et vitrerie.	27.452 34
Pavage.	8.359 »
Égouts.	32.072 31
Mur mitoyen.	43.768 »
Divers.	13.784 95
Frais d'agence, honoraires.	35.000 »
Total.	815.000 fr. »

Le nombre total des élèves étant de neuf cents, la dépense moyenne pour chacun d'eux est donc de 800 francs environ, moyenne plus élevée que celle des autres écoles du même genre, par suite de l'importance donnée aux services annexes.

ÉCOLE NORMALE PRIMAIRE D'INSTITUTEURS
DU DÉPARTEMENT DE LA SEINE
SALLERON, ARCHITECTE

Pl. I à V

L'école normale primaire d'instituteurs du département de la Seine est destinée à recevoir 120 élèves ; elle occupe une surface totale de 10,700 mètres (fig. 1).

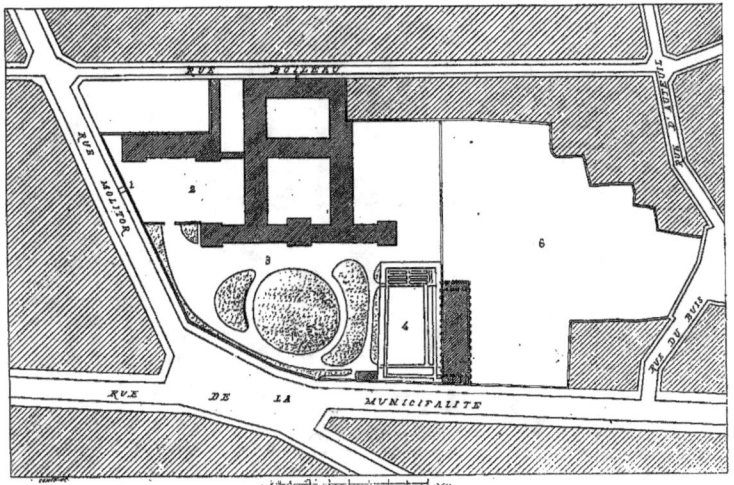

Fig. 1. — Plan général.

LÉGENDE :

1. Entrée de l'école normale.
2. Cour d'honneur.
3. Jardin.
4. Jardin potager.
5. Entrée de l'école annexe.
6. École J.-B. Say.

La dépense à laquelle elle a donné lieu est d'environ 1,500,000 francs, soit 12,500 francs en moyenne par élève.

L'école se compose d'une série de bâtiments séparés par des cours et précédés d'un assez vaste jardin. Le terrain sur lequel elle s'élève est situé en bordure de trois voies publiques. L'entrée de l'école annexe a donc facilement pu être séparée de l'entrée de l'école normale et s'ouvrir sur une voie différente, tandis que la façade du bâtiment principal s'élevait sur la voie la plus importante.

La cour d'honneur est placée à l'entrée et communique avec les jardins. Les cours de récréation des écoles sont distinctes et séparées par un corps de bâtiment. Le gymnase occupe le milieu d'une cour consacrée aux exercices exigeant un grand espace ; il est disposé de façon à pouvoir également servir

aux élèves de l'école J.-B. Say installée à côté de l'école normale. En avant des cuisines est réservée une cour de service.

Dans ces cours existent des privés pour les élèves, les maîtres et les serviteurs.

Le service de l'enseignement comprend trois classes et trois études bien disposées, un amphithéâtre de chimie avec son laboratoire, un amphithéâtre de physique avec un cabinet pour le dépôt des instruments, une bibliothèque, deux salles de dessin, l'une pour le dessin à vue, l'autre pour le dessin d'imitation, une salle de chant, avec des cabinets séparés pour les instruments de musique ; enfin, une salle d'armes et un atelier d'ouvrages manuels.

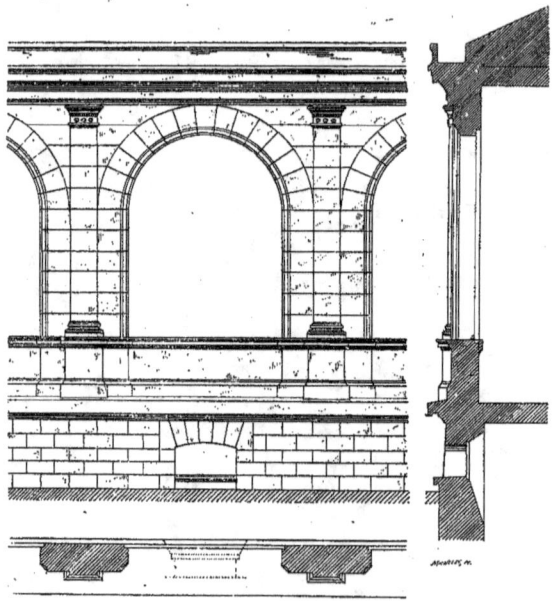

Fig. 2. — Galerie sur la cour intérieure. (Échelle de 0,166).

Des galeries (fig. 2) et des passages mettent en facile communication tous les services de l'école. Les galeries et le grand vestibule, placé au pied de l'escalier d'honneur, peuvent également servir à la promenade des élèves.

Le service des cuisines comprend : les cuisines, l'office, la laverie, la paneterie, la dépense, la salle pour les serviteurs et le réfectoire pour les élèves.

Les bains occupent le rez-de-chaussée du bâtiment en face des cuisines ; ils se donnent dans cinq cabines et dans une grande salle, consacrée aux bains de pieds.

Au lieu de coucher dans des dortoirs communs, les élèves occupent chacun une chambre indépendante de 1m,90 sur 3m,50, éclairée par une fenêtre et ayant accès sur une longue galerie traversant le bâtiment dans toute sa longueur.

Une chambre de surveillant est aménagée à l'extrémité de chaque division.

La lingerie, placée au rez-de-chaussée du bâtiment d'administration, se divise en une salle pour le dépôt du linge propre, un vestiaire et un atelier de raccommodage. Les autres pièces nécessaires sont reportées dans les combles.

Au premier étage (fig. 3) du même bâtiment se trouve l'infirmerie avec une salle commune, deux salles pour malades isolés et les autres services complémentaires.

L'école annexe, installée dans les mêmes conditions que les écoles primaires, se compose, au rez-de-

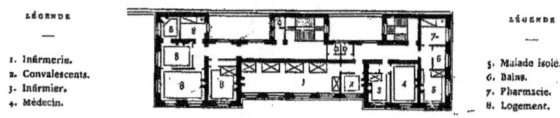

LÉGENDE
1. Infirmerie.
2. Convalescents.
3. Infirmier.
4. Médecin.

LÉGENDE
5. Malade isolé.
6. Bains.
7. Pharmacie.
8. Logement.

Fig. 3. — Bâtiment d'administration : plan du deuxième étage.

chaussée, d'un grand préau couvert avec une salle de dessin à la suite. L'étage au-dessus est divisée en six classes.

Les travaux, commencés en 1878, ont été achevés en 1882.

ÉCOLE MUNICIPALE TURGOT

Feu CHAT, ARCHITECTE

Pl. I à IV

L'école Turgot a été fondée en 1836, par M. Pompée. Elle acquit bientôt, grâce au zèle de son fondateur, un grand développement, et en 1865, fut reconnue insuffisante.

Le percement de la rue Turbigo, qui supprimait la prison des Madelonnettes, offrit une occasion favorable de trouver le terrain nécessaire à l'agrandissement projeté. La partie de ce terrain que bordait la voie publique fut, au rez-de-chaussée, réservée pour recevoir des magasins loués à des particuliers ; on tirait ainsi parti d'emplacements d'une grande valeur et on évitait au milieu de ce quartier riche et commerçant la tristesse et la solitude qui entourent les édifices publics (fig. 1).

L'école est destinée à donner l'enseignement primaire supérieur aux jeunes gens qui se préparent au commerce et à l'industrie. Elle peut recevoir 1,800 élèves, divisés en trois quartiers : grands, moyens, petits. La durée du temps d'étude est de quatre ans.

Chacun des trois quartiers a son préau couvert et découvert, ses classes et ses études. Les services communs sont installés dans la partie centrale et reliés au moyen de galeries (fig. 2).

Tous les élèves sont externes ; mais, moyennant une légère rétribution, ils peuvent prendre à l'école leur repas du milieu du jour. A cet effet, un grand réfectoire est installé à portée des trois quartiers ; ce réfectoire est accompagné d'une cuisine et d'une office, d'où les aliments sont passés aux élèves à travers des guichets.

Les élèves du grand quartier ont une entrée directe et indépendante sur la rue du Vert-Bois.

L'établissement contient dix grandes études pour 80, 100 et 120 élèves; sept classes en amphithéâtre pour 120 élèves chacun. Ces salles ont des dimensions excessives et ne sont pas disposées dans des conditions en rapport avec les exigences actuelles. Le grand amphithéâtre peut recevoir 700 élèves, et le laboratoire 42. A ces premières salles d'enseignement, il faut ajouter les salles de dessin, de collections, d'analyse, de dépôts d'instruments.

L'école contient en outre un logement de concierge, un logement de directeur et divers logements d'employés. Les espaces consacrés à ces logements auraient pu être plus sagement utilisés à améliorer les services de l'enseignement beaucoup trop à l'étroit. Des logements dans un externat sont sans utilité, il suffit d'un gardien ouvrant la porte le matin et la fermant le soir.

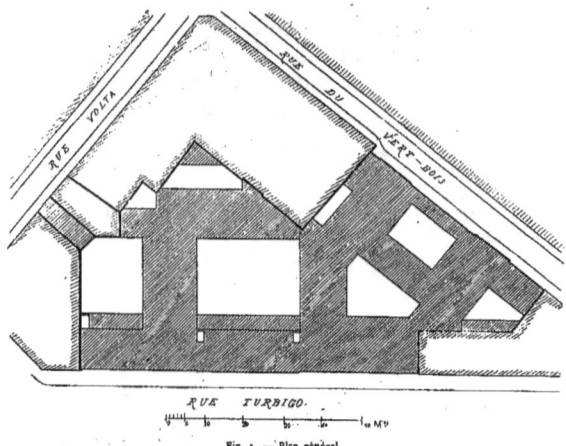

Fig. 1. — Plan général.

Les travaux, commencés en 1866, ont été exécutés par parties, de façon à ne pas interrompre le service de l'école et à lui permettre de toujours recevoir 600 élèves.

Fig. 2. — Coupe sur le bâtiment du grand quartier.

Les événements de 1870 imposèrent à l'entreprise une interruption forcée; ce ne fut qu'en 1872 que les travaux furent repris et définitivement achevés en 1874.

La dépense effectuée s'est ainsi répartie :

Maçonnerie	615.839 fr.
Charpente	84.715
Serrurerie	186.811
Couverture et plomberie	120.666
Menuiserie	174.707
Fumisterie	16.299
Pavage, bitume, béton	32.890
A reporter	1.231.927 fr.

Report.	1.231.927 fr.
Gaz.	19.651
Peinture, sculpture, marbrerie.	85.166
Divers et frais d'agence.	63.256
Total.	1.400.000 fr.

Le nombre d'élèves étant de 1,800, la dépense moyenne pour chacun d'eux s'est élevée à près de 790 francs.

ÉCOLE COLBERT

Feu VILLAIN, Architecte

Pl. I à IV

L'école Colbert est située rue Château-Landon, 27, X^e arrondissement. Elle occupe un terrain en forme de trapèze, entouré de bâtiments sur tous ses côtés et d'une surface de 5,782 mètres (fig. 1).

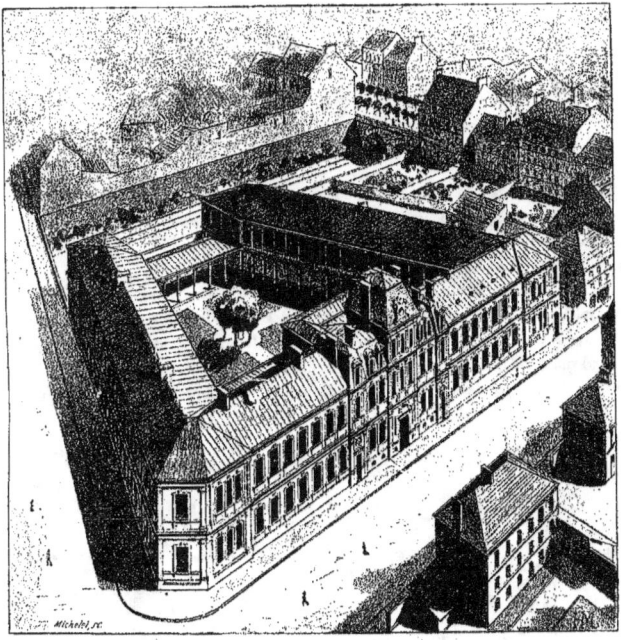

Fig. 1. — Vue perspective générale.

Cet établissement est destiné à recevoir 800 élèves externes répartis dans trois divisions. L'enseignement est le même qu'à l'école Turgot, mais la durée de l'enseignement n'est que de trois ans.

Les bâtiments comprennent huit salles d'étude six classes en amphithéâtre, un amphithéâtre avec salle de manipulation, des ateliers pour les travaux manuels, deux salles de dessin, une salle de modelage, un réfectoire avec buffet.

Chaque division a son préau couvert et sa cour de récréation distincte.

Dans la partie centrale sont disposés des logements pour le directeur, le préfet des études et le surveillant général.

Les salles consacrées à l'enseignement, classes et études, ont de trop grandes dimensions ; le nombre d'élèves qu'elles reçoivent est trop considérable, les tables y sont mal placées pour l'éclairage et leur forme n'est plus en rapport avec les exigences actuelles.

L'école Colbert a été livrée au service de l'enseignement en 1868, mais n'a été complètement terminée qu'en 1877.

Après la mort de Villain, malheureusement survenue en 1876, les travaux ont été achevés par Soudée, son inspecteur.

ÉCOLE ARAGO

DECONCHY, ARCHITECTE

Pl. I à IV

L'école Arago est située place de la Nation, XII° arrondissement. Elle occupe un terrain triangulaire d'une surface de 4,235 mètres délimitée par la place de la Nation, le boulevard Diderot et la rue Picpus (fig. 1).

Cet établissement est destiné à donner l'enseignement primaire supérieur dans les mêmes conditions que les écoles Turgot et Colbert.

Les élèves sont séparés en deux divisions de chacune 250 élèves ; le nombre total s'élève donc à 500.

Des galeries relient ensemble les différentes parties de l'édifice. Il est regrettable que ces galeries soient ouvertes et, par suite, ne puissent protéger efficacement les élèves contre le froid et la pluie (fig. 2).

Les travaux, commencés en mars 1879, ont été achevés en octobre 1880.

Les dépenses effectuées ont été réparties de la manière suivante par nature d'ouvrage :

Maçonnerie	421.771 fr.
Charpente	31.454
Serrurerie	81.750
Couverture et plomberie	31.704
Menuiserie	110.359
Gaz	9.568
Chauffage et ventilation	27.629
Peinture	20.040
Pavage	16.713
Égouts, trottoirs	6.886
Paratonnerre, horloge, gymnastique	9.754
Frais d'agence et divers	35.372
Total	803.000 fr.

La surface des bâtiments étant de 2,350 mètres, le mètre carré de surface couverte revient à 343 francs

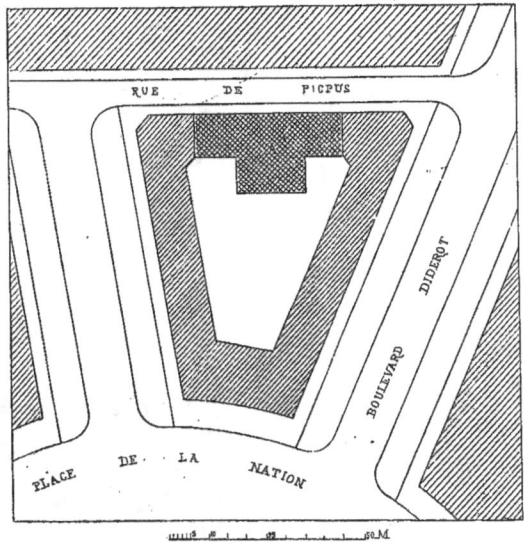

Fig. 1. — Plan général.
A Emplacement réservé pour des constructions ultérieures.

environ, et les dépenses par élève à 1,610 francs, prix très élevé, eu égard à la façon dont sont installés certains services qui nécessitent en ce moment des travaux complémentaires.

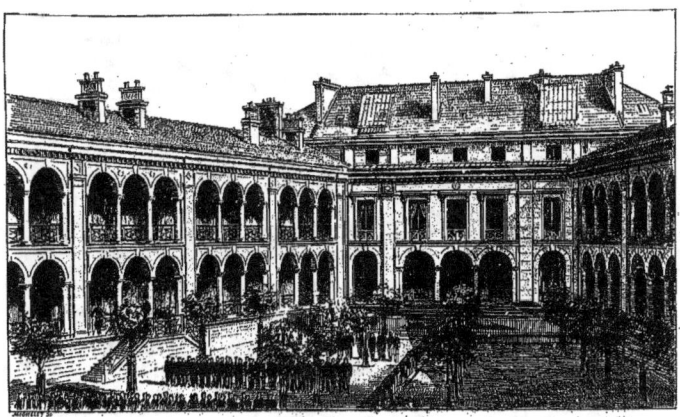

Fig. 2. — Grande cour intérieure.

COLLÈGE ROLLIN

M. ROGER, ARCHITECTE

Pl. I à IV

Le collège Rollin fut, suivant M. J. Quicherat, fondé en 1460, par Jeoffroy Lenormand, sous le nom de collège Sainte-Barbe.

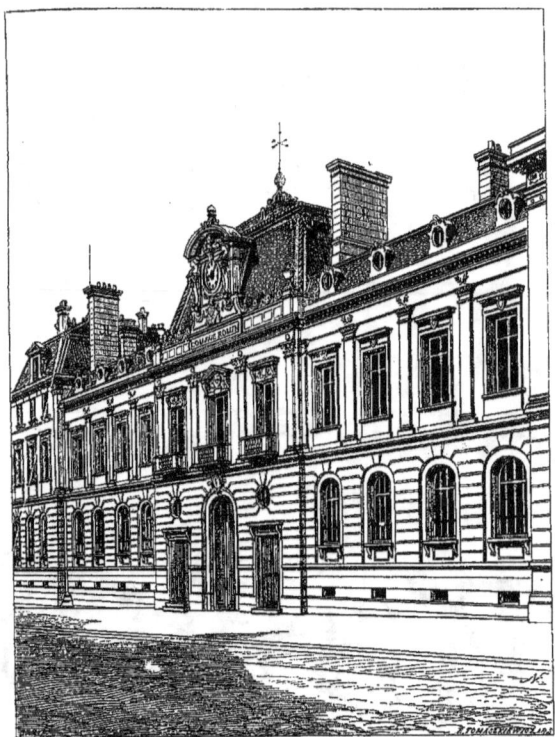

Fig. 1. — Façade sur l'avenue Trudaine.

Dans le principe, la discipline y était si sévère que, conformément aux prescriptions de la bulle d'Urbain V, les élèves devaient, par humilité, s'asseoir par terre et non sur des bancs. Ils n'obtenaient la concession d'une botte de paille ou de foin que par tolérance; les classes n'étaient pas chauffées et quelques chandelles les éclairaient à peine.

COLLÈGE ROLLIN.

Louis XV donna à la communauté de Sainte-Barbe une maison de campagne sise à Gentilly, dans le but d'y élever, hors Paris, les plus jeunes enfants. Cette institution dura jusqu'en 1794.

La maison de Paris fut pillée en 1791; les élèves se dispersèrent et les maîtres durent prendre la fuite.

L'institution se réinstalla en 1797, à Paris, dans les bâtiments de la communauté des femmes de Sainte-Aure, situés rue Sainte-Geneviève; elle quitta le nom de collège des Sciences et des Arts pour celui d'Association des anciens élèves de Sainte-Barbe. Les élèves étaient alors au nombre de soixante environ, avec cinq ou six maîtres.

Sainte-Barbe fut transférée, en 1806, rue des Postes, dans les anciens bâtiments du couvent des religieuses de la Présentation de Notre-Dame; elle compta bientôt de nombreux élèves qui d'abord suivirent les cours du lycée Louis-le-Grand, puis ceux du lycée Henri IV et enfin ceux du lycée Saint-Louis.

En 1815, les frères Nicolle acquirent la maison de la rue des Postes et rachetèrent l'ancienne maison de Gentilly.

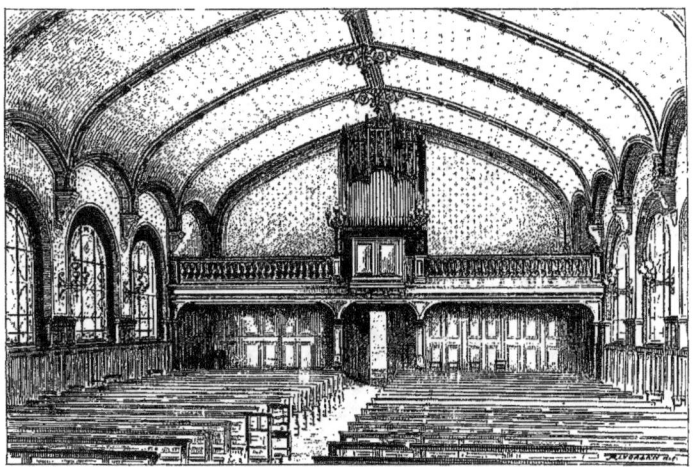

Fig. 1. — Vue intérieure de la chapelle.

Mais une autre maison d'instruction s'était installée rue de Reims sous le nom de Sainte-Barbe, et une lutte s'engagea entre les deux établissements se disputant la même dénomination.

En 1821, l'ancien collège Sainte-Barbe obtint gain de cause; il fut reconnu, le 28 août de cette même année, collège de plein exercice sous le nom officiel de collège Sainte-Barbe.

La ville de Paris acquit le collège Sainte-Barbe en 1826, le convertit en établissement municipal, que, par ordonnance royale, six conseillers généraux furent chargés d'administrer.

Le 6 octobre 1830, le collège Sainte-Barbe changea son nom contre celui de collège Rollin.

En 1866, on étudia le projet de translation du collège Rollin dans les terrains devenus vacants par suite de la suppression des abattoirs Rochechouart. La réalisation de ce projet fut terminée en 1877; depuis cette époque, le collège Rollin est installé dans les nouveaux bâtiments qui lui ont été destinés.

Le collège Rollin occupe un parallélogramme de 139 mètres de long sur $111^m,75$ de large, soit $15,533^{m},27$ de surface. Isolé sur ses quatre faces, il est limité par le boulevard Rochechouart, l'avenue Turgot, la rue Bochard-de-Saron, et enfin l'avenue Trudaine sur laquelle est placée l'entrée principale.

Les constructions entourent ce vaste espace, les cours en occupent l'intérieur, séparées entre elles par d'autres bâtiments que relient aux premiers des constructions annexes.

Le bâtiment principal s'élève en bordure de l'avenue Trudaine (fig. 1), il renferme au rez-de-chaussée (planche I) : les services de la porte, concierge, surveillant et parloir; à droite la cuisine et ses dépendances, à gauche la lingerie et ouvroirs; au premier étage (planche II), l'infirmerie et les logements de fonctionnaires. La cour d'honneur (planche III), dans laquelle on pénètre tout d'abord, est entourée de portiques sous lesquels les parents peuvent, aux heures de réception, se promener avec leurs enfants; au fond s'élève le gymnase avec une cour d'exercices placée en arrière, cour que termine la chapelle (fig. 2) dont la salle des fêtes occupe l'étage supérieur. L'infirmerie est séparée des autres bâtiments par une cour qui l'isole et se trouve répétée en face des cuisines. La planche IV représente l'ensemble des bâtiments et des cours et indique comment ils se rattachent les uns aux autres.

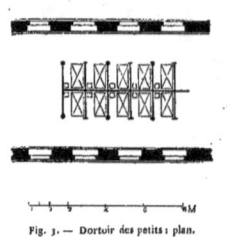

Fig. 3. — Dortoir des petits : plan.

Les constructions scolaires proprement dites comprennent quatre quartiers placés en bordure de vastes cours qui servent aux récréations des élèves. Au centre de ces cours s'élèvent des abris couverts, permet-

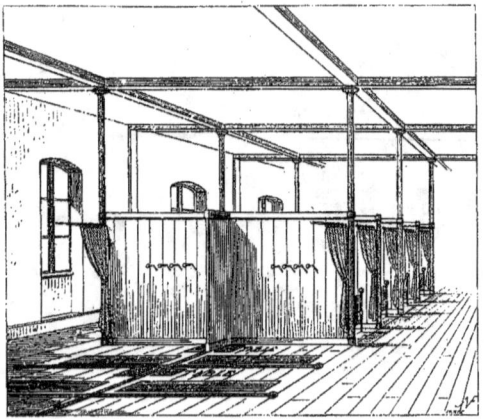

Fig. 4. — Dortoir à compartiments : vue perspective.

tant aux élèves de rester dehors par tous les temps. Il est regrettable que des galeries couvertes ne relient pas entre elles les diverses salles d'étude et les classes, et ne permettent pas aux élèves et aux maîtres de se rendre des unes aux autres à l'abri.

Les classes et les études sont éclairées au moyen de fenêtres percées dans deux murs opposés; les élèves reçoivent donc la lumière de droite et de gauche; ces salles sont en outre garnies de meubles ancien modèle avec intervalles[1] et sans dossier. Les points d'appui placés au milieu des bancs et des estrades pour soutenir les plafonds supérieurs gênent la surveillance et la circulation.

1. On appelle bancs-tables à intervalle les bancs-tables dans lesquels le bord intérieur du banc n'est pas sensiblement placé sur la même verticale que le bord intérieur de la table. (Voir *Écoles publiques en France, en Angleterre, en Belgique, en Hollande et en Suisse*, par Félix Narjoux, V° A. Morel et C¹ᵉ, éditeurs, Paris.)

Les cuisines placées à un des angles extrêmes des bâtiments sont reliées aux autres constructions au moyen des wagonets roulants sur des rails logés dans le sous-sol et aboutissant à des monte-charges.

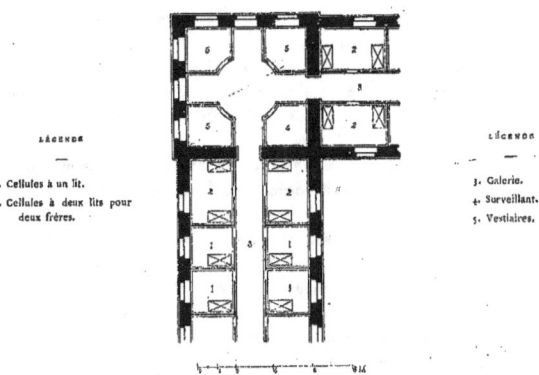

LÉGENDE

1. Cellules à un lit.
2. Cellules à deux lits pour deux frères.

LÉGENDE

3. Galerie.
4. Surveillant.
5. Vestiaires.

Fig. 5. — Dortoir des élèves grands et moyens : plan.

Le collège Rollin offre dans ses dortoirs une installation plus confortable que celle ordinairement en usage dans les lycées.

Au lieu de grandes salles contenant de longues files de lits placés côte à côte, les dortoirs du collège

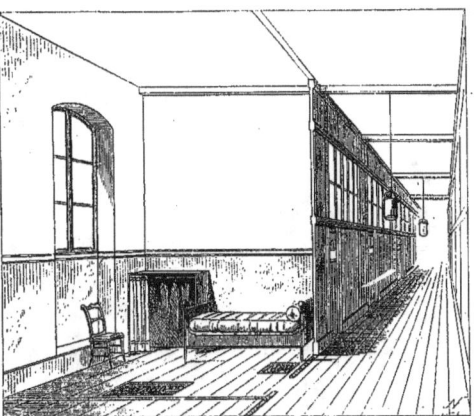

Fig. 6. — Dortoir des élèves moyens et grands : vue perspective des cellules.

Rollin se composent, pour les élèves minimes et pour les petits, d'une série de compartiments (fig. 3) formés par des cloisons en planches de sapin verni montant à 2 mètres de haut (fig. 4) et dont chacun contient un lit, une table de nuit et est fermé en avant au moyen d'un rideau. Les élèves grands et les élèves moyens occupent chacun une cellule de $2^m,40$ sur $2^m,20$ (fig. 5), éclairée par une fenêtre et meublée d'un lit, d'une commode-toilette et d'un portemanteau (fig. 6); deux frères peuvent occuper une cellule à deux lits. La surveillance

s'exerce au moyen d'une ouverture vitrée ménagée dans chaque porte et donnant sur une galerie constamment parcourue par un gardien.

Le chauffage a lieu au moyen d'un calorifère à eau chaude[1]. La ventilation s'opère en hiver à l'aide du chauffage, mais elle en est rendue indépendante durant l'été et des appareils à gaz remplacent l'action du calorifère.

Un réservoir placé dans chacun des huit grands pavillons d'angle assure le service des eaux. Ces réservoirs contiennent un approvisionnement d'eau suffisant pour la consommation de quatre jours. L'eau est distribuée à tous les étages. A l'extrémité des dortoirs et des galeries de chambres d'élèves sont des postes d'incendie et des raccords pour les tuyaux.

La vidange se fait directement par les égouts au moyen d'appareils filtrants, de façon à ce que, pour ce service si difficile et si important, aucune communication directe avec l'intérieur de l'établissement ne soit rendue nécessaire.

Par suite d'une disposition ingénieuse, des chemins de ronde, des passages de service d'un accès facile, sont ménagés dans les parties supérieures des combles, et permettent aux ouvriers d'exécuter toutes les réparations nécessaires sans gêner le service et sans exposer les élèves à aucun accident.

Le collège Rollin est un établissement d'instruction secondaire, recevant les élèves dès leur bas âge, leur faisant faire toutes leurs études classiques et les préparant aux écoles spéciales. Il peut contenir 1,000 élèves, savoir : 500 internes et 500 externes ou demi-pensionnaires ainsi répartis :

	INTERNES.	EXTERNES OU DEMI-PENSIONNAIRES.
Minime collège.	90	90
Petit collège.	140	140
Moyen collège.	150	150
Grand collège.	120	120

Les travaux, commencés en 1866, ont été terminés en 1877 et ont donné lieu à une dépense totale de 7,520,313 francs, savoir :

Terrain, 15,465 mètres à 200 francs.		3.129.000 fr.
Terrasse et maçonnerie	2.338.947	
Charpente	187.282	
Couverture	268.176	
Menuiserie	351.499	
Serrurerie	411.546	
Peinture, vitrerie, décoration	92.297	
Chauffage et ventilation	195.000	4.321.313
Conduites d'eau, réservoirs, égouts, plantations	27.500	
Marbrerie et mosaïque	47.500	
Sculpture	25.000	
Horlogerie	9.000	
Béton et pavage	84.000	
Appareils de gymnastique	7.500	
Mobilier	276.066	
Frais d'agence et honoraires de l'architecte		70.000
Total général des travaux		7.520.313 fr.

L'installation de chaque élève interne ou externe revient donc au chiffre assez élevé de 7,520 francs, e le mètre carré de surface couverte a coûté environ 900 francs.

M. Roger père a eu pour collaborateur dans les travaux du collège Rollin son fils, M. Roger.

1. Voir pour la description des appareils en usage : *Écoles publiques en France et en Angleterre*, par Félix Narjoux, V° A. Morel et C°, éditeurs, Paris.)

COLLÈGE CHAPTAL

TRAIN, ARCHITECTE

Pl. I à VI

La fondation du collège municipal Chaptal ne date que de 1844. Il fut à son origine installé dans des bâtiments aujourd'hui détruits et qui se trouvaient rue Blanche, un peu au-dessus du chevet de l'église de la Trinité. Dès 1863, ces bâtiments étaient devenus insuffisants et on dut s'occuper de transférer l'établissement et de l'installer dans des conditions plus favorables.

Le nouveau collège Chaptal est situé dans le VIII^e arrondissement à peu de distance de l'endroit qu'il

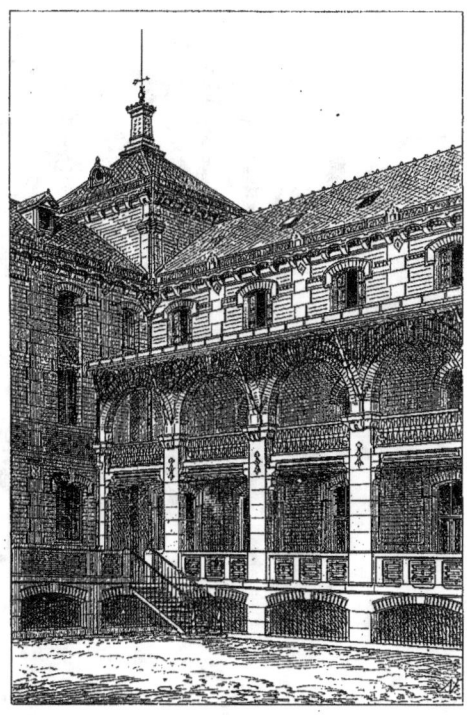

Fig. 1. — Cour des amphithéâtres, petit collège.

occupait précédemment. Il forme un îlot entouré par les rues de Rome, de Bernouilli, Andrieu et le boulevard des Batignolles. La surface totale de l'emplacement est de 13,445 mètres.

Le collège Chaptal est un établissement d'enseignement secondaire. L'enseignement y est toutefois donné suivant une méthode différente de celle suivie dans les lycées.

L'établissement peut recevoir 1,000 élèves ainsi répartis :

	INTERNES.	EXTERNES.		
Grand collège	150	50	200	
Moyen collège	175	200	375	1.000
Petit collège	225	200	425	

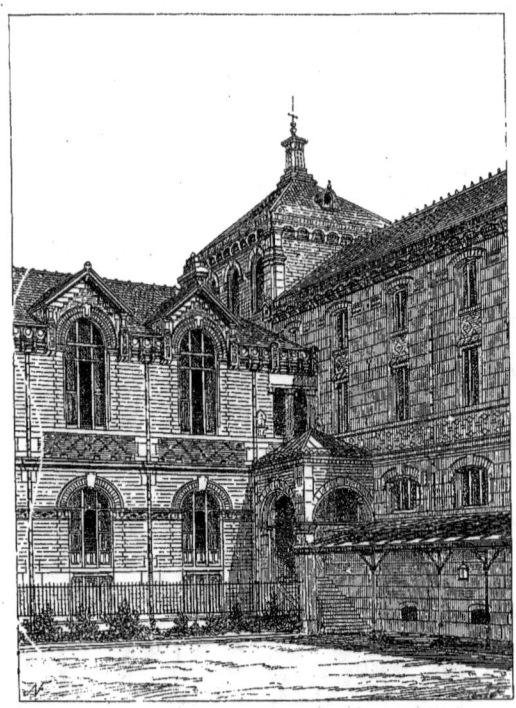

Fig. 2. — Cour du grand collège.

Chacune de ces divisions a son existence propre, son fonctionnement distinct de celui des autres, mais elles sont toutes trois rattachées à des services communs : chapelle, gymnase, réfectoire (fig. 3), amphithéâtre de physique et de chimie (fig. 4), laboratoire, cabinet de collections, etc., très adroitement placés dans la partie centrale et reliés aux différents quartiers par des galeries couvertes (fig. 1).

Les classes sont toutes disposées en amphithéâtre.

Les dortoirs étaient, dans le projet primitif, divisés par des cloisons perpendiculaires au mur ne mon-

tant qu'à 2 mètres de hauteur. Ces cloisons, formant des compartiments ouverts sur la face, contenaient le lit et la table de toilette des élèves. Cette disposition très ingénieuse a été supprimée par l'administration. Les dortoirs sont libres dans toute leur surface et les lits placés sans séparation entre eux.

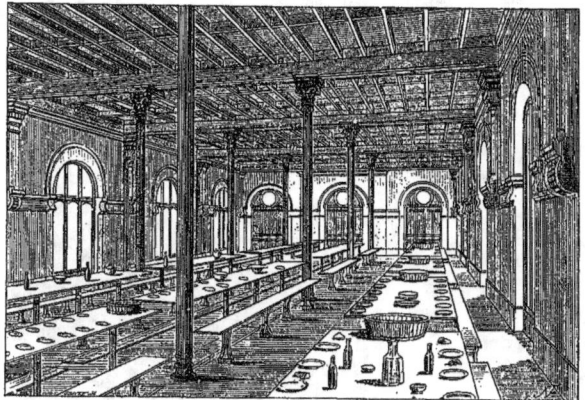

Fig. 3. — Réfectoire.

Les externes des trois divisions ont des entrées distinctes ; ils pénètrent directement sous les galeries desservant les classes sans traverser le collège où leur présence serait une cause de trouble et de désordre.

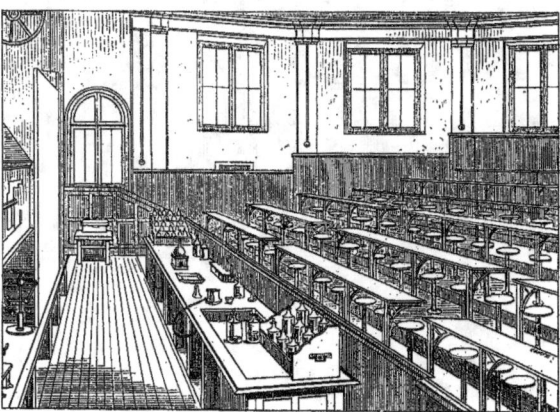

Fig. 4. — Amphithéâtre de chimie.

La construction est faite avec un très grand soin. Les fondations sont en béton hydraulique et les socles en roche d'Euville.

Des chaînes en pierre accusent les travées des façades; suivant le nombre d'étages de ces façades, ces chaînes sont en roche d'Euville ou en banc royal de l'abbaye du Val dans la hauteur du rez-de-

chaussée et en banc royal ou en Vergelé pour les étages supérieurs. Les remplissages entre ces chaînes sont en moellon dur à bossages au rez-de-chaussée ou en moellons smillés de banc royal et de Vergelé dans les étages. Les arcs des fenêtres sont en brique rouge et blanche de Bourgogne, ceux des portiques en moellons smillés, les bandeaux de briques des façades sont en brique de Bourgogne. Les corniches sont formées de corbeaux en pierre de Savonnières avec métopes en briques et couronnements en terre cuite. Les faces verticales extérieures des chéneaux sont également en terre cuite. Tous les linteaux des baies sont en fer laissé apparent.

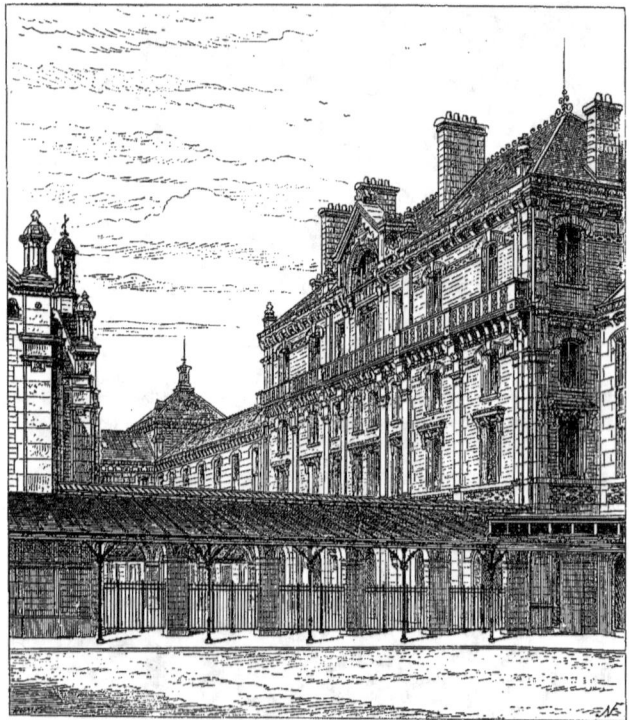

Fig. 5. — Bâtiment principal sur la cour, angle de la chapelle.

Les lucarnes des pavillons sont en fonte; celles des autres bâtiments sont en bois et couvertes en tuiles. Le modèle des tuiles des combles a été donné par l'architecte.

Les planchers sont en fer à T avec poutres apparentes en tôle. Les fers des planchers du vestibule, des réfectoires, de l'infirmerie, offrent des combinaisons spéciales et sont également apparents. La charpente apparente de la bibliothèque est en bois et fer. Les charpentes des combles de pavillons sont en fer. Les autres combles sont en bois. Les portiques sont en fer et bois apparents.

Le caractère distinctif du collège Chaptal est une grande variété de formes, de détails et de proportions. Les bâtiments du grand collège (fig. 1) ne sont pas semblables à ceux du petit (fig. 2). Les façades extérieures diffèrent des façades intérieures (fig. 5). Les amphithéâtres, réfectoires, classes, ne se ressemblent pas. Chaque partie a son caractère propre, personnel, en rapport avec le rôle qu'elle remplit.

LYCÉE SAINT-LOUIS.

Cette variété est obtenue sans efforts violents, sans l'aide d'une décoration exagérée et seulement par le soin d'accuser les éléments de la construction suivant leur nature. L'architecte, en mariant la pierre de taille, le moellon piqué, la brique, le fer et la faïence, a produit une œuvre originale et personnelle.

Le chauffage est assuré au moyen de dix calorifères à air chaud. Des conduits de ventilation partant des différentes salles se réunissent dans des collecteurs placés à la base des combles. Au troisième étage des pavillons sont placés des réservoirs pouvant contenir ensemble 50 mètres cubes d'eau.

Tout l'établissement est éclairé au gaz.

Les travaux, commencés en juillet 1866, ont été suspendus au moment de la guerre, puis repris en 1871, et achevés en 1876.

La surface couverte par les constructions est de 5,312 mètres.

La dépense totale effectuée est de 3,100,000 francs (non compris le mobilier, 700,000 francs)

Le mètre carré de surface couverte revient donc à 583 francs.

La dépense moyenne par élève est de 3,100 francs.

LYCÉE SAINT-LOUIS

BAILLY, C *, ARCHITECTE

Pl. I à III

Le lycée Saint-Louis est l'héritier du collège d'Harcourt, le doyen des collèges de Paris. Sa fondation

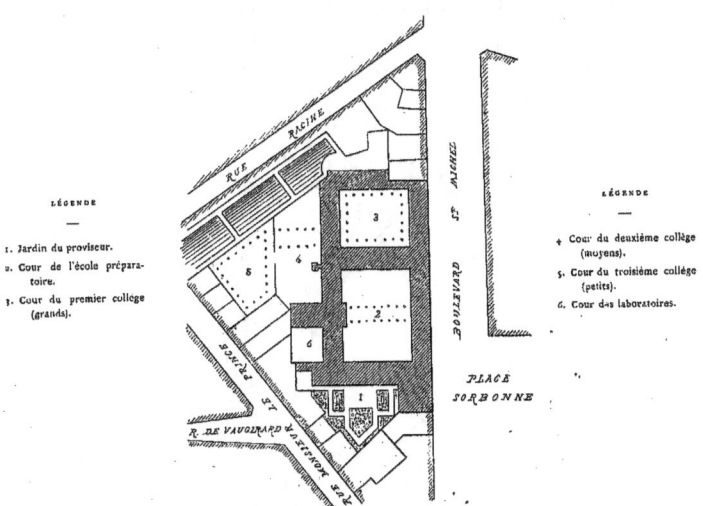

Fig. 1. — Plan général du lycée Saint-Louis et de ses abords.

est due aux deux frères d'Harcourt, conseillers de Philippe le Bel, fils de Jean d'Harcourt, le compagnon d'armes et l'ami de saint Louis.

Nous ne pourrions, sans sortir du cadre de notre travail, raconter les vicissitudes et les transformations dont ce lycée a été l'objet, jusqu'au moment où Napoléon Ier ordonna sa reconstruction.

Les travaux commencèrent en 1814 et ne furent achevés qu'en 1820, époque à laquelle le nouveau lycée fut ouvert au public.

Lors de l'ouverture du boulevard Saint-Michel, le lycée Saint-Louis fut l'objet d'importants travaux destinés à placer la façade en bordure du boulevard et à compléter divers services insuffisants.

Malgré ces travaux, et tel que nous le voyons aujourd'hui (fig. 1), le lycée Saint-Louis est loin de présenter des dispositions en rapport avec son importance.

Les différents services sont confondus, installés d'une façon incomplète. Les cours de récréation, renfermées entre quatre murs, voient à peine le soleil et, malgré cette insuffisance de surface, le proviseur actuel a consacré à son usage personnel un jardin qui pourrait bien plus utilement servir de cour de récréation.

Le lycée Saint-Louis peut recevoir 1,000 élèves, 500 internes et 500 externes. Les parties les plus intéressantes, celles qui ont été l'objet d'une transformation complète, sont le grand vestibule et les parloirs ; on semble avoir voulu produire une impression favorable sur les personnes qui ne pénètrent pas à l'intérieur, mais ces dehors sont trompeurs, et le reste de l'établissement cause une certaine déception.

BIBLIOTHÈQUE DE L'ÉCOLE DE DROIT

LHEUREUX, ARCHITECTE

Pl. I à IV

La nouvelle bibliothèque de l'École de droit est placée en arrière du grand amphithéâtre de l'École ; elle

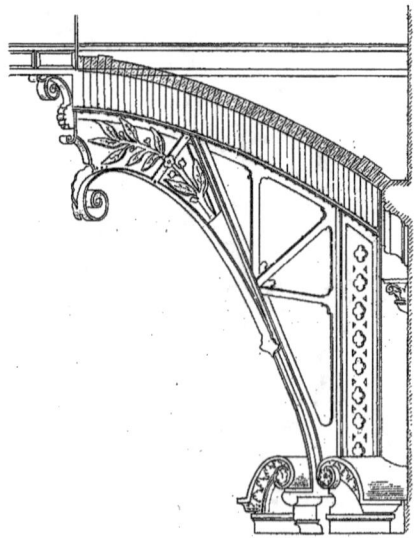

Fig. 1. — Détail d'une forme.

a son entrée principale sur la rue Cujas et une entrée secondaire sur la rue Soufflot. Elle a remplacé la

BIBLIOTHÈQUE DE L'ÉCOLE DE DROIT.

bibliothèque précédemment installée dans un local de l'École de droit et dont les dimensions étaient insuffisantes.

Les travaux, commencés en mai 1876, ont été terminés en juin 1878.

La bibliothèque occupe une superficie totale de 290 mètres. Elle est éclairée par en haut et comprend deux salles de lecture qui contiennent 30,000 volumes déposés sur des rayons que des galeries divisent en trois parties égales dans le sens de la hauteur. Ces galeries sont desservies par cinq escaliers (fig. 2). Les tables sont fixes et éclairées au moyen d'appareils à gaz. Les places sont séparées; à chacune d'elles sont annexés un porte-chapeau et un filet pour recevoir les vêtements.

Fig. 2. — Détail des escaliers de la salle. (Échelle de 0,05).

Il faut signaler dans cet intéressant petit édifice l'adroite combinaison des grandes consoles (fig. 1) supportant la coupole et les ingénieuses dispositions qui ont permis de tirer un très favorable parti d'un terrain d'une surface restreinte et d'une forme difficile à utiliser.

Les travaux ont donné lieu à une dépense de 180,000 francs.

TABLE DES MATIÈRES

ÉDIFICES CONSACRÉS A L'INSTRUCTION PUBLIQUE

ÉCOLE DE GARÇONS ET DE FILLES, RUE RIBLETTE

Pages.
NOTICE DESCRIPTIVE 2
Planches I. — Plans.
 II. — Façade sur la rue.

ÉCOLE DE GARÇONS ET DE FILLES, RUE BLANCHE

NOTICE DESCRIPTIVE (fig. 1 et 2) 2
Planches I. — Plan du rez-de-chaussée.
 II. — Élévation principale.
 III. — Élévation sur la cour et coupe.

GROUPE SCOLAIRE, RUE CURIAL

NOTICE DESCRIPTIVE (fig. 1 à 3) 4
Planches I. — Plans.
 II. — Vue perspective et coupe.
 III. — Grands escaliers et galerie couverte.

ÉCOLE VOLTAIRE, RUE TITON

NOTICE DESCRIPTIVE (fig. 1 à 3) 6
Planches I. — Plan du rez-de-chaussée.
 II. — Plan du premier étage.
 III. — Vue générale.
 IV. — Vue sur la cour.

ÉCOLE NORMALE PRIMAIRE D'INSTITUTEURS DU DÉPARTEMENT DE LA SEINE

NOTICE DESCRIPTIVE (fig. 1 à 3) 9
Planches I. — Plan du rez-de-chaussée.
 II. — Plan du premier étage.
 III. — Élévation principale.
 IV. — Élévation sur la cour.
 V. — Coupe.

ÉCOLE MUNICIPALE TURGOT

NOTICE DESCRIPTIVE (fig. 1 et 2) 11
Planches I. — Plan du rez-de-chaussée.
 II. — Plan du premier étage.
 III. — Façade sur la rue.
 IV. — Coupe sur le pavillon central.

ÉCOLE COLBERT

Pages.
NOTICE DESCRIPTIVE (fig. 1) 13
Planches I. — Plan du rez-de-chaussée.
 II. — Plan du premier étage.
 III. — Élévation principale.
 IV. — Coupe transversale.

ÉCOLE ARAGO

NOTICE DESCRIPTIVE (fig. 1 et 2) 14
Planches I. — Plan du rez-de-chaussée.
 II. — Plan du premier étage.
 III. — Élévation.
 IV. — Coupe.

COLLÈGE ROLLIN

NOTICE DESCRIPTIVE (fig. 1 à 6) 16
Planches I. — Plan du rez-de-chaussée.
 II. — Plan du premier étage.
 III. — Vue perspective intérieure.
 IV. — Vue générale.

COLLÈGE CHAPTAL

NOTICE DESCRIPTIVE (fig. 1 à 5) 21
Planches I. — Plan du rez-de-chaussée.
 II. — Plan du premier étage.
 III. — Vue générale.
 IV. — Coupe longitudinale.
 V. — Façade principale.
 VI. — Élévation postérieure.

LYCÉE SAINT-LOUIS

NOTICE DESCRIPTIVE (fig. 1) 25
Planches I. — Plan général.
 II. — Façade sur le boulevard.
 III. — Vestibule.

BIBLIOTHÈQUE DE L'ÉCOLE DE DROIT

NOTICE DESCRIPTIVE (fig. 1 et 2) 26
Planches I. — Plan général.
 II. — Façade sur la rue.
 III. — Façade sur la cour et coupe.
 IV. — Vue intérieure.

OUVRAGES ET DOCUMENTS
DONT SONT EXTRAITS LES RENSEIGNEMENTS QUI PRÉCÈDENT

Les Écoles normales primaires, par Félix Narjoux. Paris, V° A. Morel et C°.
Les Écoles publiques en France et en Angleterre, par Félix Narjoux. Paris, V° A. Morel et C°.
Les Écoles primaires et les salles d'asile, par Félix Narjoux. Paris, V° A. Morel et C°.
L'Architecture scolaire, par Félix Narjoux. Paris, V° A. Morel et C°.

Revue générale d'architecture. Paris, Ducher et C°.
Encyclopédie d'architecture. Paris, V° A. Morel et C°.
Histoire des collèges et lycées de Paris, par Victor Chauvin, Paris, Hachette.
Notices sur les objets et documents exposés par les divers services de la ville de Paris. Chaix. 1878.
Notes manuscrites de MM. Chat, Deconchy, Roger, Salleron.

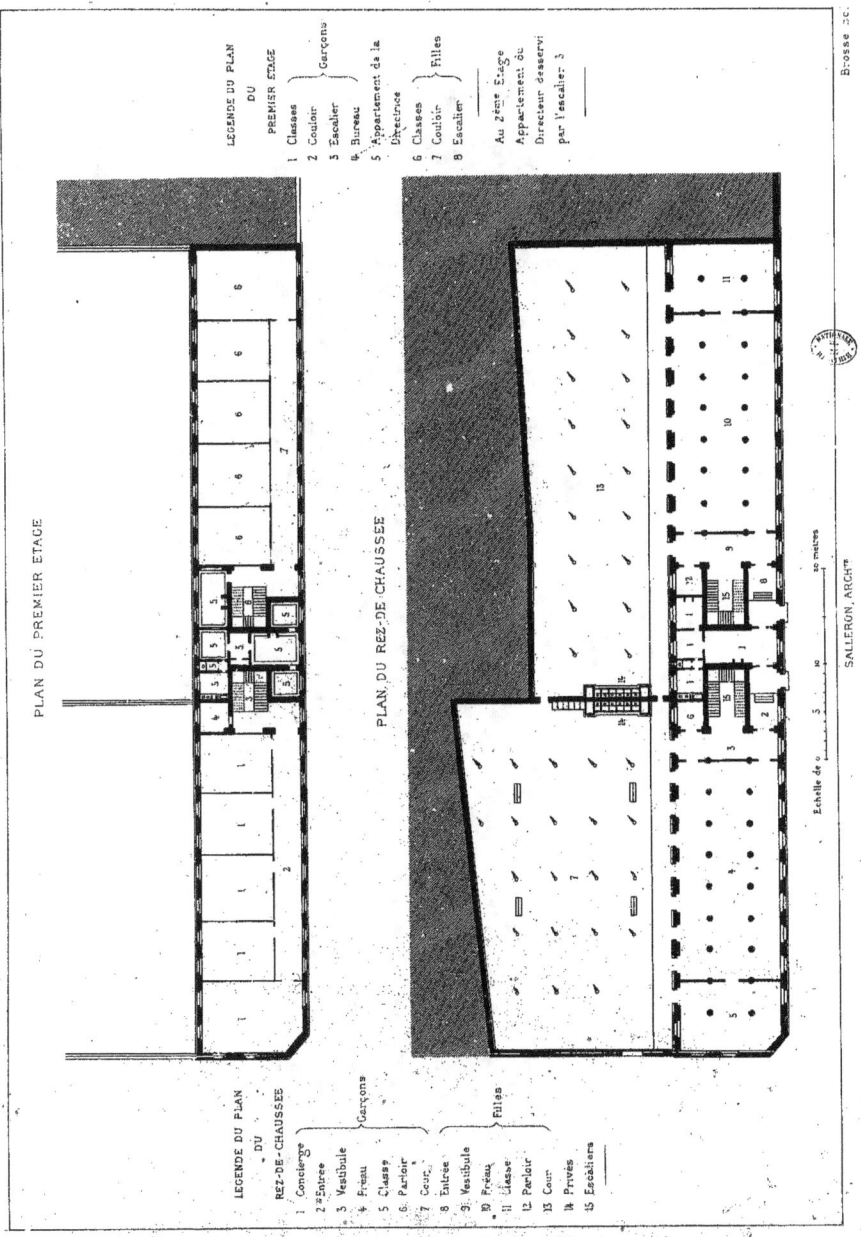

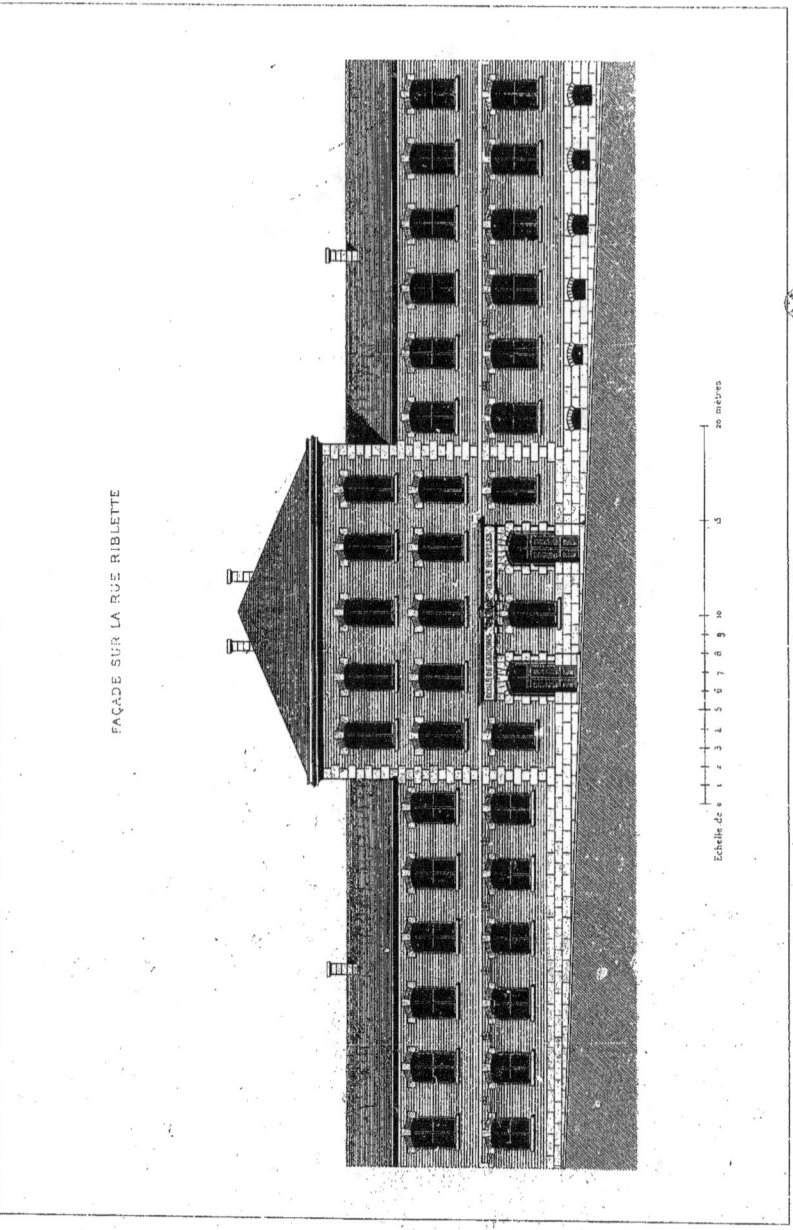

PARIS

FAÇADE SUR LA RUE RIBLETTE

ÉCOLE DE FILLES ET DE GARÇONS
RUE RIBLETTE XX.e ARRONS.t

PARIS

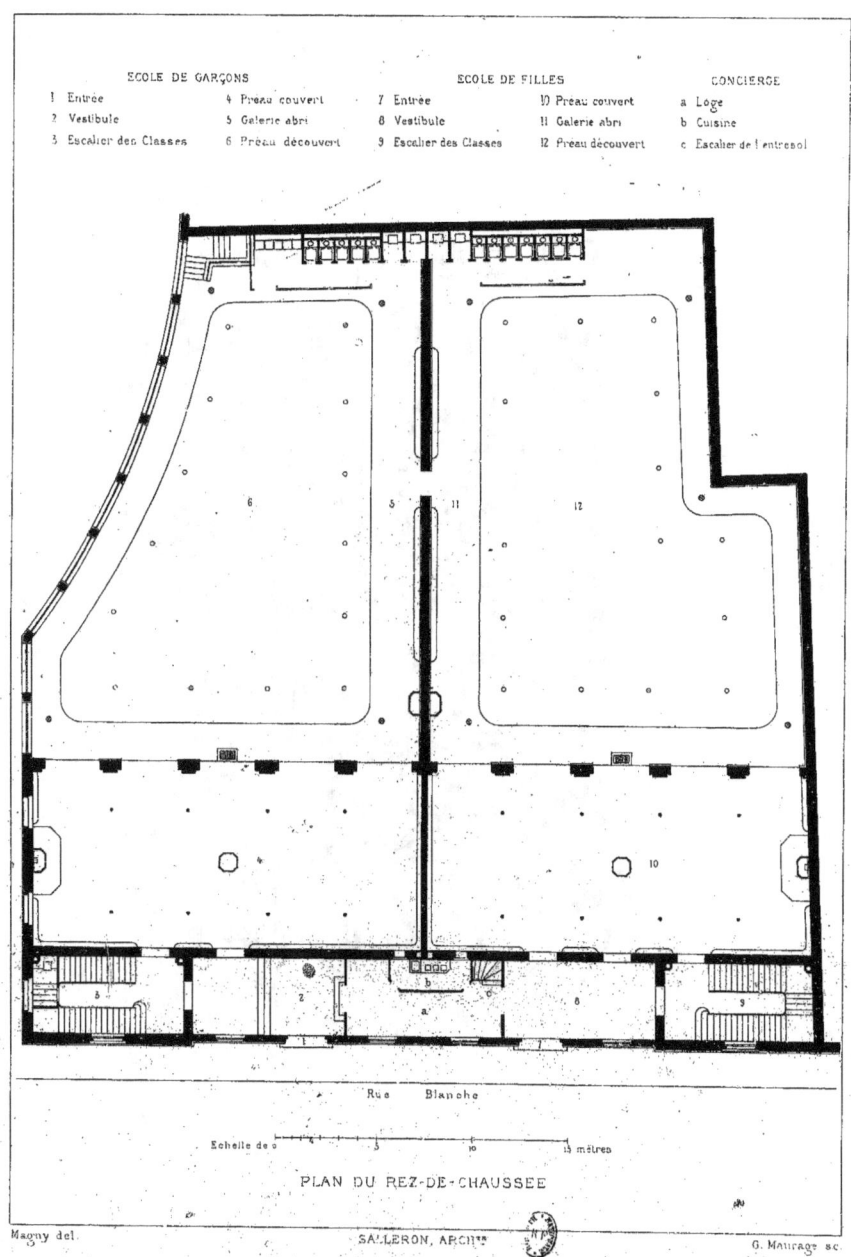

ECOLE DE GARÇONS ET DE FILLES
RUE BLANCHE

PARIS

ÉLÉVATION PRINCIPALE

ÉCOLE DE GARÇONS ET DE FILLES
RUE BLANCHE

PARIS

ELEVATION SUR LA COUR

COUPE TRANSVERSALE

Échelle de 0 1 2 3 4 5 10 15 20 mètres

Magny del.

SALLERON, ARCH.te

J. Matrage sc.

ECOLE DE GARÇONS ET DE FILLES
RUE BLANCHE
III

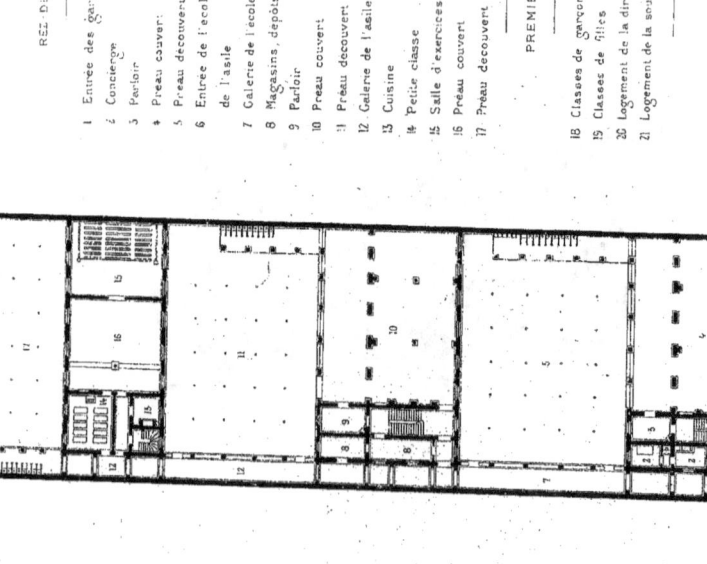

PARIS

GROUPE SCOLAIRE, RUE CURIAL

FÉLIX NARJOUX, ARCH.

REZ-DE-CHAUSSÉE

1 Entrée des garçons
2 Concierge
3 Parloir
4 Préau couvert
5 Préau découvert
6 Entrée de l'école des filles et des enfants de l'asile
7 Galerie de l'école des filles
8 Magasins, dépôts
9 Parloir
10 Préau couvert
11 Préau découvert
12 Galerie de l'asile
13 Cuisine
14 Petite classe
15 Salle d'exercices
16 Préau couvert
17 Préau découvert

PREMIER ÉTAGE

18 Classes de garçons
19 Classes de filles
20 Logement de la directrice de l'asile
21 Logement de la sous-directrice de l'asile

PARIS

GROUPE SCOLAIRE, RUE CURIAL
VUE PERSPECTIVE ET COUPE

FELIX NARJOUX, ARCH.

PARIS

VUE D'UN DES GRANDS ESCALIERS — VUE DE LA GALERIE COUVERTE

FELIX NARJOUX, ARCH.te

GROUPE SCOLAIRE, RUE CURIAL
III

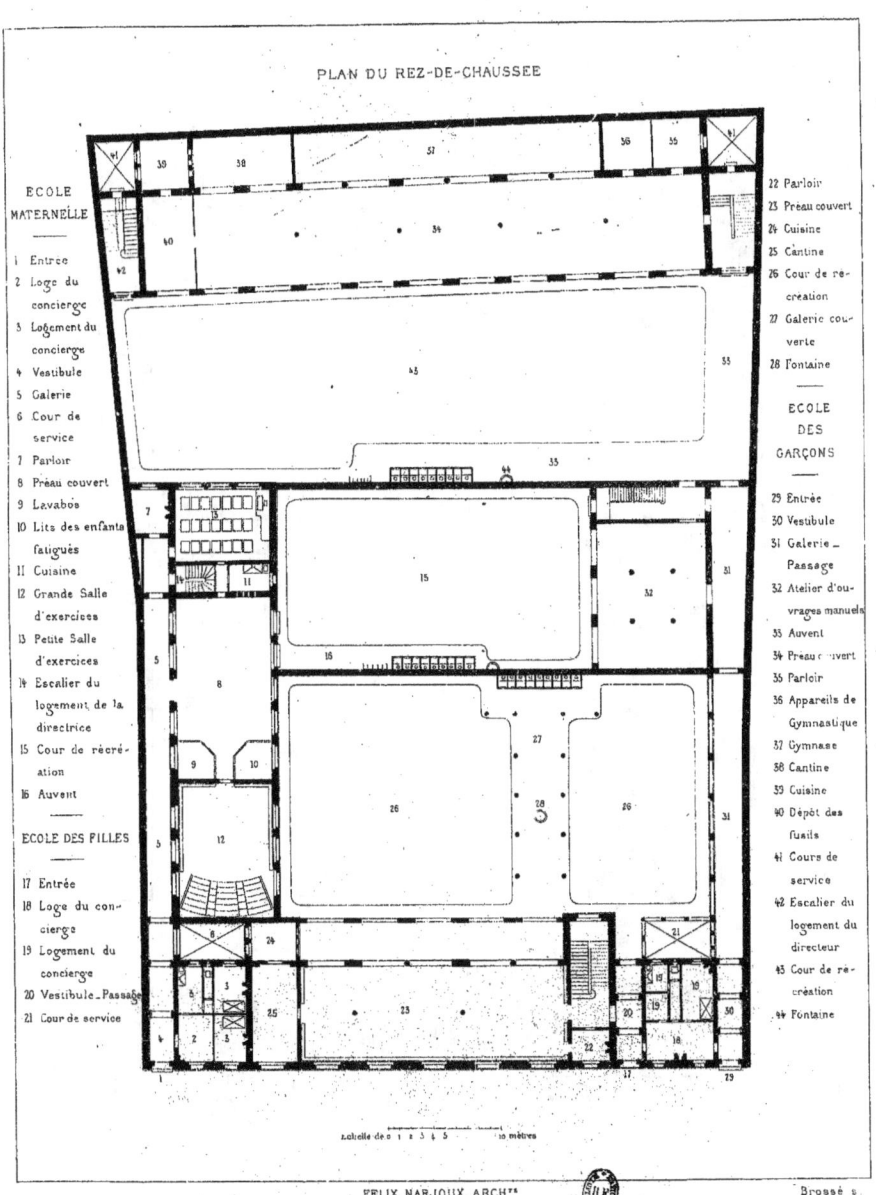

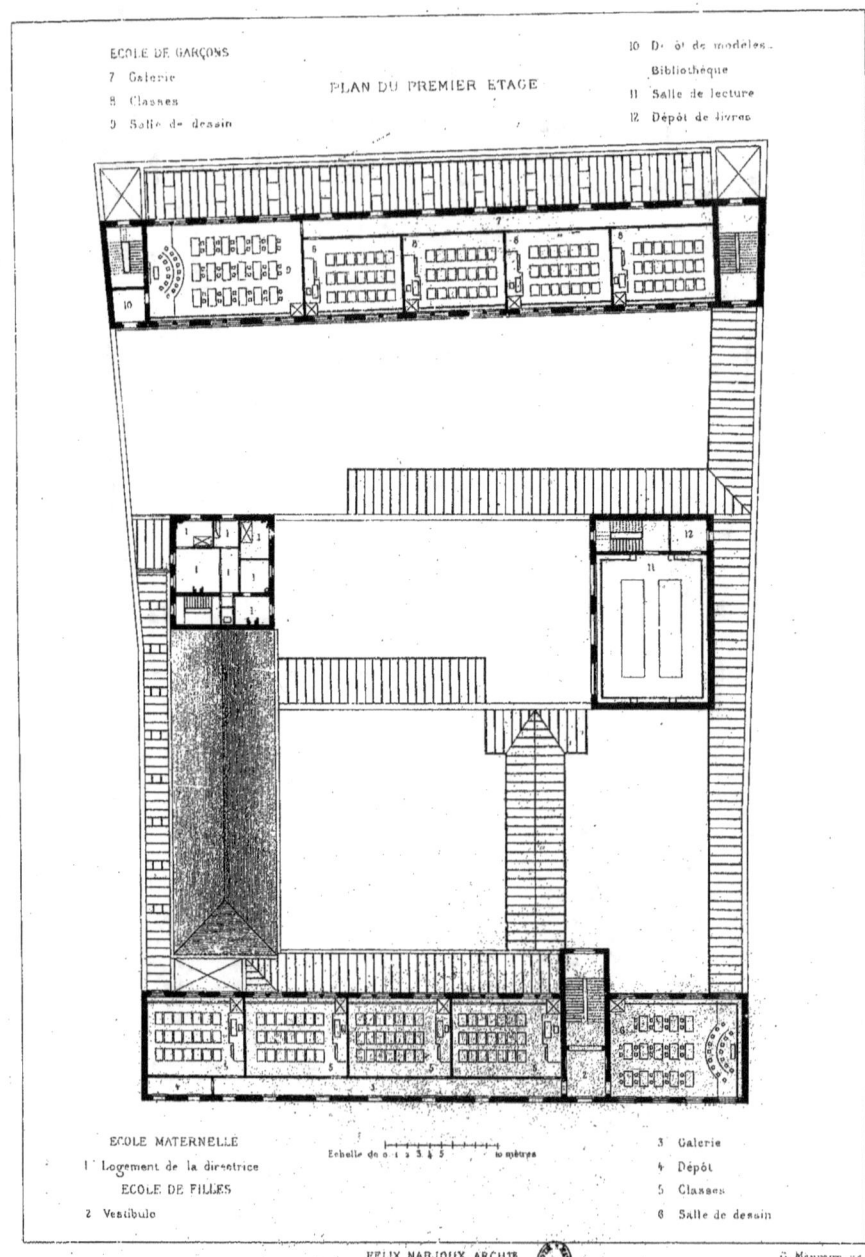

PARIS

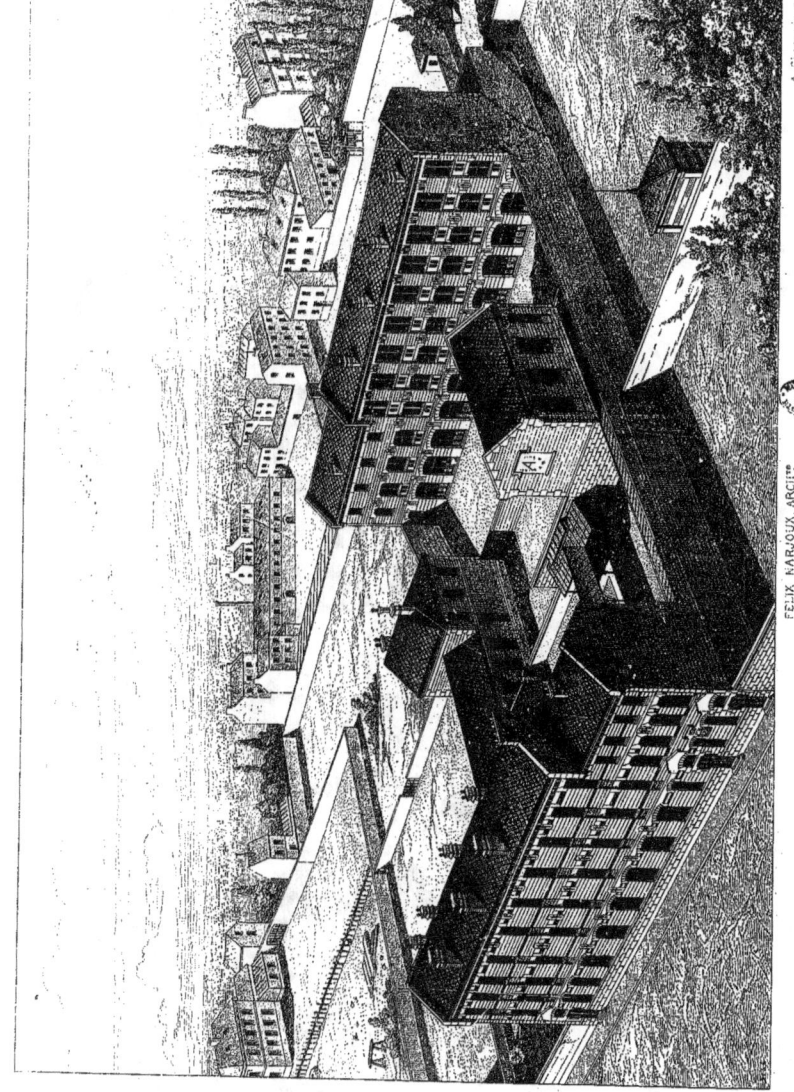

ECOLE VOLTAIRE, RUE TITON
FELIX NARJOUX, ARCH.te
VUE GENERALE
III

PARIS

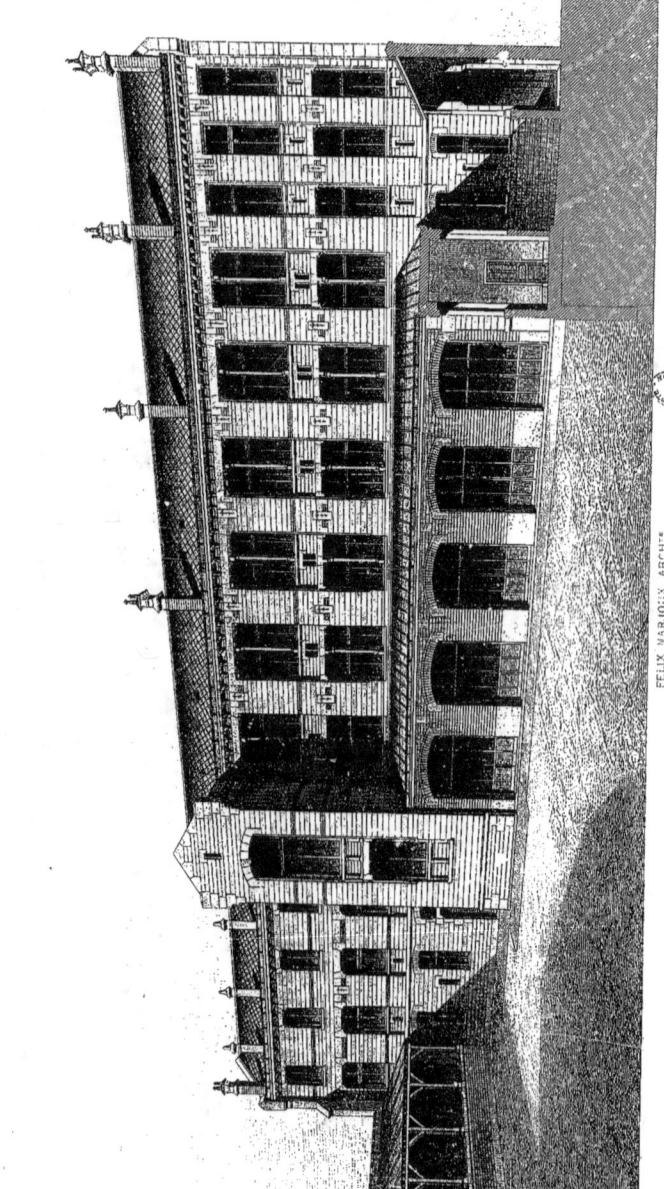

FELIX NARJOUX, ARCH.™

ECOLE VOLTAIRE, RUE TITON
VUE SUR LA COUR
IV

PARIS

PLAN DU REZ-DE-CHAUSSÉE

LÉGENDE

1. Conciergerie
2. Vestibules — Galeries
3. Parloir
4. Salle de réunion
5. Préau couvert
6. Cabinet du directeur
7. Bibliothèque générale
8. Dépôts
9. Logement du directeur
10. Bibliothèque scolaire

LÉGENDE

11. Préfet des études
12. Classes
13. Amphithéâtre de physique
14. Études
15. Salles de dessin
16. Salles des maîtres
17. Réfectoire
18. Dépense
19. Laverie
20. Cuisine
21. Dépôt
22. Offices
23. Cabinets de bains
24. Linge
25. Bureau
26. Économat
27. Tailleur
28. Lingerie
29. Ouvroir
30. Dépôt du linge
31. Logement de la lingère
32. Remise
33. Cour d'honneur
34. Cour de service
35. Cour centrale
36. Cour de récréation (École normale)
37. Cour de récréation (École annexe)
38. Entrée de l'école annexe
39. Préau couvert
40. Cabinet du directeur

ÉCOLE NORMALE PRIMAIRE D'INSTITUTEURS
DU DÉPARTEMENT DE LA SEINE

SALLERON, ARCH.

Échelle de 0,1363

V.A. MOREL et C.ie Éditeurs

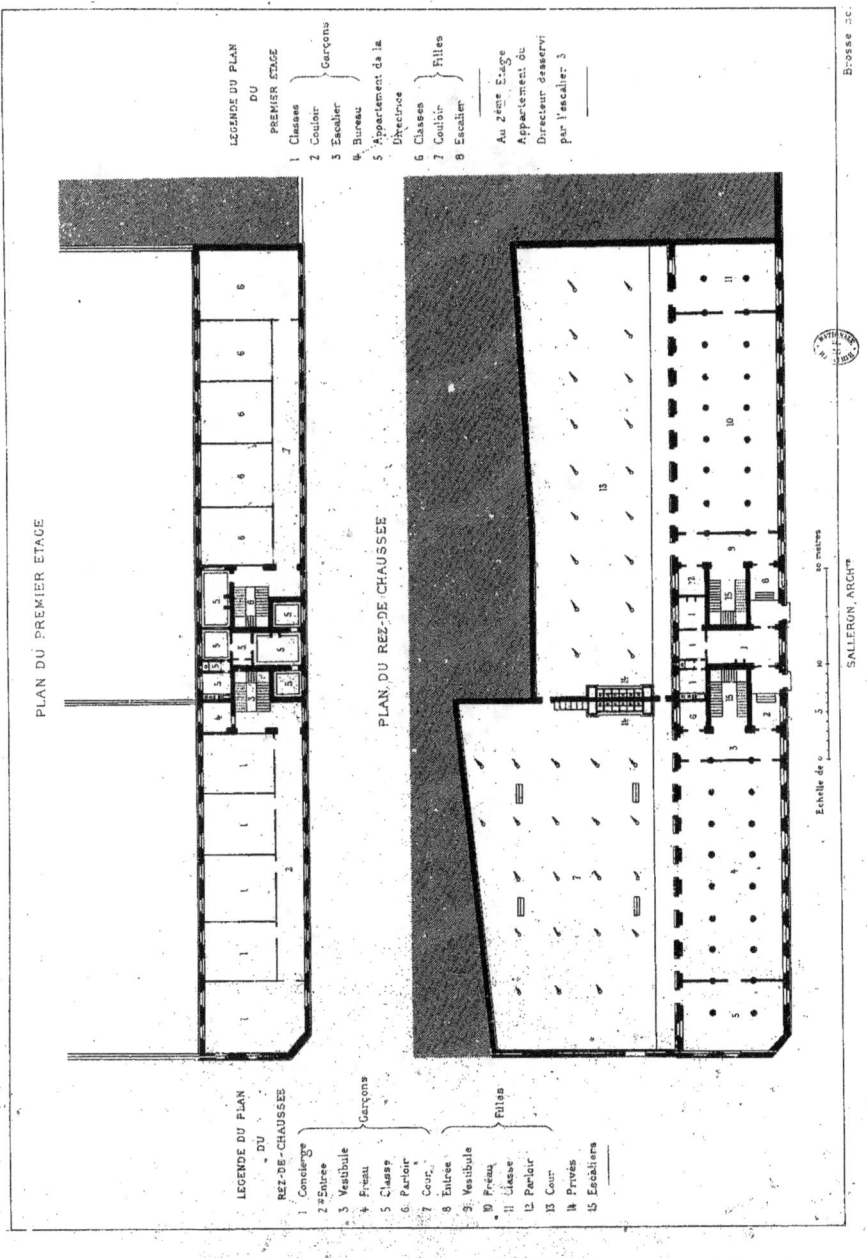

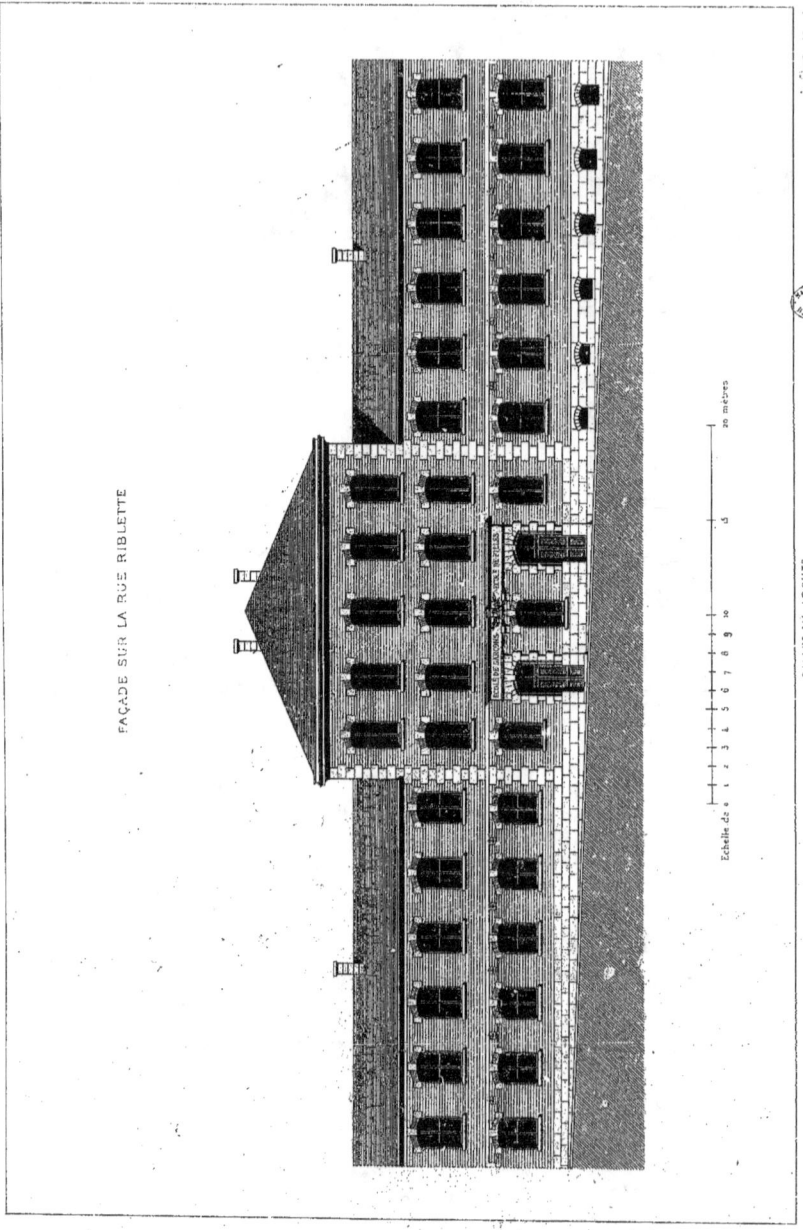

PARIS

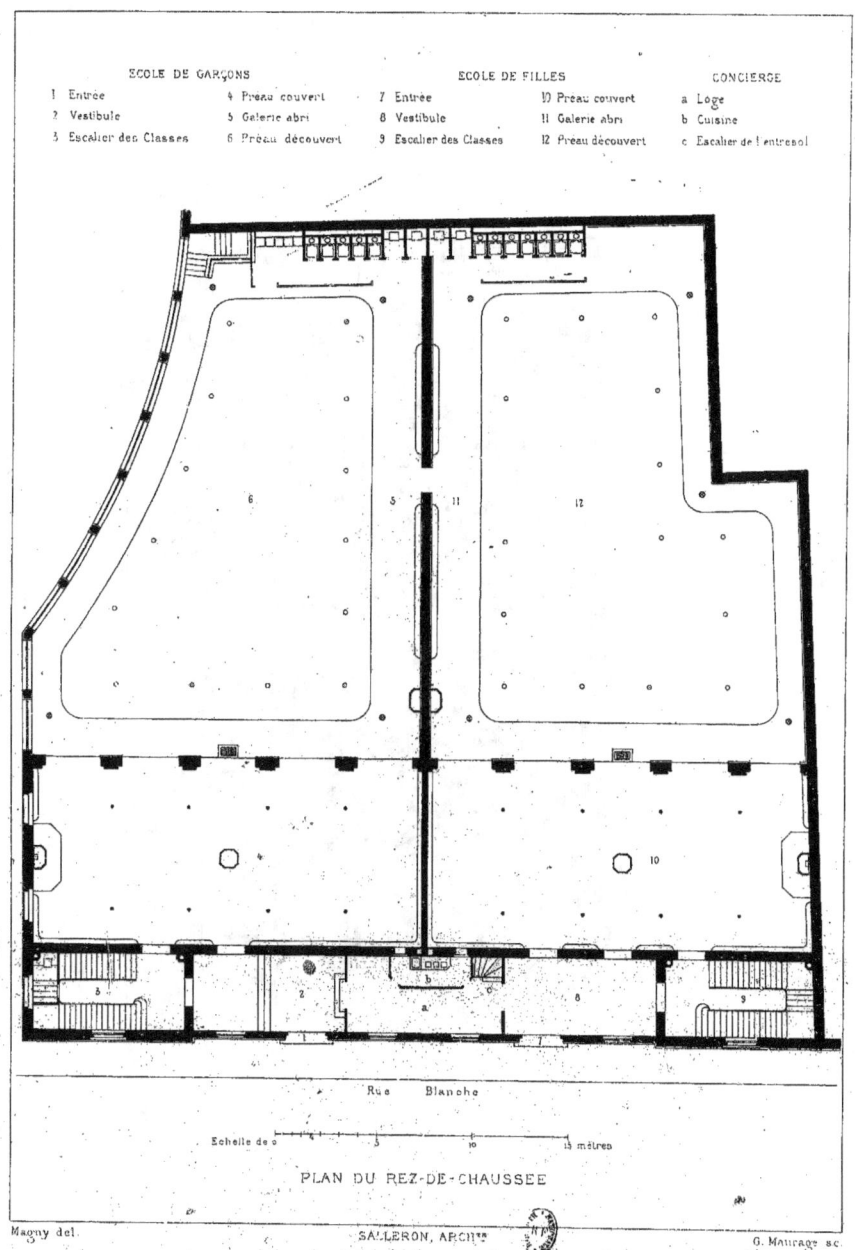

PLAN DU REZ-DE-CHAUSSÉE

ECOLE DE GARÇONS ET DE FILLES
RUE BLANCHE

PARIS

ÉLÉVATION PRINCIPALE

ÉCOLE DE GARÇONS ET DE FILLES
RUE BLANCHE

PARIS

COUPE TRANSVERSALE

ELEVATION SUR LA COUR

Échelle de 0 1 2 3 4 5 10 mètres

Magny del.
SALLERON, ARCH.te
J. Maurage sc.

ECOLE DE GARÇONS ET DE FILLES
RUE BLANCHE
III

PARIS

PLAN DU PREMIER ÉTAGE

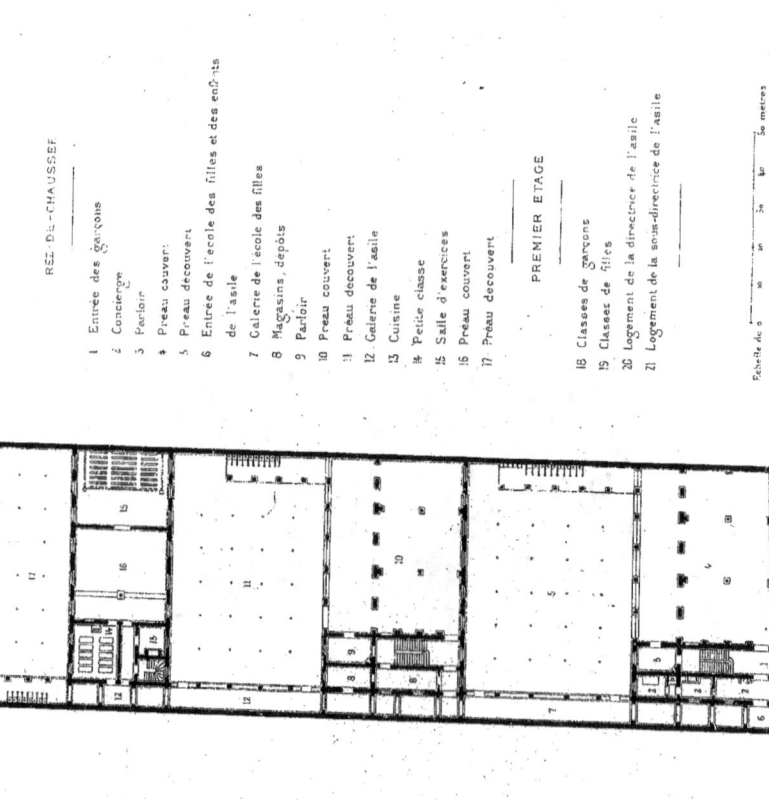
PLAN DU REZ-DE-CHAUSSÉE

REZ-DE-CHAUSSÉE

1. Entrée des garçons
2. Conciergerie
3. Parloir
4. Préau couvert
5. Préau découvert
6. Entrée de l'école des filles et des enfants de l'asile
7. Galerie de l'école des filles
8. Magasins, dépôts
9. Parloir
10. Préau couvert
11. Préau découvert
12. Galerie de l'asile
13. Cuisine
14. Petite classe
15. Salle d'exercices
16. Préau couvert
17. Préau découvert

PREMIER ÉTAGE

18. Classes de garçons
19. Classes de filles
20. Logement de la directrice de l'asile
21. Logement de la sous-directrice de l'asile

Échelle du 0 10 20 30 40 50 mètres

FÉLIX NARJOUX, ARCH.te

GROUPE SCOLAIRE, RUE CURIAL

PARIS

GROUPE SCOLAIRE, RUE CURIAL
VUE PERSPECTIVE ET COUPE

FELIX NARJOUX, ARCHTE

PARIS

VUE D'UN DES GRANDS ESCALIERS — VUE DE LA GALERIE COUVERTE

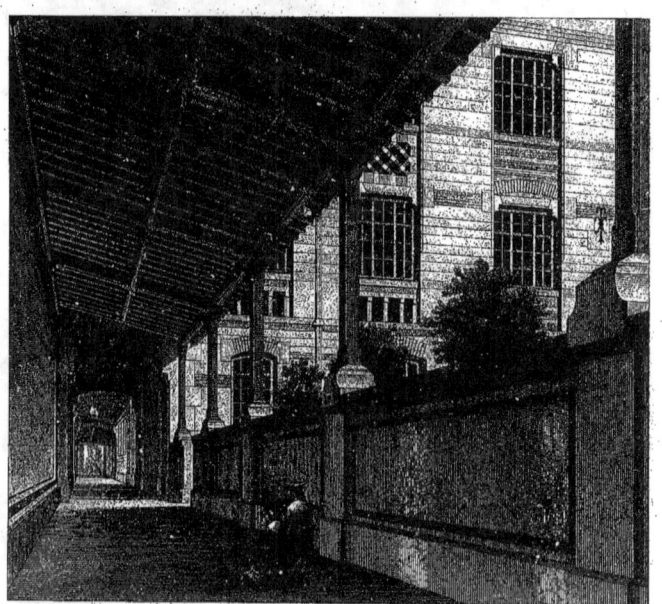

FELIX NARJOUX, ARCH.te

GROUPE SCOLAIRE, RUE CURIAL
III

PARIS

PLAN DU REZ-DE-CHAUSSÉE

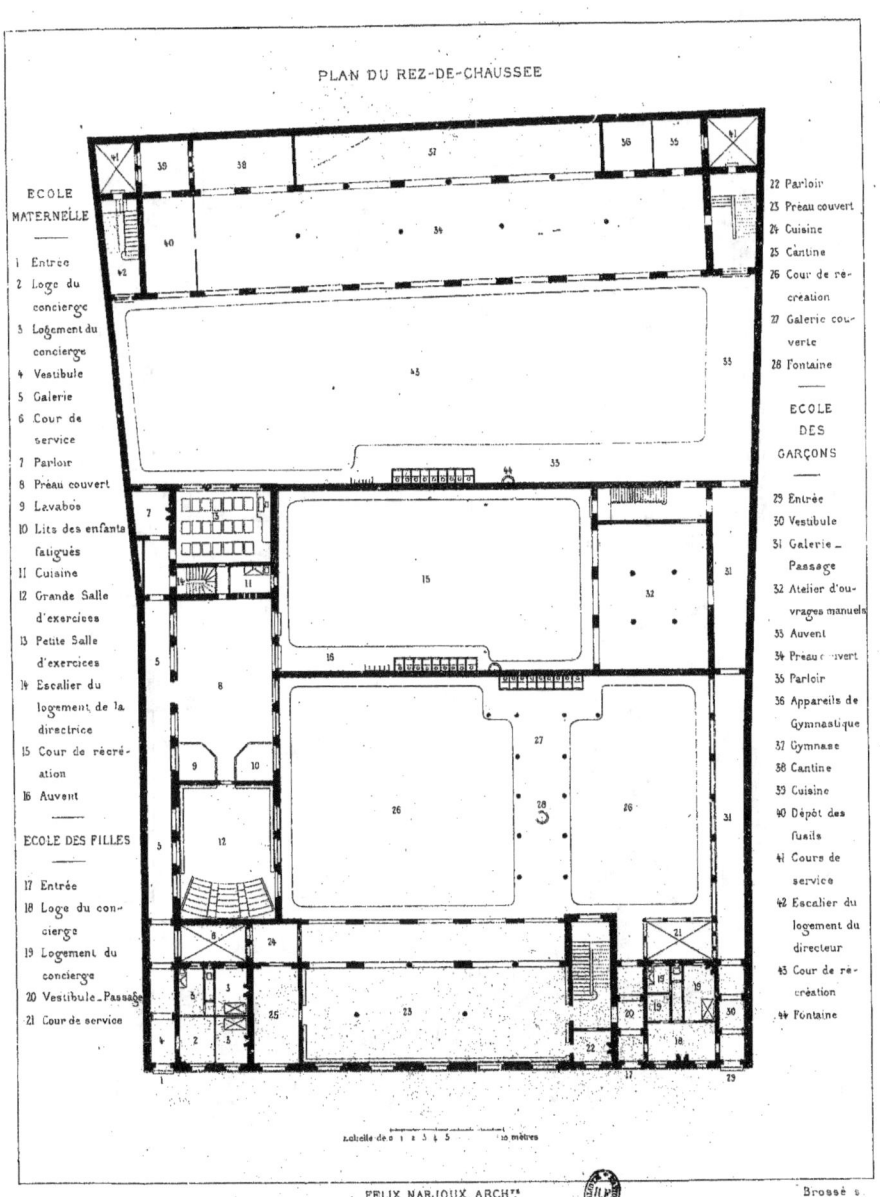

ECOLE MATERNELLE

1. Entrée
2. Loge du concierge
3. Logement du concierge
4. Vestibule
5. Galerie
6. Cour de service
7. Parloir
8. Préau couvert
9. Lavabos
10. Lits des enfants fatigués
11. Cuisine
12. Grande Salle d'exercices
13. Petite Salle d'exercices
14. Escalier du logement de la directrice
15. Cour de récréation
16. Auvent

ECOLE DES FILLES

17. Entrée
18. Loge du concierge
19. Logement du concierge
20. Vestibule-Passage
21. Cour de service

ECOLE DES GARÇONS

22. Parloir
23. Préau couvert
24. Cuisine
25. Cantine
26. Cour de récréation
27. Galerie couverte
28. Fontaine
29. Entrée
30. Vestibule
31. Galerie-Passage
32. Atelier d'ouvrages manuels
33. Auvent
34. Préau couvert
35. Parloir
36. Appareils de Gymnastique
37. Gymnase
38. Cantine
39. Cuisine
40. Dépôt des fusils
41. Cours de service
42. Escalier du logement du directeur
43. Cour de récréation
44. Fontaine

FELIX NARJOUX, ARCH.te Brossé s.

ECOLE VOLTAIRE, RUE TITON
I.

V.e A. MOREL et C.ie Éditeurs. Imp. Lemercier et C.ie Paris.

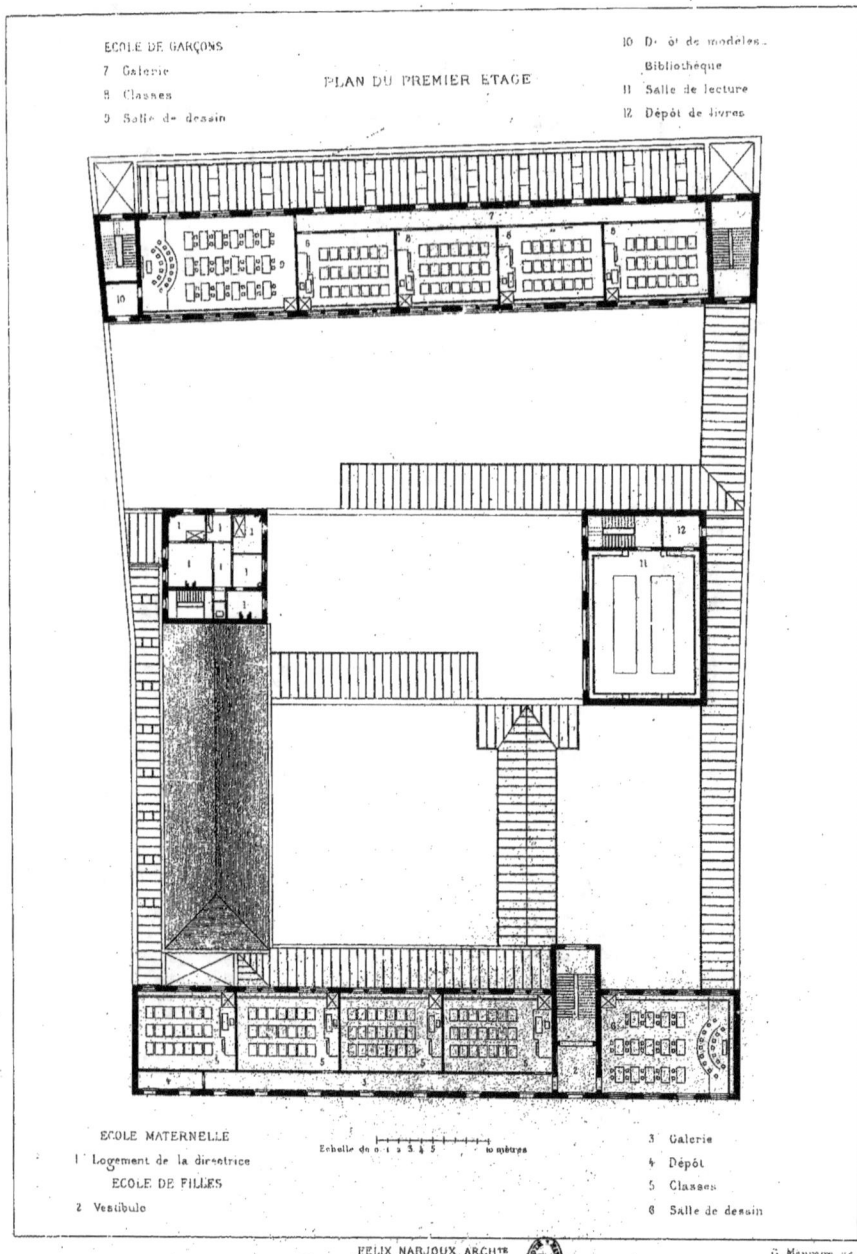

PARIS

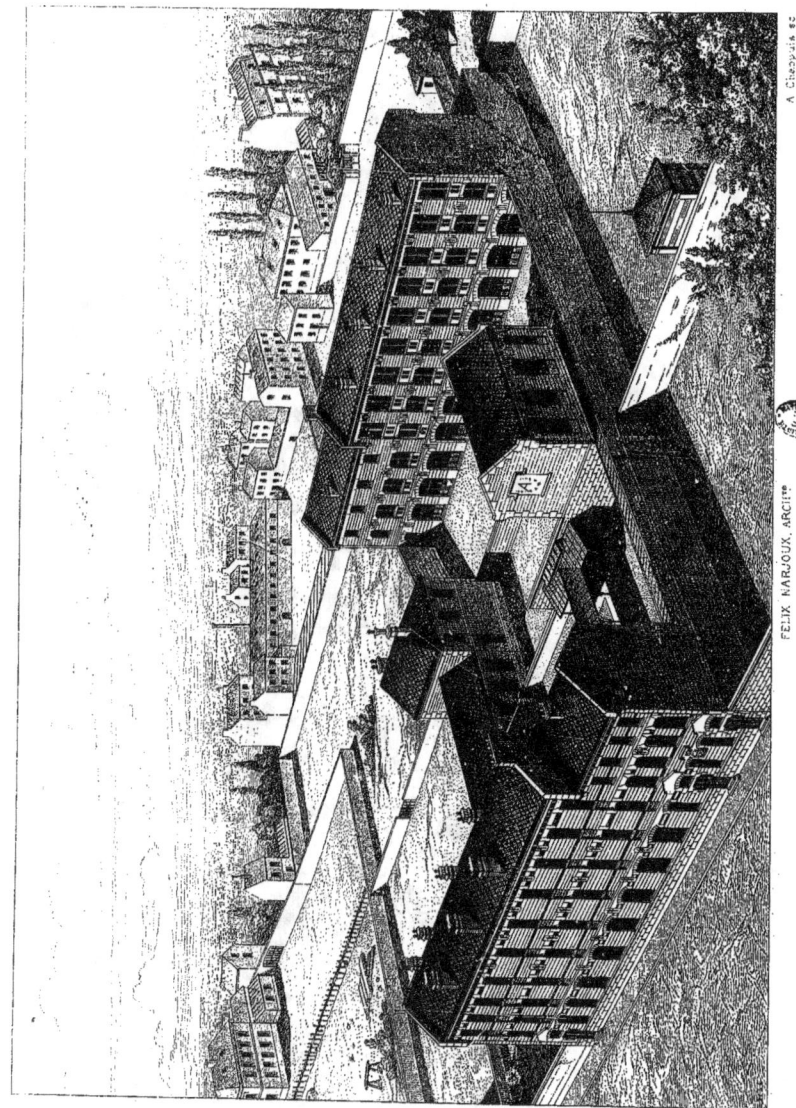

ECOLE VOLTAIRE, RUE TITON
VUE GENERALE
III

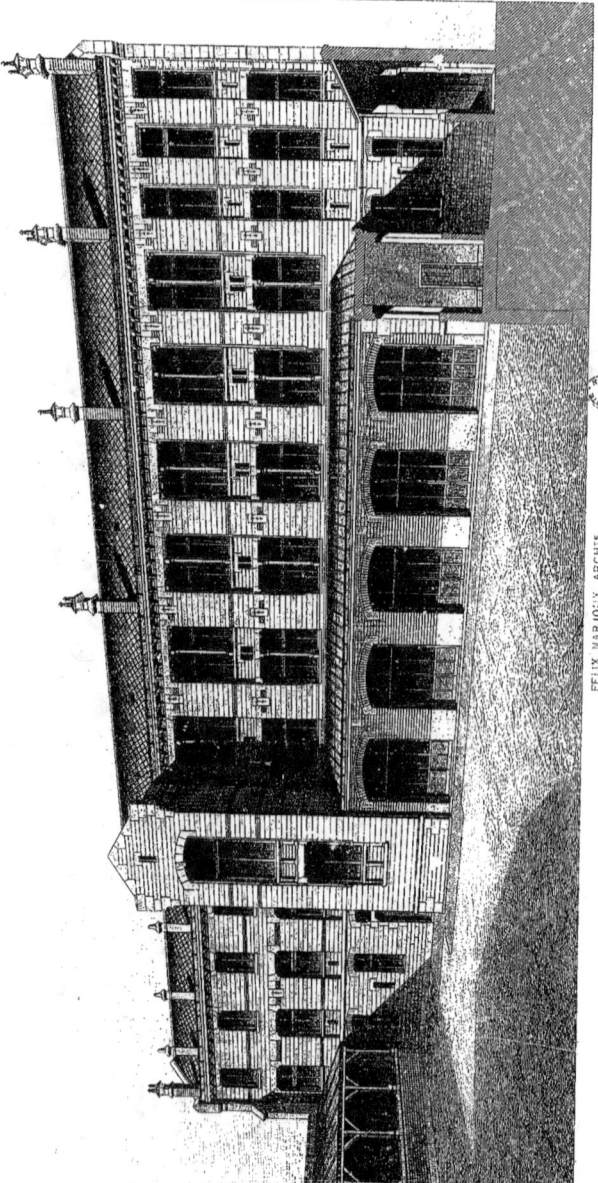

ECOLE VOLTAIRE, RUE TITON
VUE SUR LA COUR
IV

FELIX NARJOUX, ARCH.

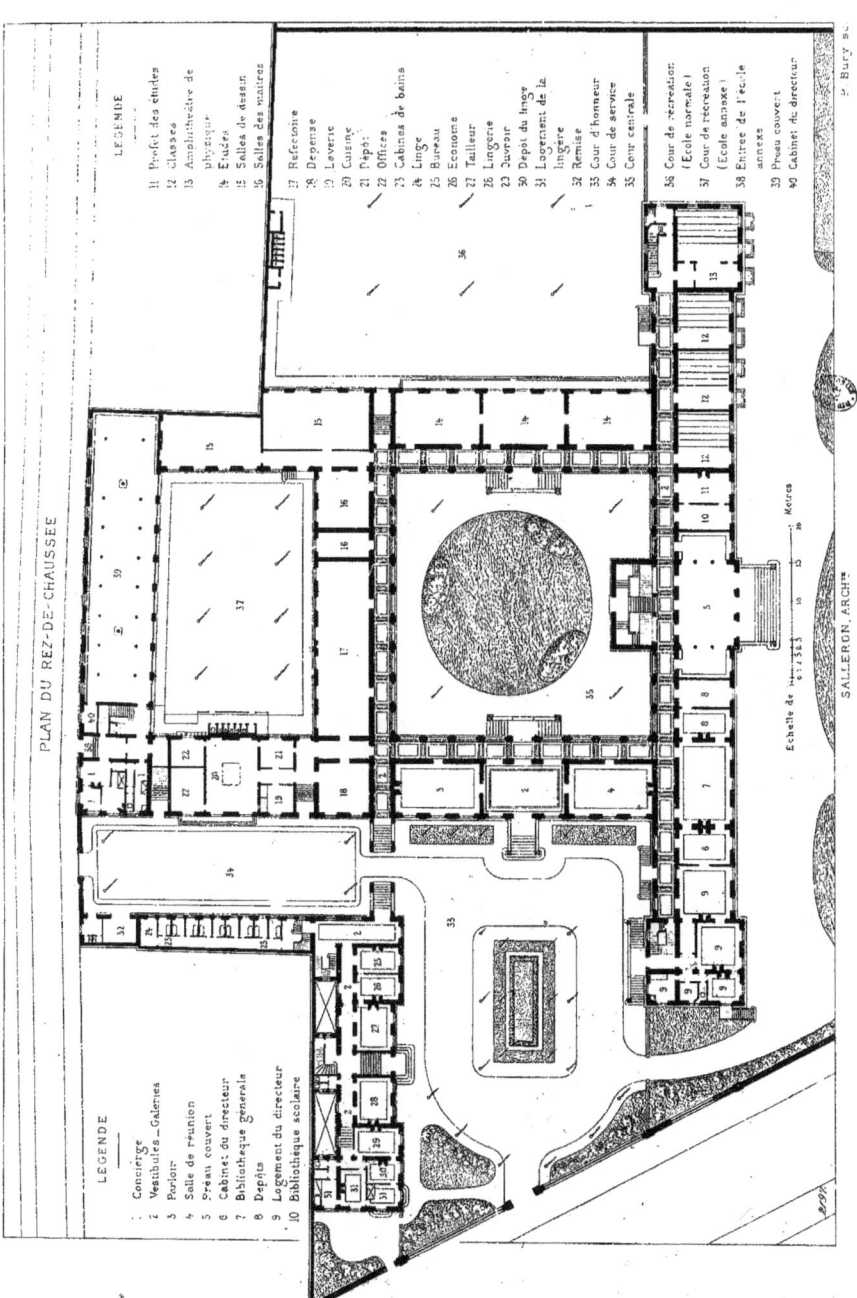

ECOLE NORMALE PRIMAIRE D'INSTITUTEURS
DU DÉPARTEMENT DE LA SEINE

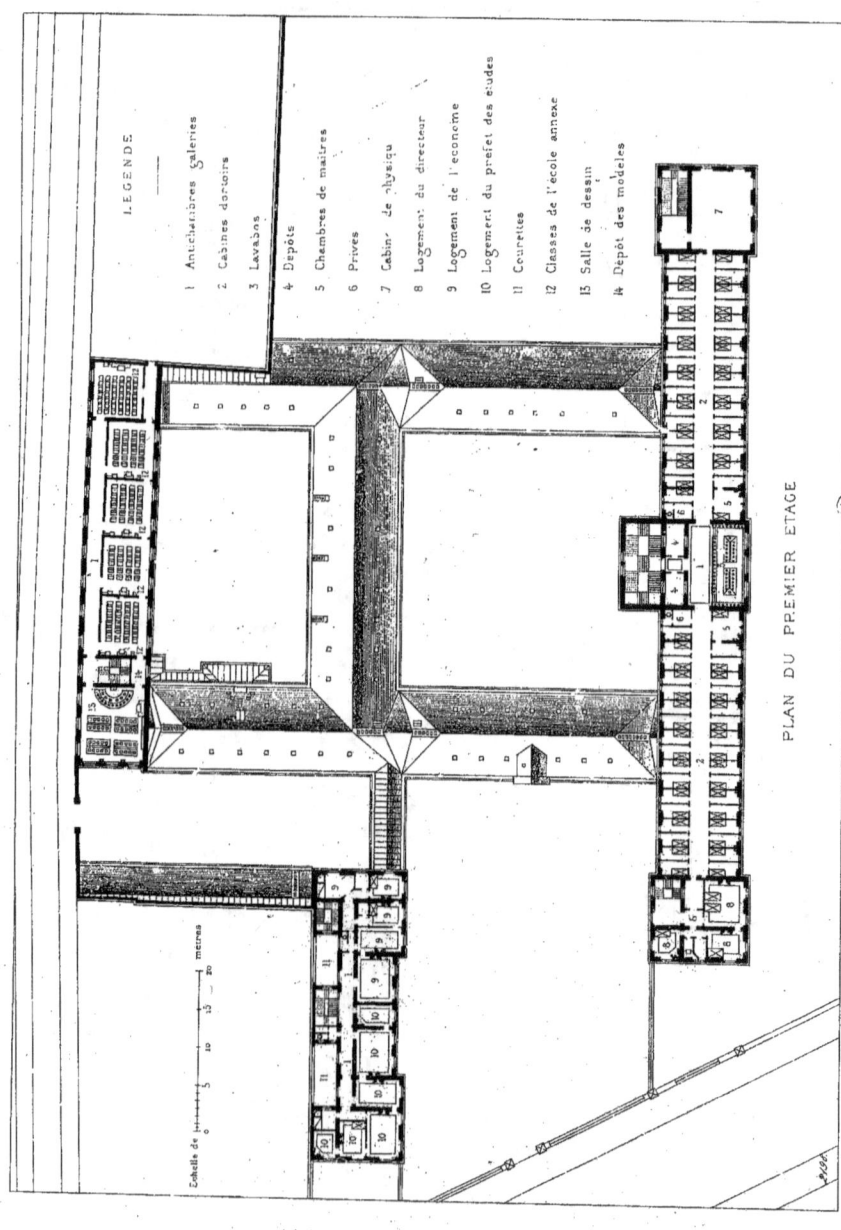

PARIS

ELEVATION PRINCIPALE

Echelle de [0 5 10 15] mètres

SALLERON, ARCH.te

Hibon sc.

ECOLE NORMALE PRIMAIRE D'INSTITUTEURS
DU DEPARTEMENT DE LA SEINE

III

V.e A. MOREL et C.ie éditeurs

Imp. Lemercier et C.ie Paris

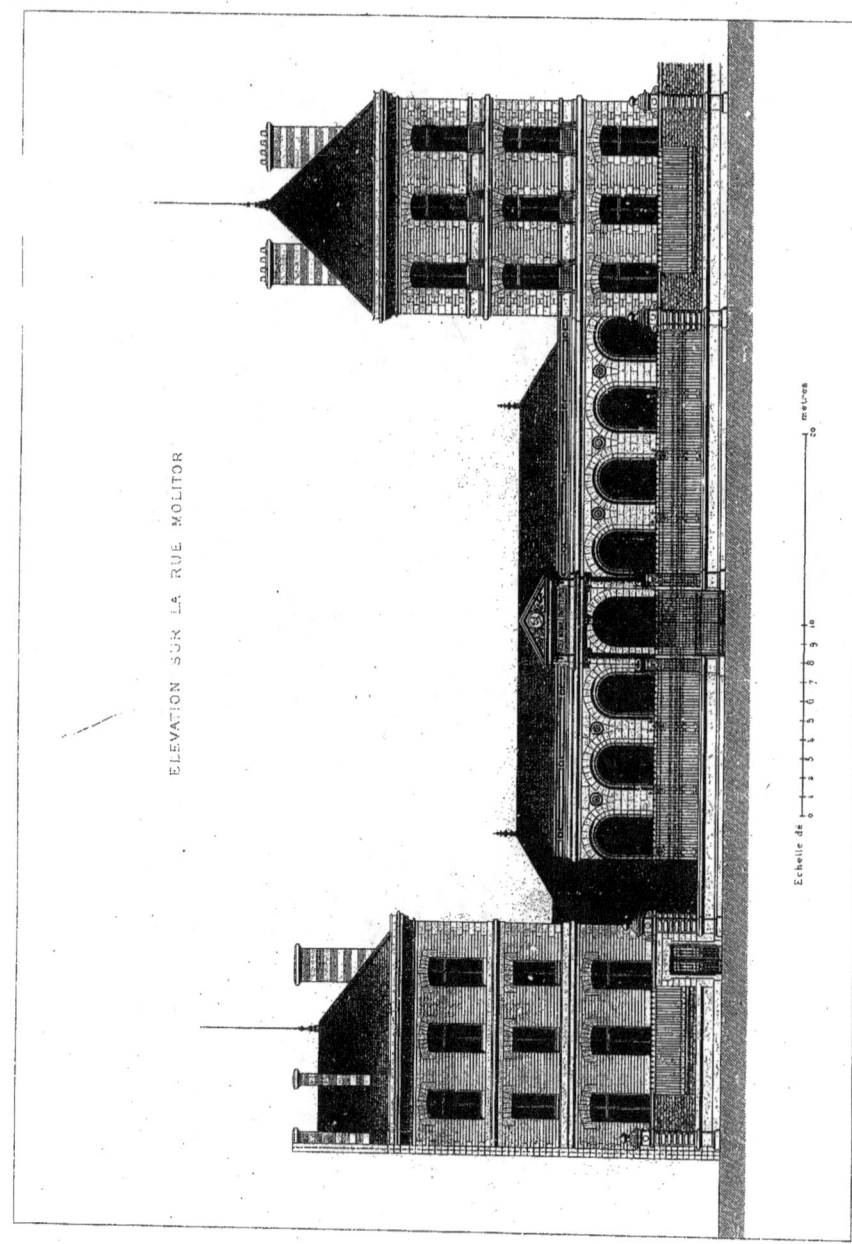

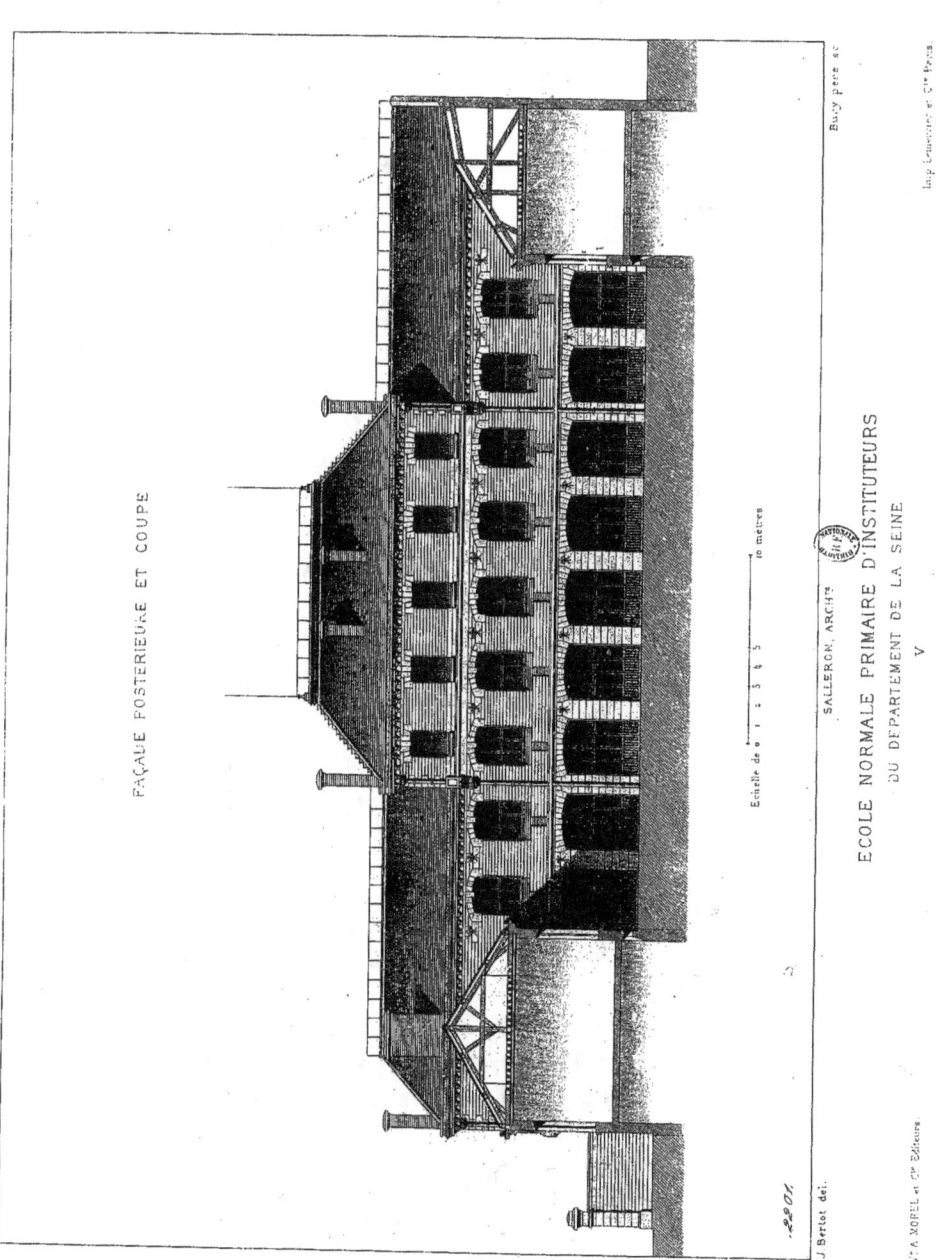

PARIS

FAÇADE POSTÉRIEURE ET COUPE

ECOLE NORMALE PRIMAIRE D'INSTITUTEURS
DU DÉPARTEMENT DE LA SEINE

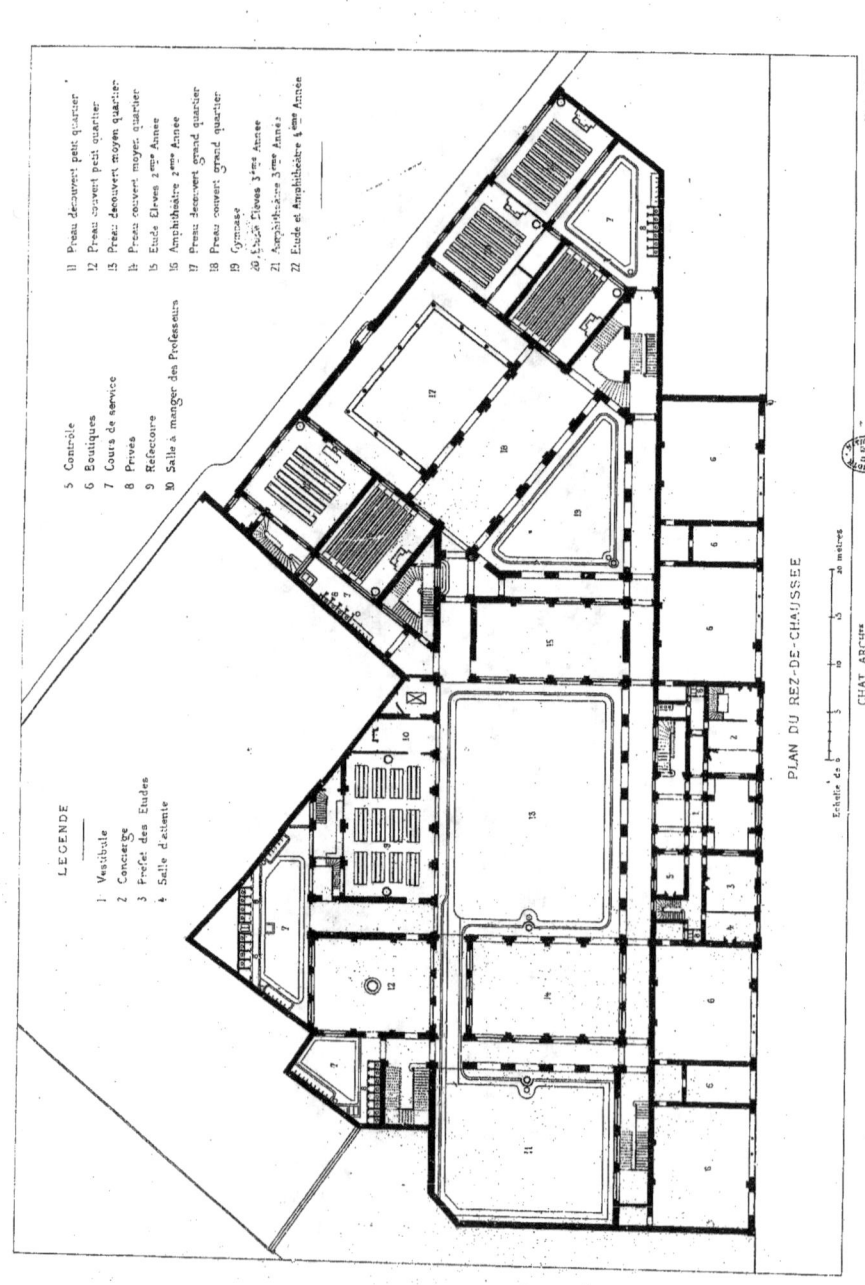

ECOLE TYPE TURGOT
RUE TURBIGO
I.

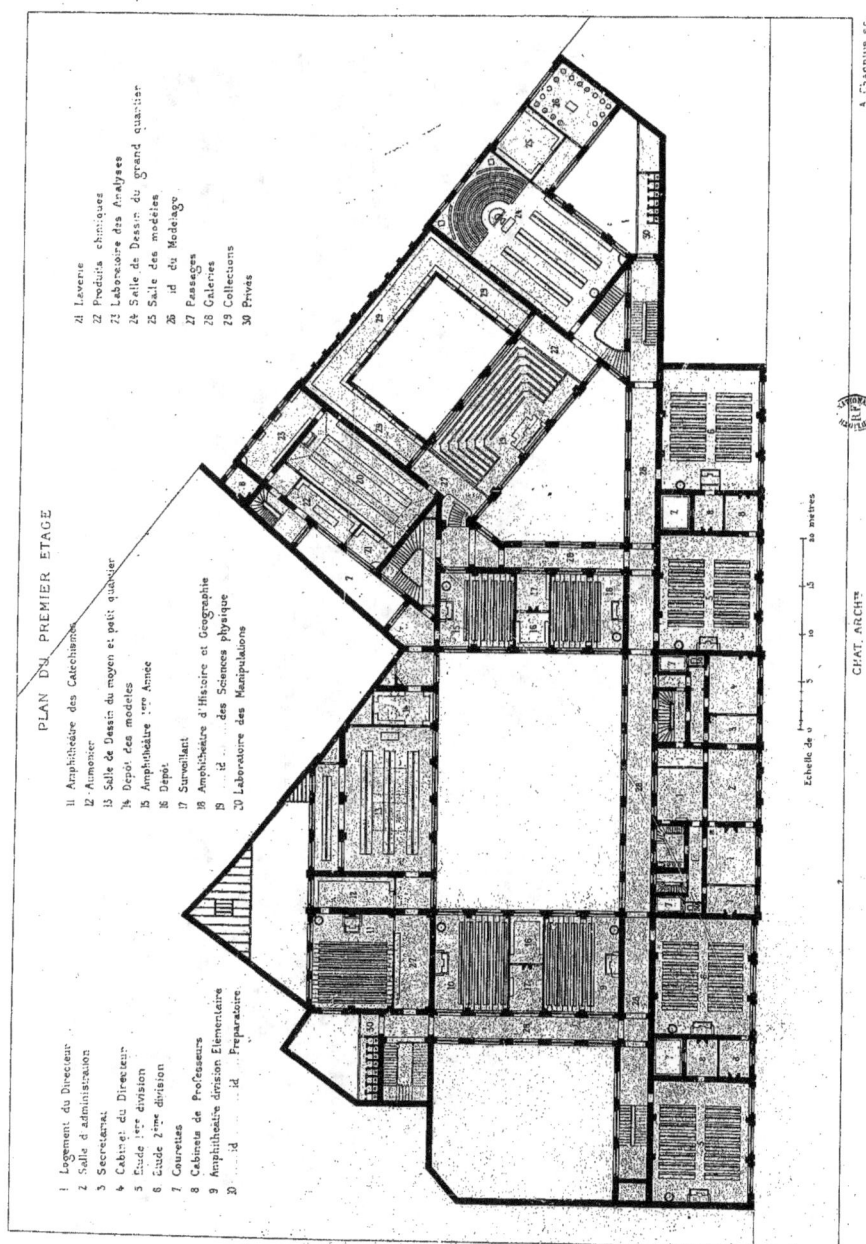

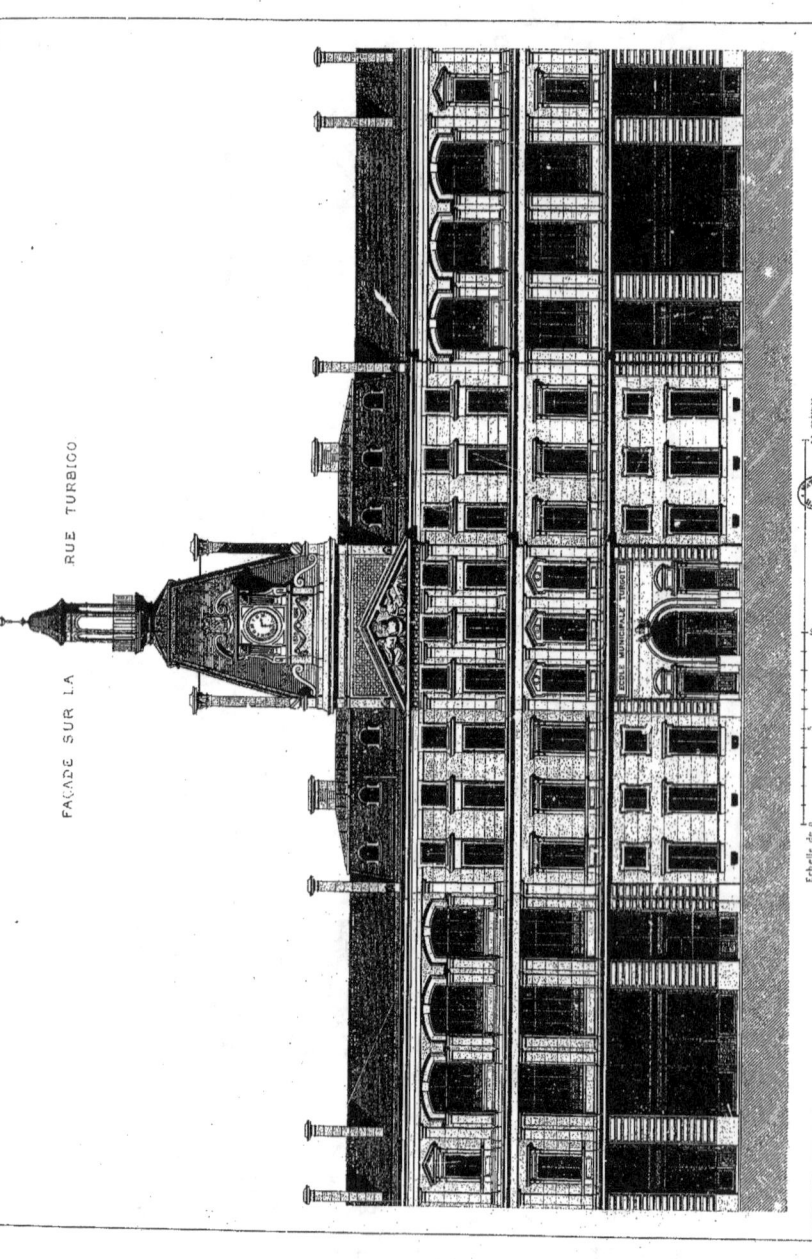

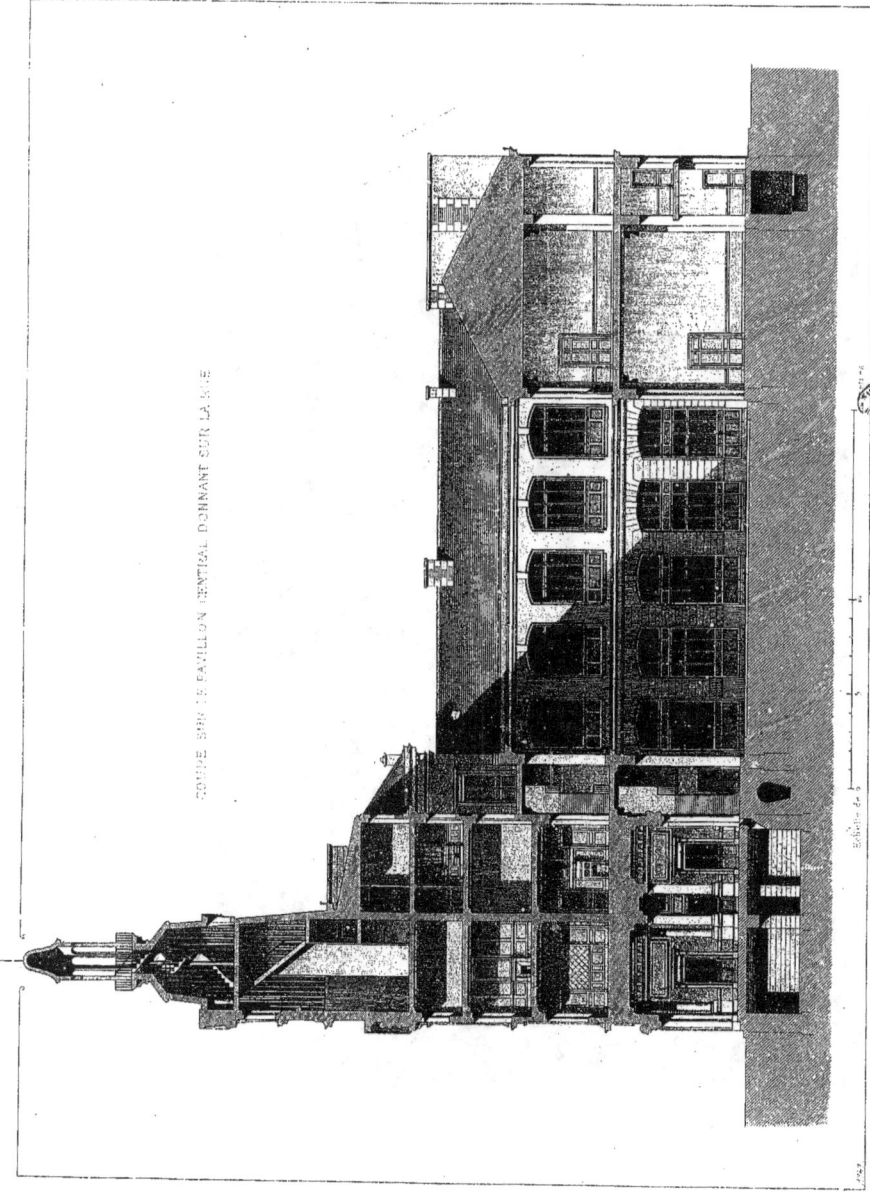

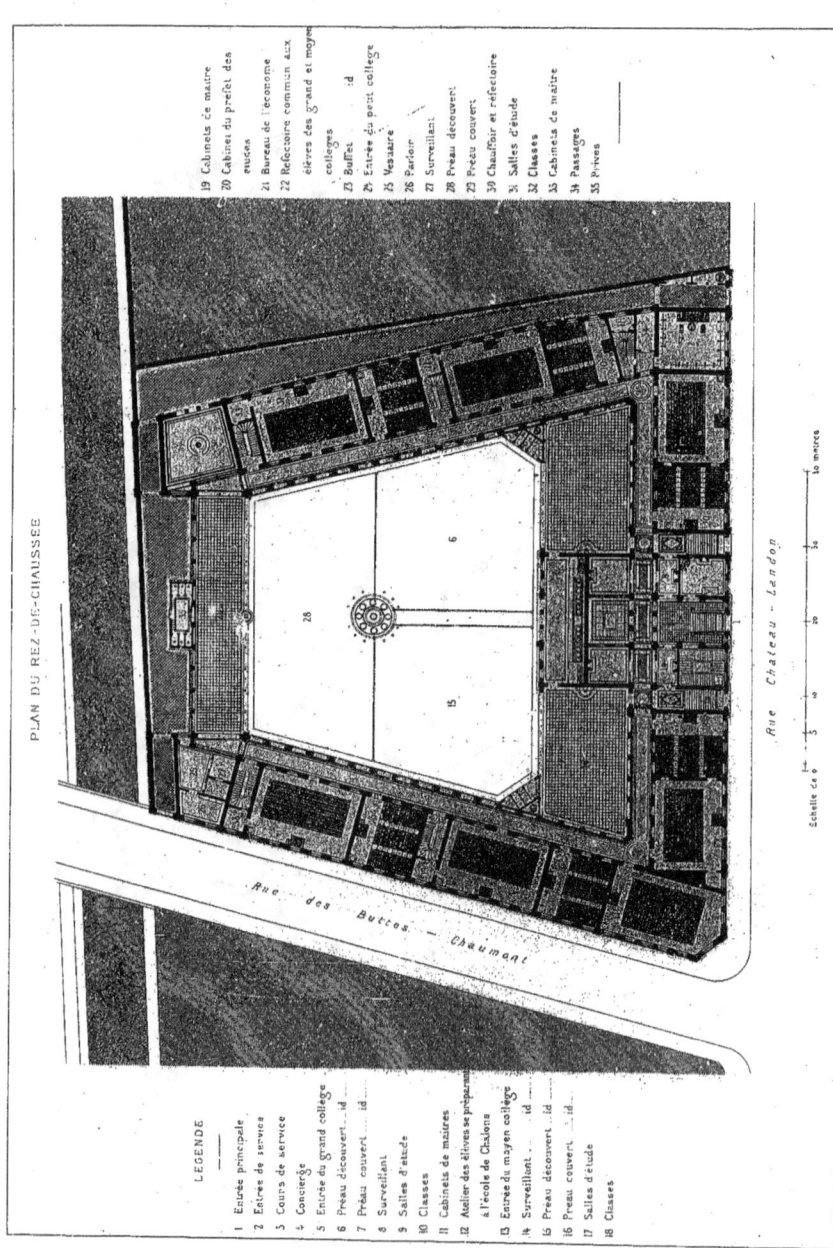

ÉCOLE COLBERT
RUE CHATEAU LANDON

PARIS

PLAN DU PREMIER ÉTAGE

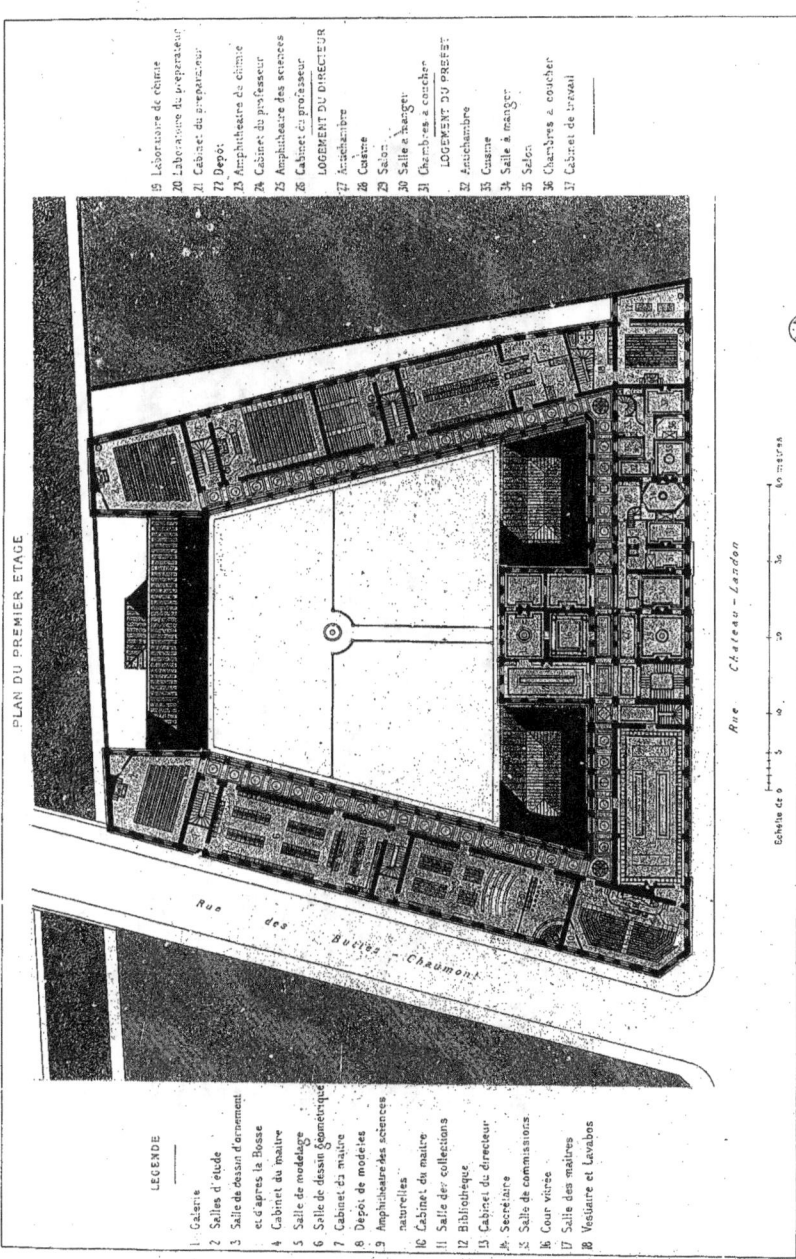

LÉGENDE

1. Galerie
2. Salles d'étude
3. Salle de dessin d'ornement et d'après la Bosse
4. Cabinet du maître
5. Salle de modelage
6. Salle de dessin géométrique
7. Cabinet du maître
8. Dépôt de modèles
9. Amphithéâtre des sciences naturelles
10. Cabinet du maître
11. Salle des collections
12. Bibliothèque
13. Cabinet du directeur
14. Secrétariat
15. Salle de commissions
16. Cour vitrée
17. Salle des maîtres
18. Vestiaire et Lavabos
19. Laboratoire de chimie
20. Laboratoire du préparateur
21. Cabinet du préparateur
22. Dépôt
23. Amphithéâtre de chimie
24. Cabinet du professeur
25. Amphithéâtre des sciences
26. Cabinet du professeur

LOGEMENT DU DIRECTEUR

27. Antichambre
28. Cuisine
29. Salon
30. Salle à manger
31. Chambres à coucher

LOGEMENT DU PRÉFET

32. Antichambre
33. Cuisine
34. Salle à manger
35. Salon
36. Chambres à coucher
37. Cabinet de travail

VILLAIN, ARCH.

ÉCOLE COLBERT
RUE CHATEAU-LANDON

PARIS

ÉLÉVATION PRINCIPALE

ÉCOLE COLBERT
RUE CHATEAU LANDON
III.

VILLAIN ARCH.te

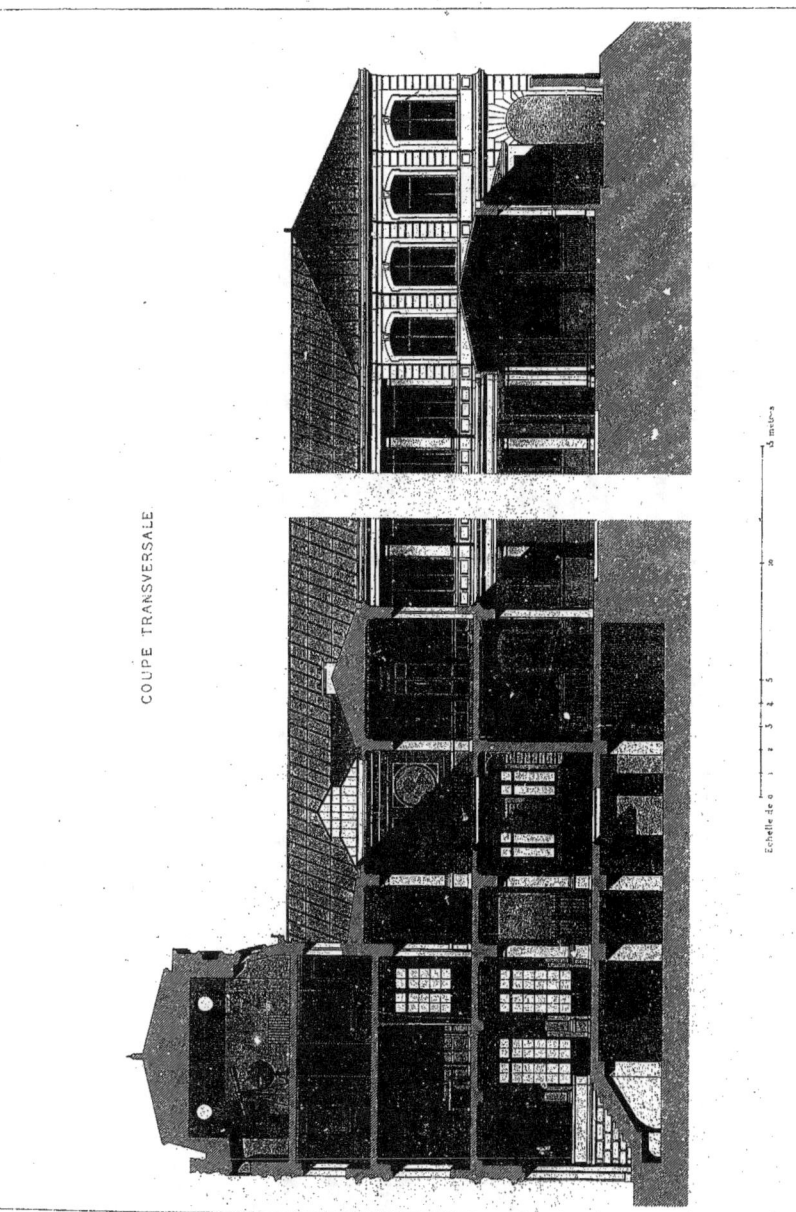

PARIS

LEGENDE

1. Vestibule
2. Concierge
3. Contrôle
4. Vestiaire des professeurs
5. Econome
6. Caisse
7. Galeries
8. Préfet des études
9. Antichambre
10. Bibliothèque
11. Courettes
12. Entrée des élèves
13. Portiques

14. Surveillant général 1er Quartier
15. Etude 1ère année 1ère sect. 65 élèves
16. _ id _____ id _ 2e _ id _ 50 _ id _
17. _ id _____ id _ 3e _ id _ 50 _ id _
18. Amphithéâtre de langues
19. _ id _____ id _
20. Répétiteurs
21. Etude 2e année 1ère sect. 65 élèves
22. _ id _____ id _ 2e _ id _ 65 _ id _
23. Surveillant général 2e Quartier
24. Etude 3e année 1ère sect. 50 élèves
25. _ id _____ id _ 2e _ id _ 50 _ id _
26. Bibliothèque

27. Amphithéâtre d'histoire et de géographie
28. Matériel d'enseignement
29. Amphithéâtre de physique et de chimie
30. Laboratoire
31. Analyses
32. Cabinets des professeurs

Place des Nations

Echelle de 0 5 10 20 40 mètres

PLAN DU REZ-DE-CHAUSSÉE

DECONCHY Arch.t P. Bury sc.

ECOLE SUPÉRIEURE (ARAGO)
I.

Ve A. MOREL et Cie Editeurs Imp. Lemercier et Cie Paris

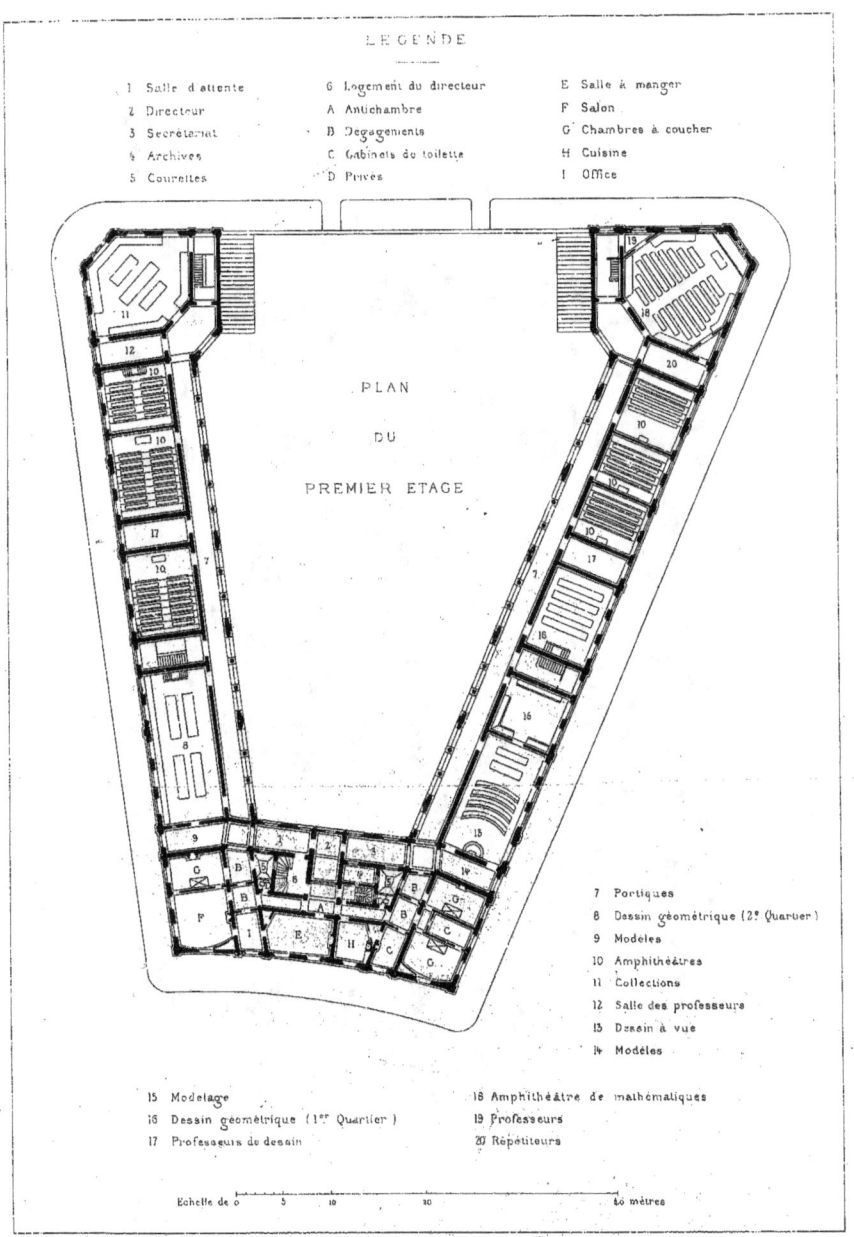

ECOLE SUPERIEURE (ARAGO)

PARIS

FAÇADE PRINCIPALE

P. Fauré del.

V⁰ A. MOREL et Cⁱᵉ Éditeurs

F. Pérel sc.

Échelle de 0 1 2 3 4 5 10 mètres

DECONCHY, ARCHᵗᵉ

ECOLE SUPERIEURE ARAGO

III.

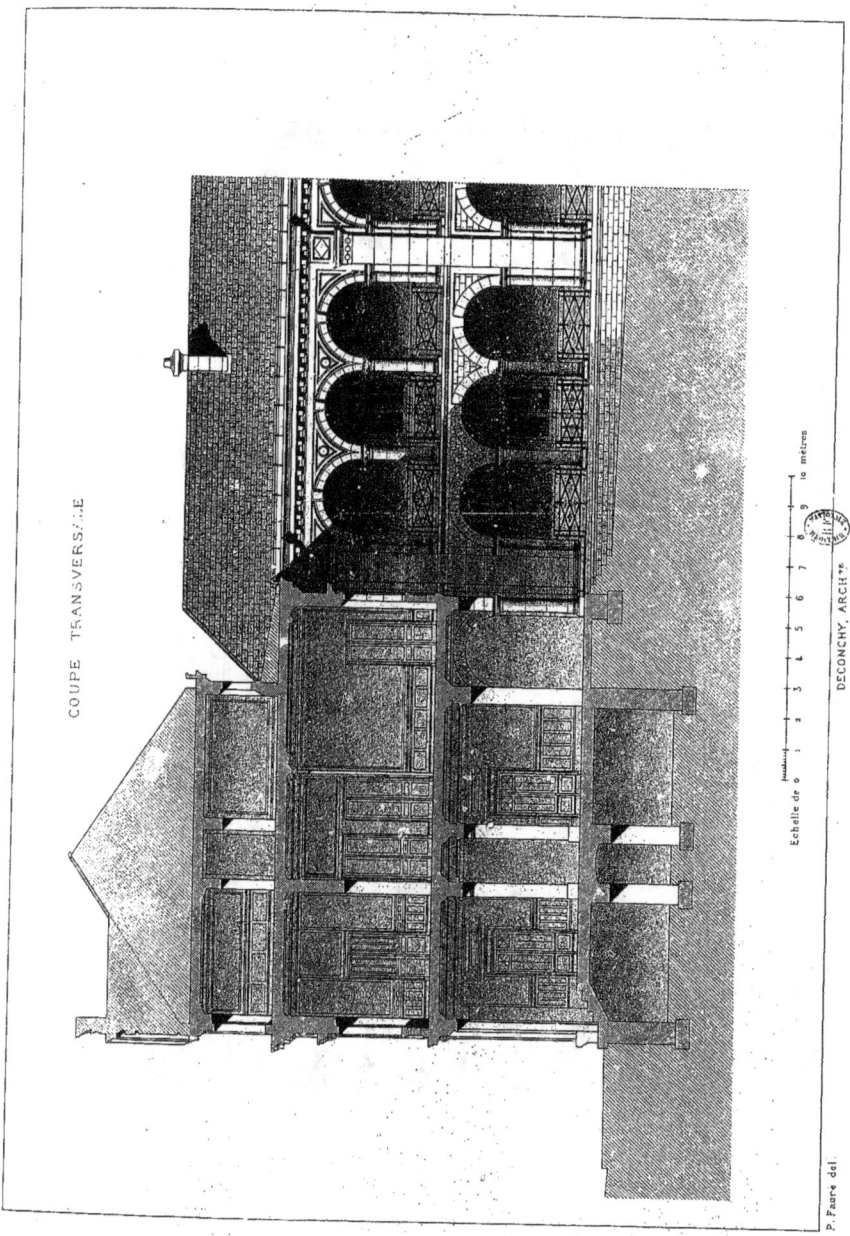

PARIS

COUPE TRANSVERSALE

ECOLE SUPÉRIEURE ARAGO

IV

DECONCHY, ARCH.te

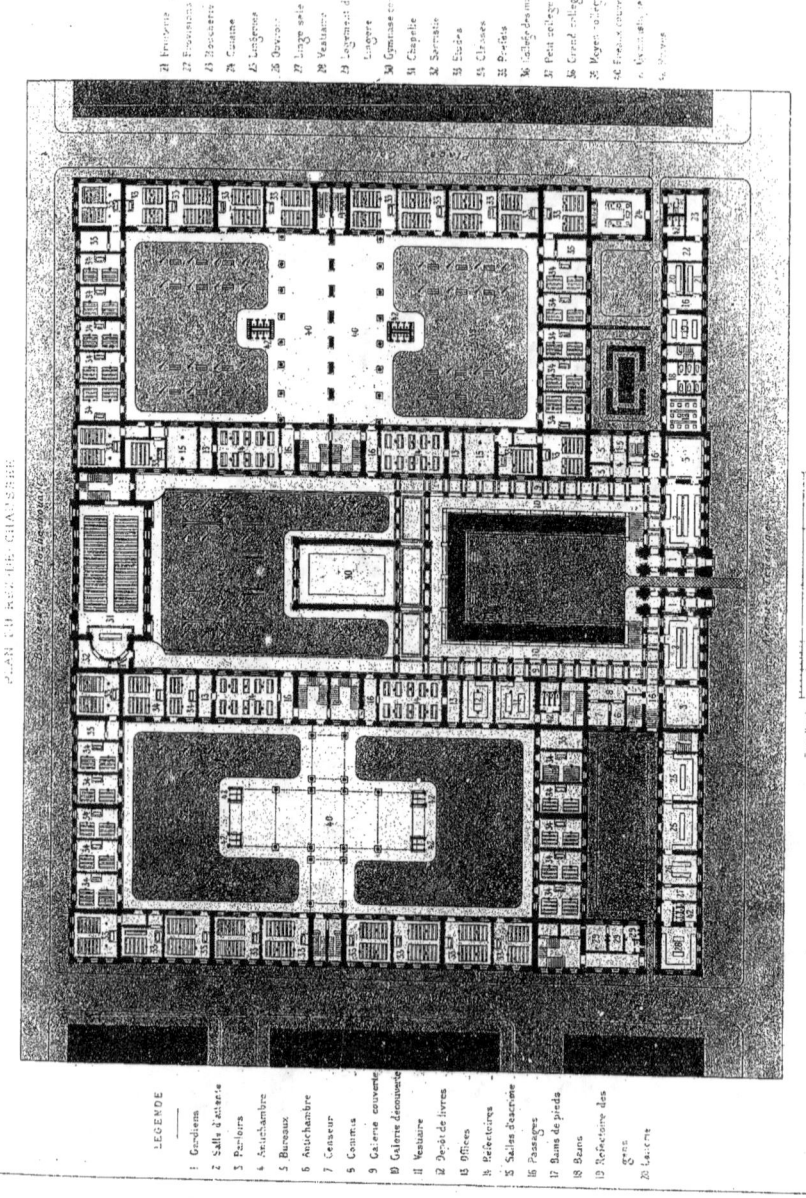

PARIS

COLLÈGE ROLLIN

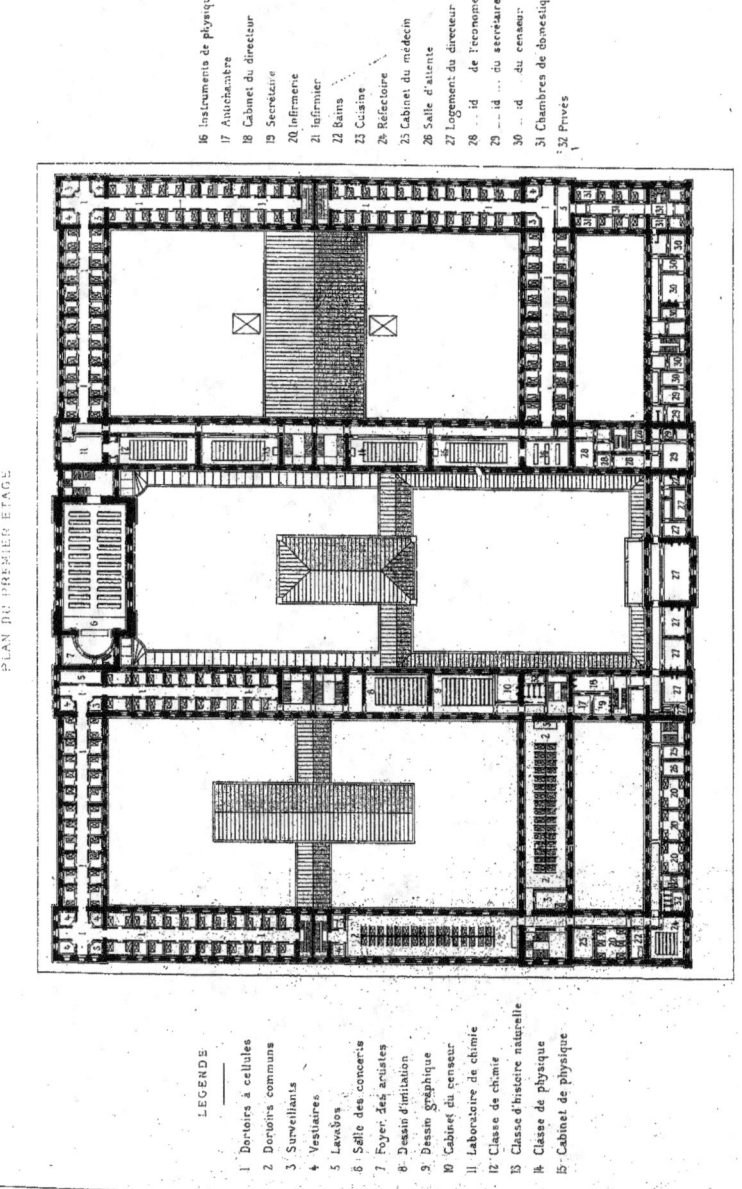

PARIS
PLAN DU PREMIER ÉTAGE

COLLÈGE ROLLIN
II

LÉGENDE

1 Dortoirs à cellules
2 Dortoirs communs
3 Surveillants
4 Vestiaires
5 Lavabos
6 Salle des concierges
7 Foyer des artistes
8 Dessin d'imitation
9 Dessin graphique
10 Cabinet du censeur
11 Laboratoire de chimie
12 Classe de chimie
13 Classe d'histoire naturelle
14 Classe de physique
15 Cabinet de physique
16 Instruments de physique
17 Amphithéâtre
18 Cabinet du directeur
19 Secrétaire
20 Infirmerie
21 Infirmier
22 Bains
23 Cuisine
24 Réfectoire
25 Cabinet du médecin
26 Salle d'attente
27 Logement du directeur
28 — id — de l'économe
29 — id — du secrétaire
30 — id — du censeur
31 Chambres de domestiques
32 Privés

PARIS

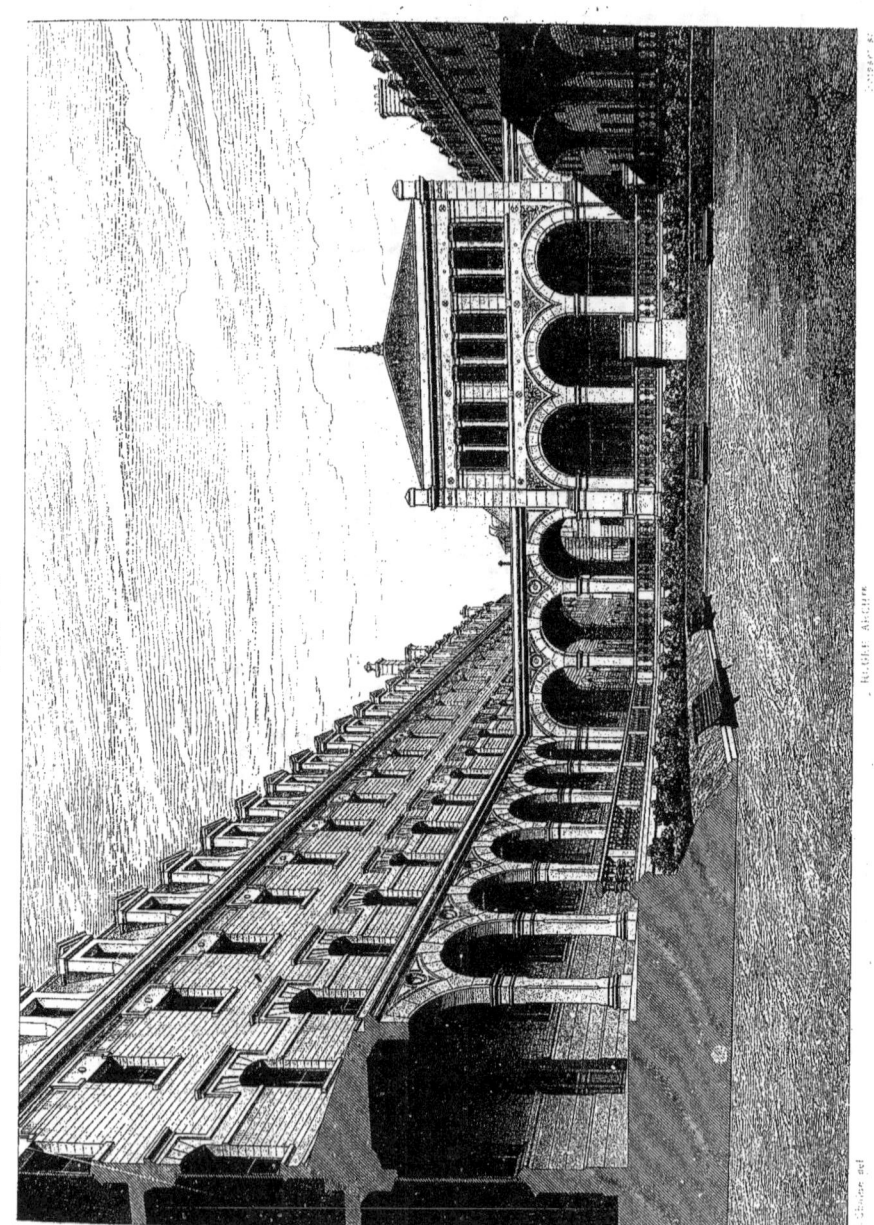

COLLÈGE ROLLIN

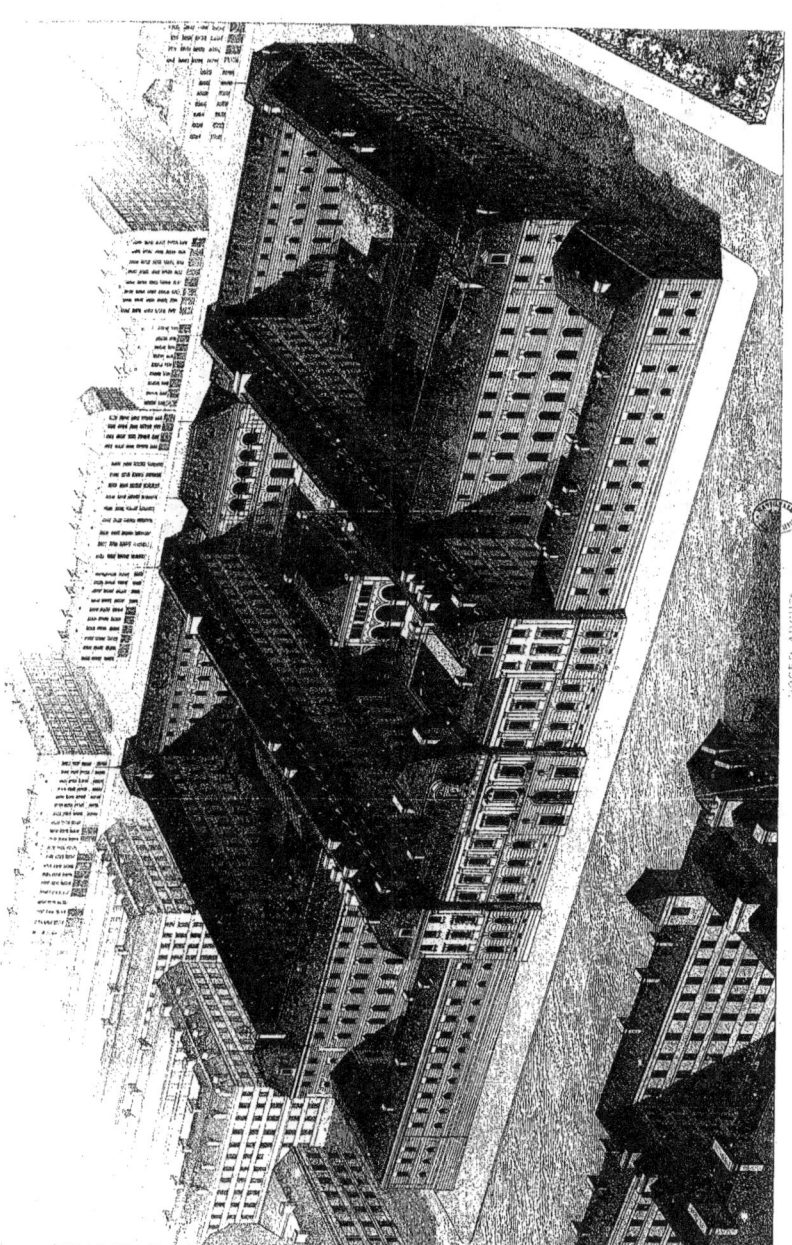

COLLÈGE ROLLIN

IV

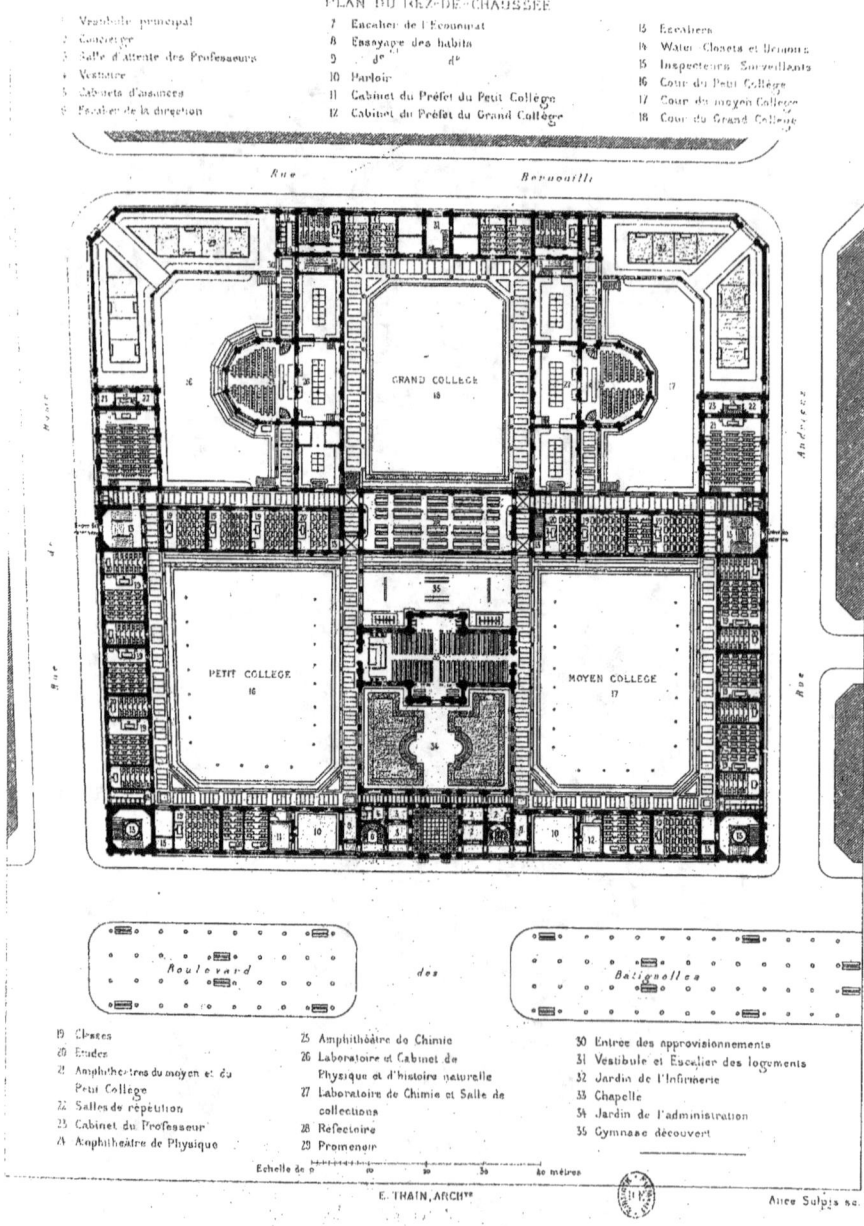

COLLEGE CHAPTAL.

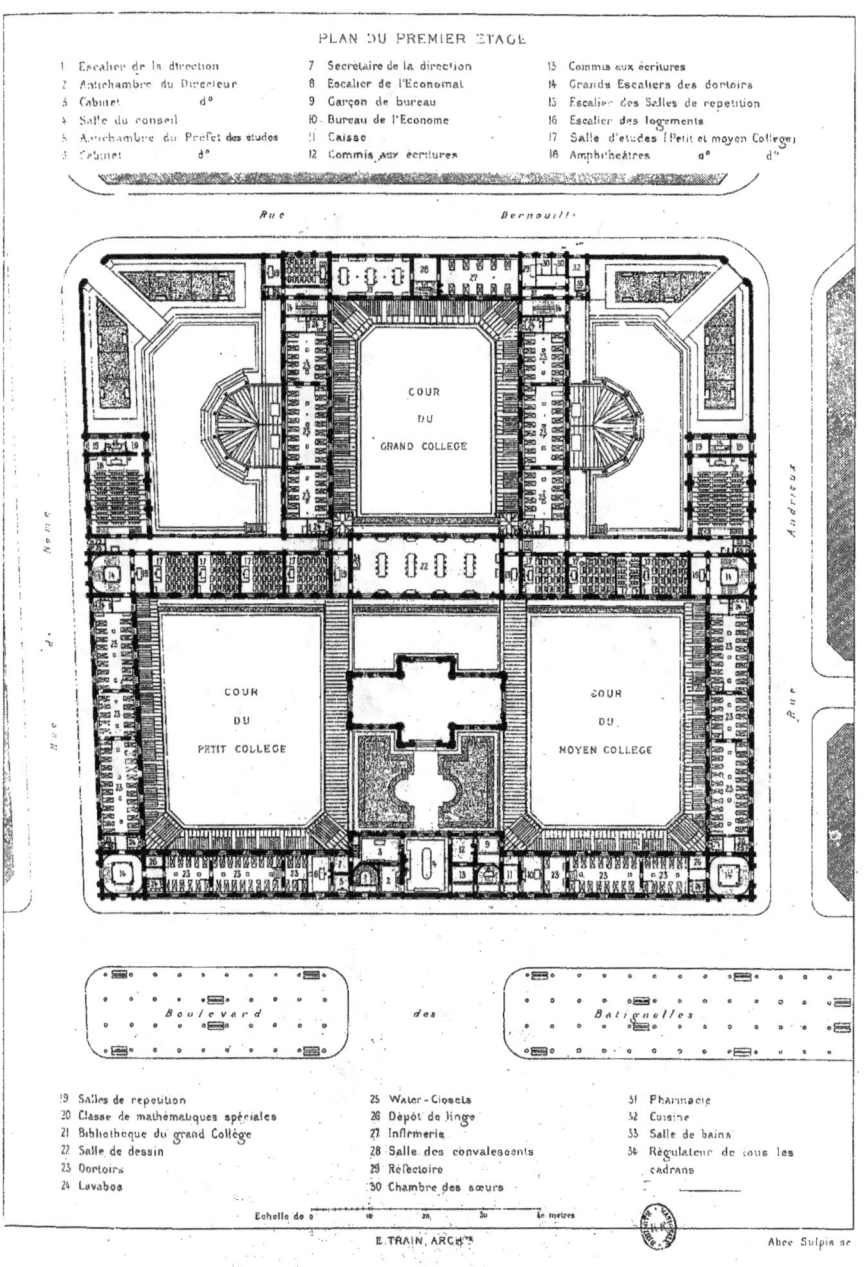

COLLEGE CHAPTAL

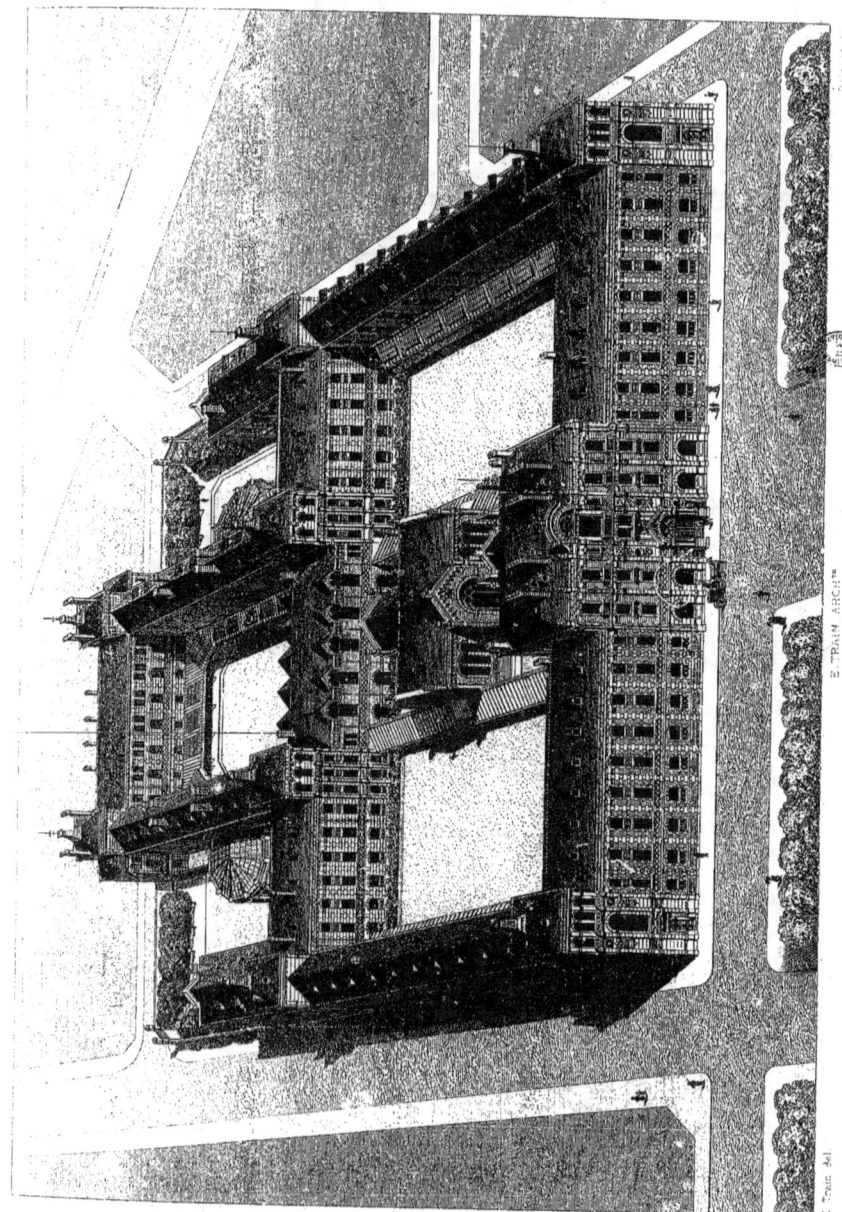

PARIS

COLLEGE CHAPTAL
VUE GENERALE

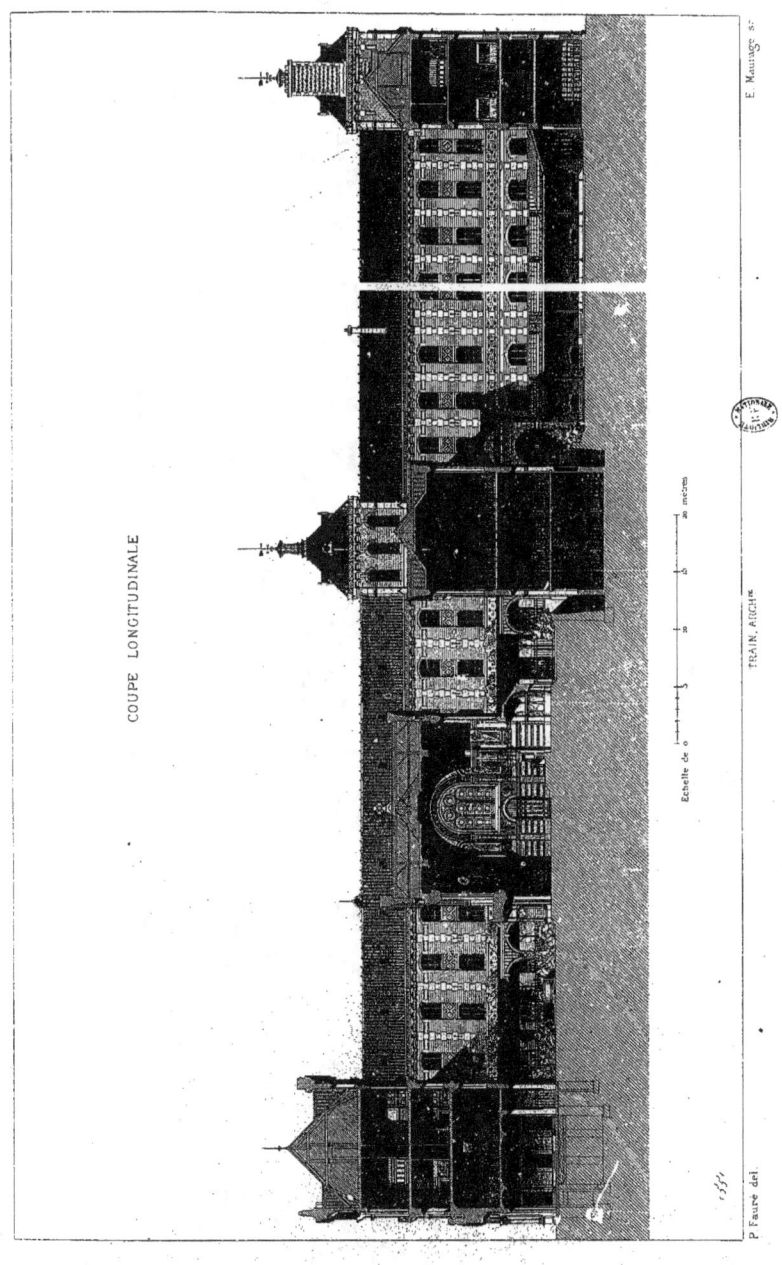

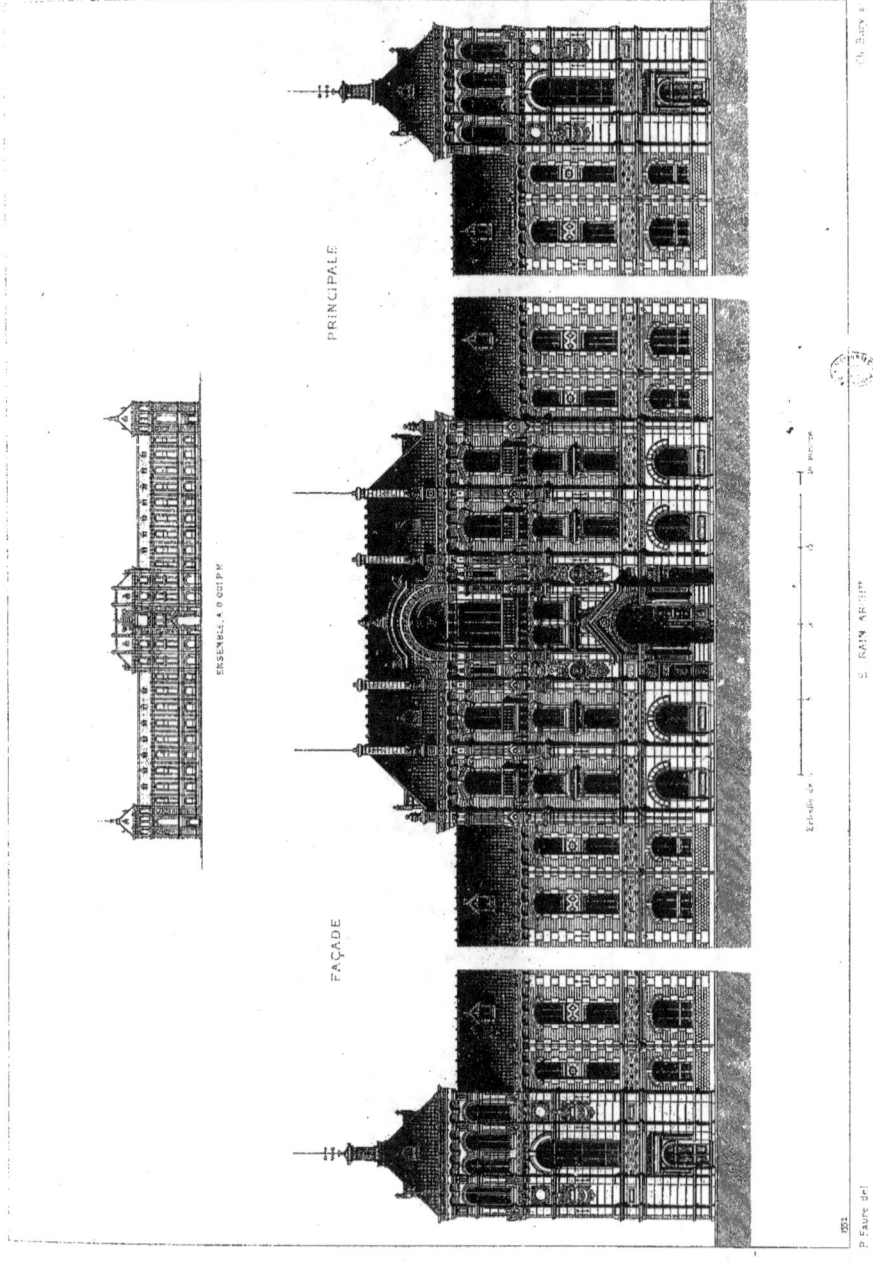

COLLEGE CHAPTAL

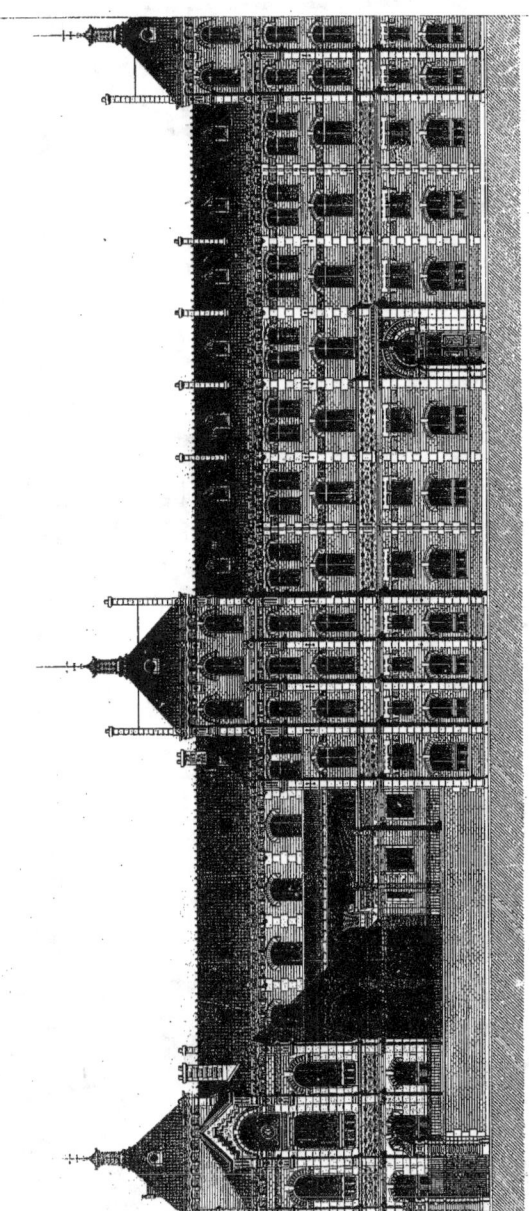

LYCÉE SAINT-LOUIS

PARIS

FAÇADE SUR LE BOULEVARD ST MICHEL

H. Mignan del.

BAILLY ARCH.T

LYCÉE SAINT-LOUIS

II

PARIS

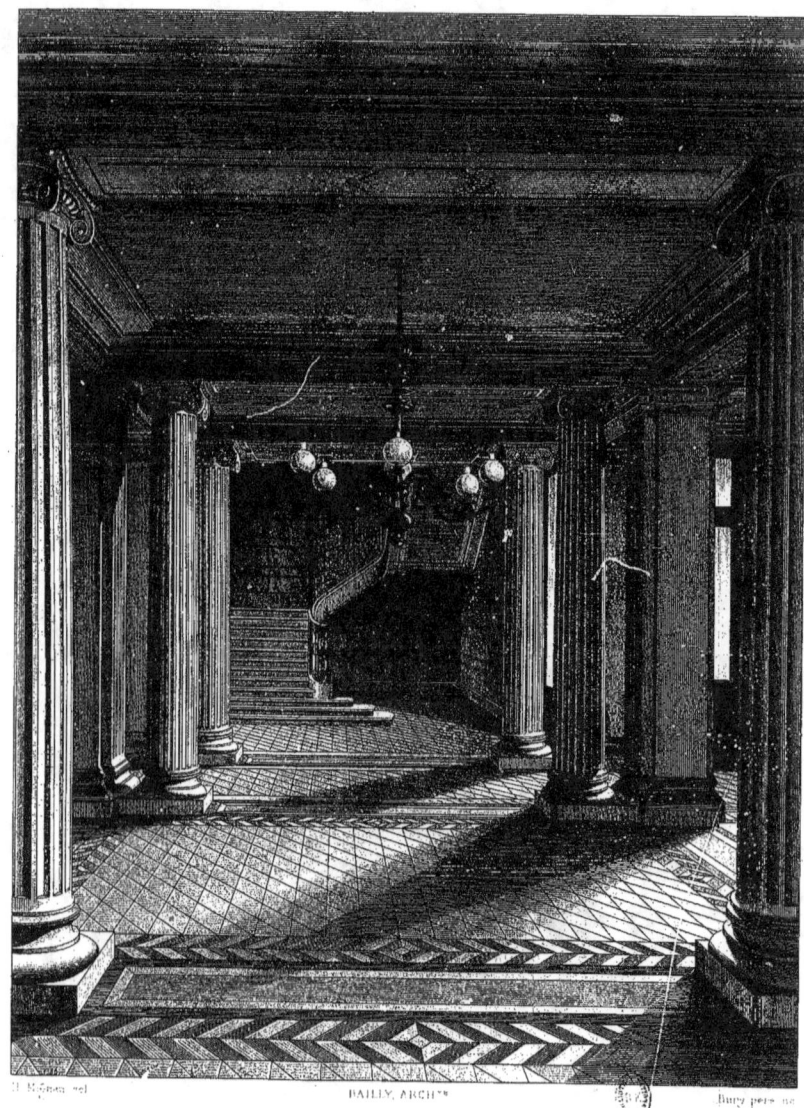

LYCÉE SAINT-LOUIS
VESTIBULE
III.

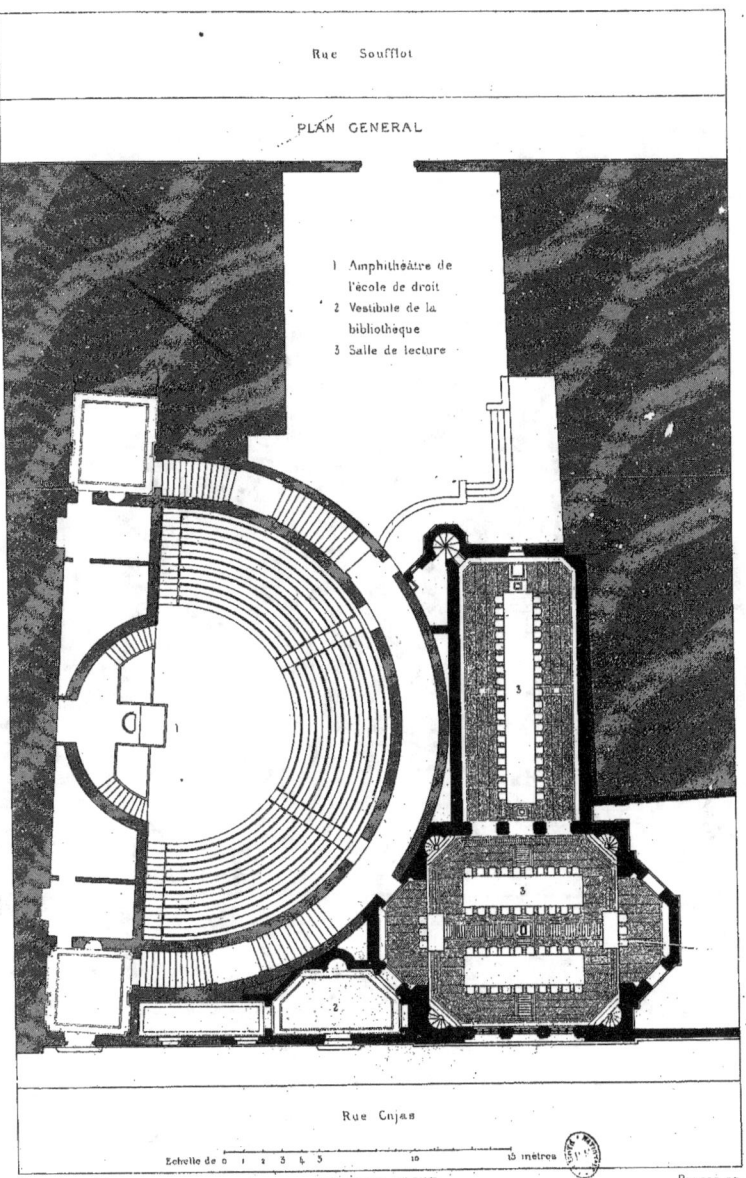

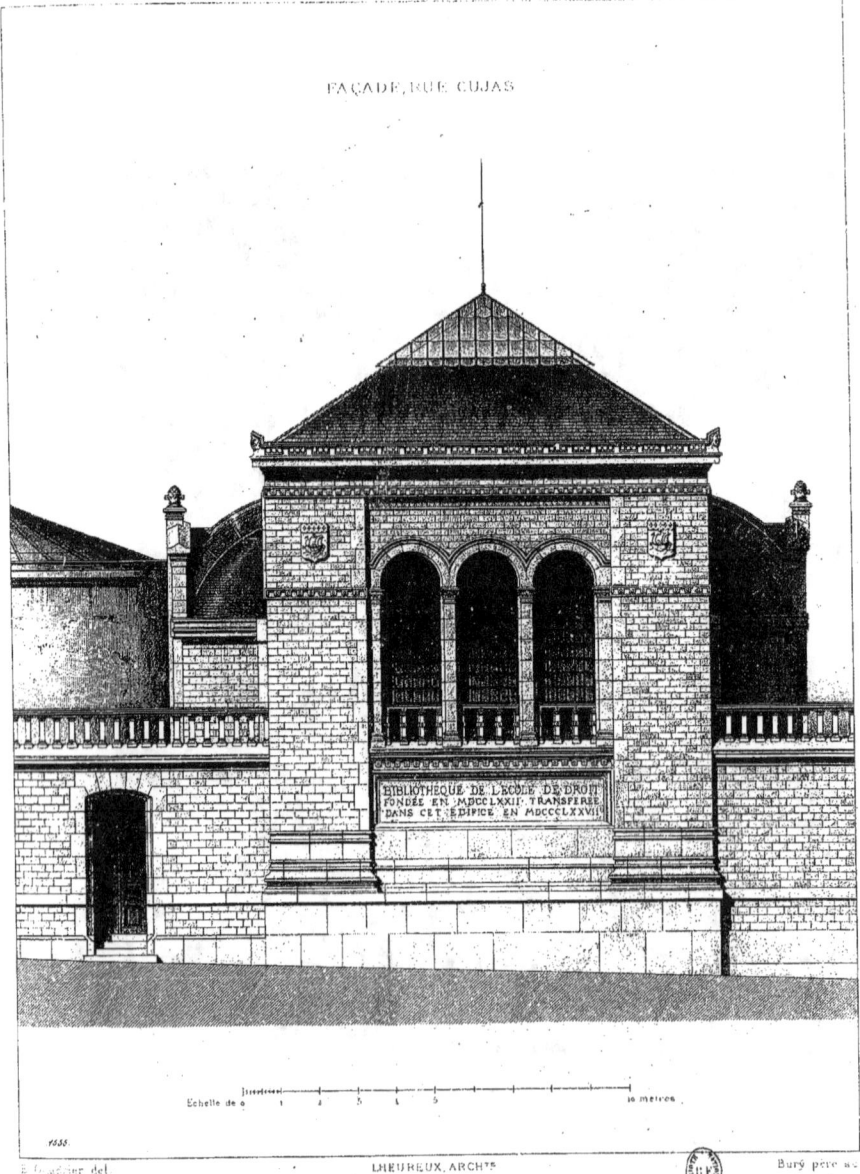

BIBLIOTHEQUE DE L'ECOLE DE DROIT
II.

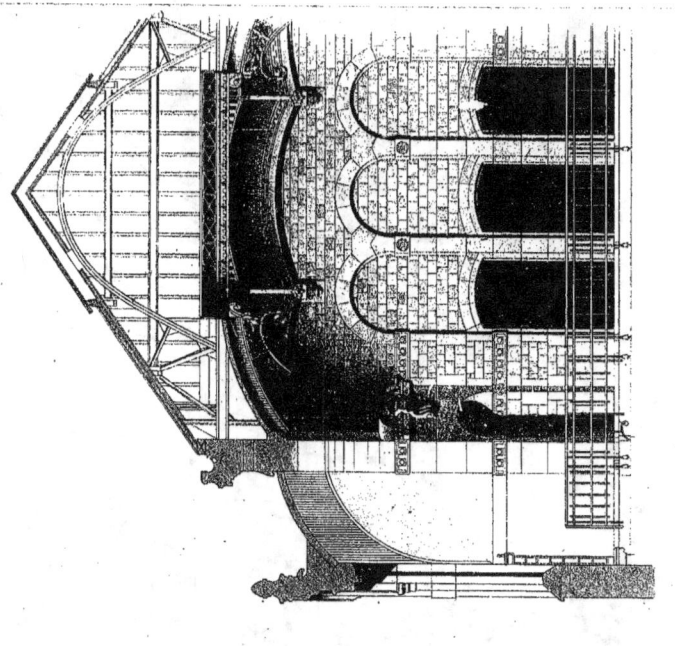

BIBLIOTHÈQUE DE L'ÉCOLE DE DROIT

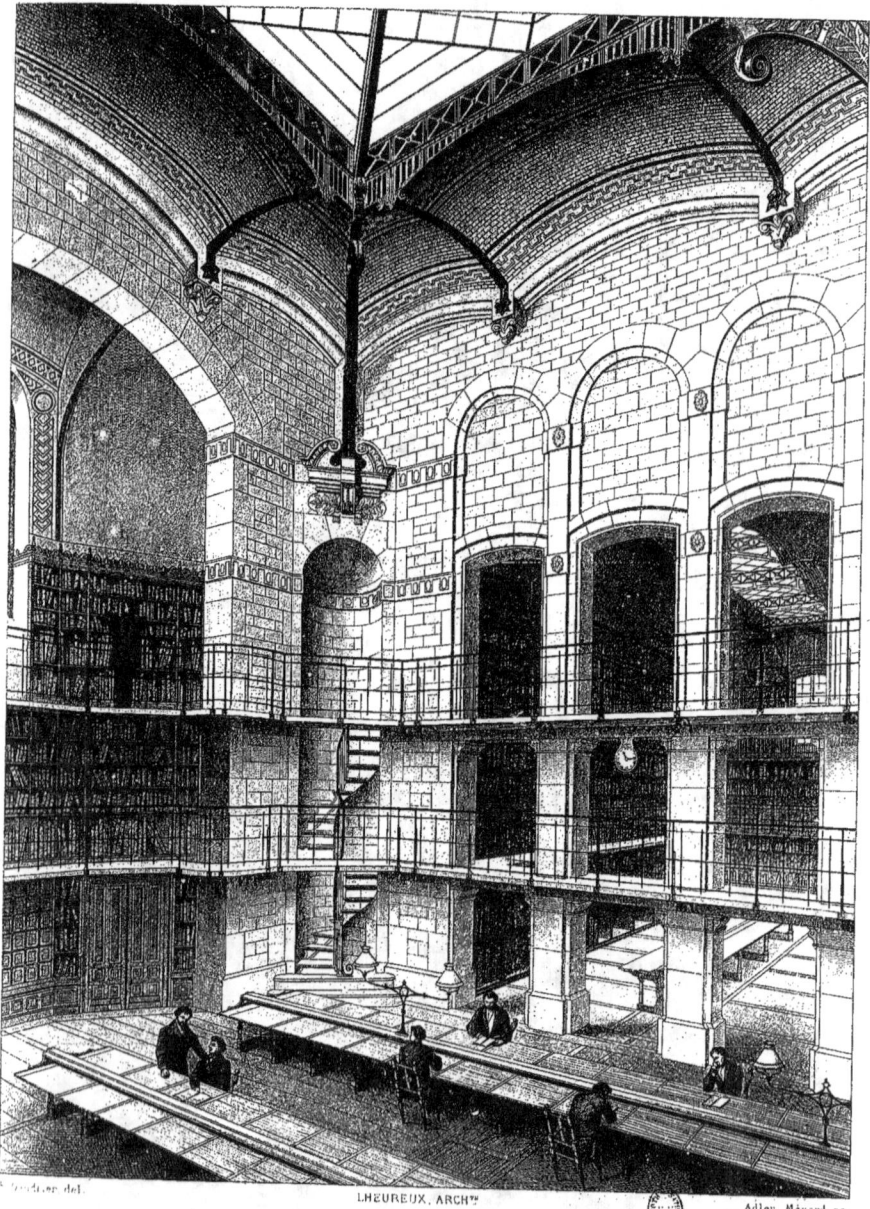

BIBLIOTHEQUE DE L'ECOLE DE DROIT

PARIS

ÉDIFICES D'UTILITÉ GÉNÉRALE

GRAVURES EXÉCUTÉES SOUS LA DIRECTION DE

M. CLAUDE-SAUVAGEOT

d'après les dessins de

MM. FÉLIX NARJOUX, GAUDRIER, MAGNY, MIGNAN,
BALTARD, DUBOIS,
JANVIER, MAGNE, DE MÉRINDOL

PARIS

MONUMENTS ÉLEVÉS PAR LA VILLE
1850-1880

OUVRAGE PUBLIÉ

SOUS LE PATRONAGE DE LA VILLE DE PARIS

PAR

FÉLIX NARJOUX

Architecte de la ville de Paris

ÉDIFICES D'UTILITÉ GÉNÉRALE

PARIS

Vᵛᵉ A. MOREL ET Cⁱᵉ, LIBRAIRES-ÉDITEURS

13, RUE BONAPARTE

1883

ÉDIFICES
D'UTILITÉ GÉNÉRALE

ABATTOIRS GÉNÉRAUX ET MARCHÉ AUX BESTIAUX
JANVIER, ARCHITECTE
Pl. I à VIII

I. — ABATTOIRS

HISTORIQUE

Antérieurement au 1ᵉʳ janvier 1867, il existait dans Paris cinq abattoirs spéciaux pour l'abatage des animaux de race bovine ou ovine, et deux abattoirs pour l'abatage des animaux de race porcine. En outre, trois autres établissements, créés dans les communes annexées au 1ᵉʳ janvier 1860, servaient également à l'abatage des bœufs, des moutons et des porcs. Ces dix établissements étaient, le plus possible, éloignés du centre de la ville, mais se trouvaient entourés de groupes d'habitations.

La circulation des bestiaux dans l'intérieur de Paris et les émanations de ces établissements, classés comme établissements insalubres de première classe, compromettaient la santé des habitants des quartiers environnants. Il était donc devenu nécessaire de transférer ces établissements à une des extrémités de Paris; il y avait avantage à les réunir et à choisir, à cet effet, un emplacement assez vaste, suffisamment éloigné des habitations, tout en étant d'un accès facile. Il fallait aussi que ces abattoirs généraux fussent à proximité du futur marché aux bestiaux et reliés aux grandes voies de communication extérieure, afin d'assurer, tout à la fois, la régularité des approvisionnements, l'économie des frais de transport et la facilité des opérations commerciales.

Des dix anciens abattoirs, trois seulement subsistent encore; ce sont ceux de la rive gauche : à Villejuif pour les bœufs, les moutons et les chevaux, à Grenelle pour les bœufs et les moutons, au boulevard des Fourneaux pour les porcs.

DESCRIPTION

Emplacement. — L'emplacement choisi pour l'abattoir central est limitrophe du mur d'enceinte; il est placé entre un embranchement du chemin de fer de ceinture et le canal de l'Ourcq. Son entrée principale se trouve en bordure de la rue de Flandres.

Afin de relier l'établissement à tous les chemins de fer et aux grandes voies de transport, on a prolongé le chemin de fer de ceinture le long de la route militaire jusqu'aux abattoirs, et on a créé, sur le canal, un quai de débarquement.

L'emplacement est irrégulier et présente une surface de 19 hectares.

Les constructions couvrent une surface de 57,140 mètres.

Les animaux abattus dans l'établissement peuvent suffire à la consommation des 4/5 des habitants de Paris.

Entrées. — En avant, des plantations, neuf portes charretières ouvertes dans les murs et grilles, forment l'enceinte. Au delà, une vaste cour dans laquelle les voitures peuvent aisément se mouvoir. Puis toute une suite de bâtiments différents de forme et de destination.

Bureaux. — Les bureaux sont installés dans les bâtiments les plus rapprochés des entrées. Ces bâtiments, accompagnés de quatre ponts à bascule, sont affectés aux services de l'octroi, à ceux de la préfecture de la Seine, de la préfecture de police, et à divers logements d'employés.

Triperie. — La triperie est placée à droite de l'entrée; elle occupe un grand pavillon surmonté d'une haute cheminée. L'intérieur comprend une vaste salle polygonale éclairée, à grande hauteur, par vingt-quatre châssis. Autour de la grande cheminée est réservé un espace libre servant d'appel pour la ventilation.

A côté de la salle principale est une salle secondaire servant à l'échaudage et contenant cinq bassins pour le rafraîchissement.

Vente à la criée. — La vente à la criée se fait dans un bâtiment placé symétriquement à la triperie et renfermant une salle, dallée en ciment, éclairée par des châssis dans lesquels les vitres sont remplacées par des toiles métalliques. Deux postes d'eau servent au lavage de cette salle.

Abattoir à porcs. — L'abattoir à porcs est placé à gauche de l'entrée principale; on trouve en entrant d'un côté le logement de l'employé du service des eaux, de l'autre le logement du concierge, en face une grande salle, le pendoir (fig. 1) et au fond le brûloir.

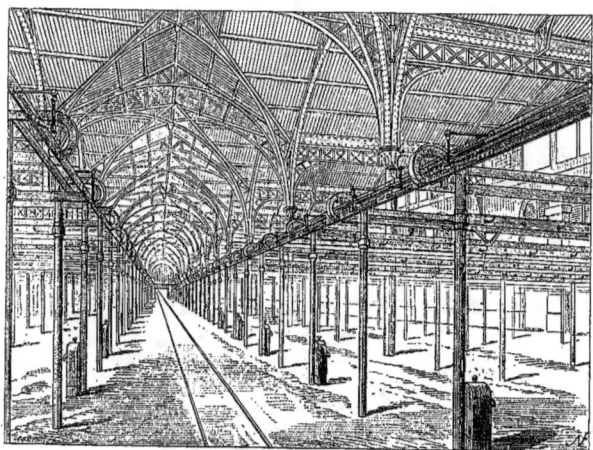

Fig. 1. — Porcherie.

Le sol du pendoir est dallé en ciment. Quarante-quatre robinets et seize bornes-fontaines distribuent l'eau nécessaire aux lavages. Cette salle est éclairée sur ses deux grandes faces opposées par de grandes ouvertures fermées avec des lames de persiennes. Sur les pignons s'ouvrent des châssis à bascule. Un chemin de fer, ménagé à la hauteur des colonnes, facilite le transport des animaux.

Les dégraissoirs forment les bas côtés d'un vaisseau dont le pendoir est la nef, ils sont garnis de tables en bois servant à la préparation des issues. Les dégraissoirs sont arrosés par deux robinets chacun, éclairés et ventilés sur le pendoir et les rues latérales.

Brûloir. — Le brûloir est une vaste salle à pans coupés, éclairée par six grands châssis. Au centre s'élève une lanterne servant à l'appel de la fumée. C'est dans le brûloir qu'on assomme les porcs à la masse, qu'on les saigne, qu'on recueille leur sang dans des bassins, qu'on arrache leurs poils et qu'enfin on les grille à la paille. Les essais de grillage au gaz n'ont pas donné le résultat attendu.

Coche. — Le coche reçoit les débris de paille, les résidus de toutes sortes. Autour du coche sont rangés les tonneaux contenant le sang recueilli après l'abatage des porcs. Derrière se trouvent des salles destinées au lavage des tripes et des boyaux. Le coche comprend aussi une série de cellules servant de vestiaire aux employés; c'est là qu'ils déposent leurs habits de ville et les échangent contre leurs vêtements de travail.

Réservoirs. — Entre le brûloir et le coche de la porcherie sont trois réservoirs ayant ensemble une capacité de 350,000 litres. Au-dessous se trouvent huit cabinets privés et vingt et un urinoirs.

Échaudoirs. — Ce sont les salles dans lesquelles on abattait les gros animaux de boucherie. Depuis que les cours de travail ménagées entre chaque échaudoir ont été couvertes, l'abatage se fait dans ces cours, et les échaudoirs ne servent plus qu'à parer et à dépecer les animaux.

Les animaux abattus d'un coup de massue sont saignés, placés dans les échaudoirs, et suspendus à des pentes, à des crocs en fer où ils restent exposés (fig. 2).

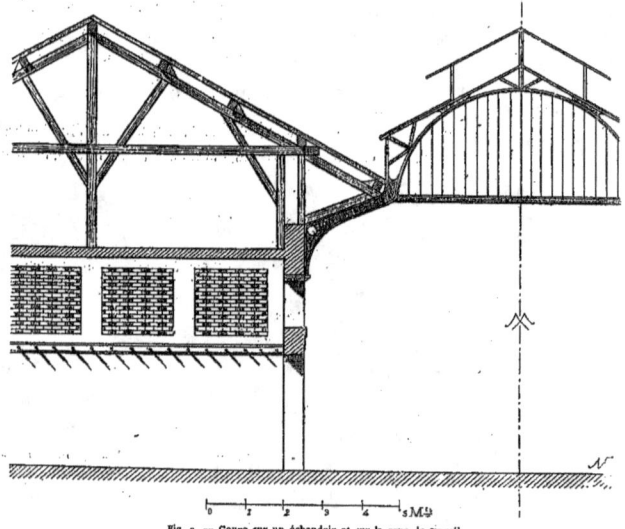

Fig. 2. — Coupe sur un échaudoir et sur la cour de travail.

Leur sang est recueilli dans des tonneaux, transporté aux coches, puis enlevé pour servir à la fabrication de l'albumine, à la clarification des sucres ou être transformé en engrais.

Les échaudoirs sont aérés et ventilés par des ouvertures ménagées sur toutes leurs faces; ils sont munis d'un treuil, d'une bascule et lavés par l'eau d'une borne-fontaine;

L'eau coule abondamment dans les cours de travail, condition nécessaire pour entraîner les détritus de toute nature qui s'y accumulent sans cesse.

Le milieu de la cour est traversé par un ruisseau coulant à ciel ouvert et aboutissant à l'égout.

Escaliers. — Les escaliers conduisent aux greniers placés au-dessus des échaudoirs. Ces greniers servent de magasins aux bouchers.

Bouverie. — Entre chaque rang d'échaudoirs est une bouverie, écurie dans laquelle les animaux se reposent avant d'être abattus et livrés à la consommation. Les cours entourant les bouveries sont pourvues d'abreuvoirs.

Coche. — Le coche dont il s'agit est différent de celui placé près du brûloir des porcs, il se compose d'un bassin circulaire destiné au lavage des peaux de mouton; deux robinets alimentent ce bassin et dix autres servent au lavage. Les détritus sont soumis à l'action d'une presse, les liquides vont à l'égout, les parties solubles sont converties en engrais.

Égout. — Un réseau d'égout dessert toutes les parties de l'abattoir, il contient les conduites d'eau et de gaz et sert à l'enlèvement des eaux vannes. Ce réseau d'égout est relié aux égouts collecteurs de la ville.

CONSTRUCTION

Le sol de l'emplacement a nécessité des remblais considérables.

Les fondations, assises sur un terrain argileux, sont construites au moyen de massifs en béton hydraulique et de murs en pierre meulière.

En élévation, les socles des bâtiments sont en pierre d'Anstrudes, les pilastres, dosserets et chaînes en pierre de Crouy, les remplissages en moellons taillés ou en briques de Bourgogne apparentes et les murs de refend en briques ou en meulières enduites en ciment de Portland.

Ceux des planchers des combles qui servent de vestiaires ou de greniers à fourrages sont en fer, hourdés en plâtras et recouverts de bitume afin de diminuer les causes d'incendie et faciliter les lavages.

Les combles sont en bois pour les échaudoirs, les bouveries et autres, en fer pour les cours de travail, le brûloir et le pendoir.

Tous sont couverts en tuiles à emboîtement.

Les sols des échaudoirs, du pendoir et des ateliers sont établis sur des massifs en béton hydraulique et dallés en ciment de Portland; ceux des bouveries, bergeries et chaussées des rues et places sont pavés.

EXÉCUTION DES TRAVAUX. — DÉPENSES

La création de l'abattoir général fut décidée en 1859, les travaux commencèrent en septembre 1863 et l'établissement fut livré à l'exploitation le 1ᵉʳ janvier 1867.

Les constructions couvrent une surface de 87,000 mètres.

Les dépenses effectuées jusqu'à ce jour dépassent 23 milions.

PONTS

Le canal de l'Ourcq sépare les abattoirs généraux du marché aux bestiaux. Deux ponts ont été construits (fig. 3, 4 et 5) pour réunir les deux établissements.

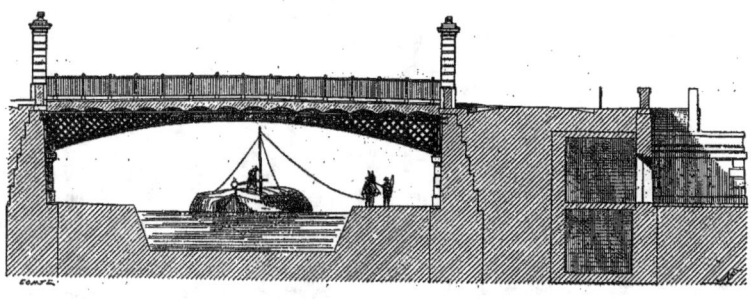

Fig. 3. — Pont sur le canal de l'Ourcq. (Coupe suivant la ligne A B C D du plan, fig. 1.)

MARCHÉ AUX BESTIAUX.

Quatre doubles rampes (fig. 4) à pente douce assurent l'accès de ces ponts.

Fig. 4. — Pont sur le canal de l'Ourcq. — Façade.

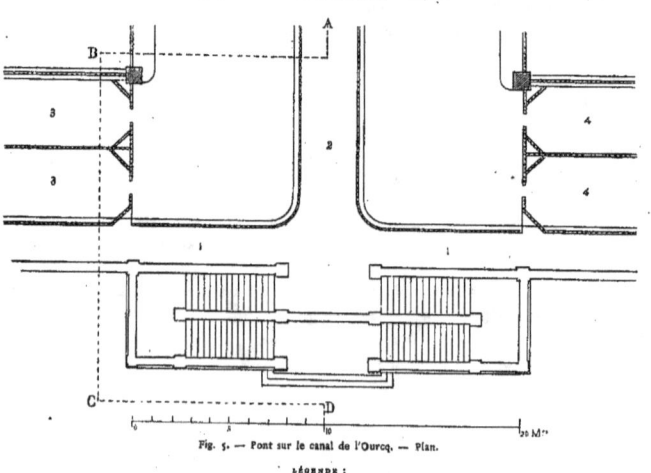

Fig. 5. — Pont sur le canal de l'Ourcq. — Plan.

LÉGENDE :

1. Rampe d'accès. | 2. Pont. | 3. Parcs de comptage, bœufs. | 4. Parc de comptage, moutons.

Deux de ces rampes servent pour les parcs de comptage des bœufs et des moutons, une sert au passage des troupeaux de porcs et une dernière au passage des voitures.

II. — MARCHÉ AUX BESTIAUX

HISTORIQUE

L'administration de la ville de Paris se préoccupait depuis longtemps des moyens de supprimer les dépenses et les inconvénients résultant de l'obligation de faire passer par les marchés de Sceaux ou de Poissy les bestiaux destinés à l'approvisionnement de Paris.

Une commission législative chargée en 1851 d'étudier la question procéda à une enquête et émit le vœu qu'un marché aux bestiaux fût créé dans l'intérieur de Paris, autant pour éviter aux bouchers des frais et des pertes de temps inutiles que pour permettre aux éleveurs de province de se mettre directement en rapport avec le commerce parisien. Toutefois ce ne fut qu'en 1859 qu'un décret autorisa l'acquisition des terrains nécessaires à la construction du marché aux bestiaux et des abattoirs généraux de la Villette.

Une convention passée entre l'administration de la ville de Paris et le syndicat du chemin de fer de ceinture compléta les nouveaux établissements par l'installation, sur un terrain longeant la route militaire, d'un embranchement reliant par une voie ferrée l'abattoir et le marché au chemin de fer de ceinture.

Le marché aux bestiaux et le chemin de fer furent livrés à l'exploitation le 21 octobre 1867. Cette exploitation eut pour effet de supprimer les marchés de Sceaux, des Bernardins ou Halle aux veaux, et celui de La Chapelle. Quant à celui de Poissy, il était situé dans le département de Seine-et-Oise et n'appartenait pas à la Ville; il subsista donc, mais, délaissé par les producteurs, il fut bientôt forcément abandonné par les acheteurs.

Le nouvel établissement remplace avantageusement les divers marchés supprimés; il présente des dispositions très favorables pour recevoir de toutes les parties de la France et même de l'étranger les bestiaux dirigés sur Paris où ils arrivent en meilleur état, moins fatigués et moins dépréciés par conséquent.

DESCRIPTION

Dispositions générales. — La surface du marché est de 21 hectares.

Le marché est clos du côté du canal de l'Ourcq par une grille en fer, du côté de la route militaire, des dépotoirs et de la rue de Hainaut, par des murs en pierre meulière et sur la rue d'Allemagne, où se trouve l'entrée principale, par une grille en fer de 95 mètres de long appuyée à chaque extrémité sur un pavillon dont l'un est affecté au concierge, l'autre à la régie du marché; un pavillon d'octroi les divise en deux travées dans lesquelles on a percé cinq portes charretières et quatre portes bâtardes.

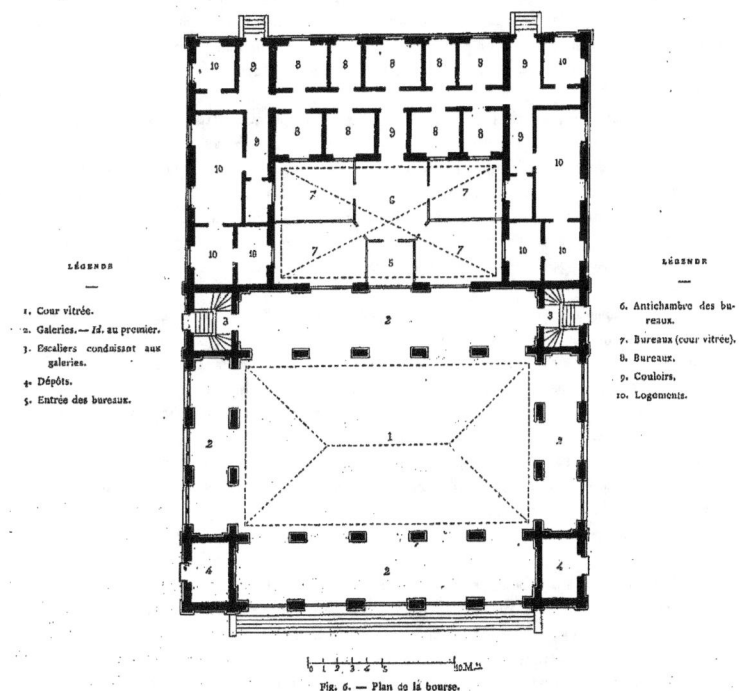

LÉGENDE

1. Cour vitrée.
2. Galeries. — *Id.* au premier.
3. Escaliers conduisant aux galeries.
4. Dépôts.
5. Entrée des bureaux.

LÉGENDE

6. Antichambre des bureaux.
7. Bureaux (cour vitrée).
8. Bureaux.
9. Couloirs.
10. Logements.

Fig. 6. — Plan de la bourse.

MARCHÉ AUX BESTIAUX.

Sur la place ménagée en avant a été transportée en 1867 l'ancienne fontaine dite du Château-d'Eau, construite en 1811. Sa vasque inférieure est convertie en abreuvoir pour les bœufs.

Les contre-allées latérales sont plantées d'arbres; à droite est l'embranchement du chemin de fer de ceinture par lequel arrivent les bestiaux et le parc de comptage pour les porcs, à gauche les parcs de comptage des bœufs et des moutons venus à pied.

Services administratifs. — Près du chemin de fer se trouve le bâtiment d'administration pour les bureaux et pour les logements des employés de l'octroi, pour ceux des préfectures de la Seine et de police, ainsi qu'un corps de garde et le bureau télégraphique.

Bourse. — En face de ce premier bâtiment en est un second qui lui est symétrique; il est affecté à l'exploitation de la régie du marché; on y a ménagé une vaste salle servant de bourse (fig. 6). Sa hauteur de 15 mètres est, à la hauteur du premier étage, coupée par une galerie. Cette salle est utilisée les jours de vente pour le tirage des numéros des parquets dans lesquels sont placés les animaux et pour les séances de distributions de prix d'encouragement à l'agriculture.

Des ateliers, remises, écuries pour le service de la régie sont adossés au mur du dépotoir.

Remises, logements. — Près du chemin de fer se trouvent d'autres remises sous lesquelles on abrite le matériel spécial et deux bâtiments destinés aux employés de l'octroi et à ceux de la régie.

Parcs de comptage. — Les animaux venus à pied entrent par la rue d'Allemagne dans les parcs de comptage placés à gauche et formés de barrières en bois; ceux venus par le chemin de fer entrent dans des parcs semblables installés au fond, et à droite de l'établissement.

Abris. — Les animaux sont comptés un par un et introduits suivant leur espèce sous un des trois abris destinés à la vente. Ces abris ont la même largeur et la même hauteur; ils se composent d'un comble supporté par des points d'appui; le comble est en fer forgé, les points d'appui sont en fonte, la toiture est en zinc; des châssis verticaux, une lanterne longitudinale et de grands châssis posés sur le toit éclairent les parties supérieures et permettent de bien voir les animaux sous toutes leurs faces. Des bas côtés et des auvents vitrés augmentent la surface de ces abris et facilitent la circulation des marchands et des troupeaux.

Chacun de ces abris est aménagé suivant la nature des animaux auxquels ils sont destinés. Des claies fixées à des chevilles servent à séparer les moutons suivant leur taille; les bœufs sont attachés à des lisses en fer fixées sur d'énormes bornes; les veaux et les porcs sont parqués dans des compartiments mobiles formés de grilles en fer et de claies en bois.

L'abri du milieu occupe une surface de 21,000 mètres et peut contenir 5,150 bœufs.

L'abri de gauche occupe une surface de 12,300 mètres et peut contenir 25,000 moutons.

L'abri de droite occupe également une surface de 12,300 mètres et peut contenir 2,600 veaux et 4,200 porcs.

Dans le prolongement de ce dernier abri ont été établis 34 parcs couvrant une surface de 1,700 mètres destinés à l'alimentation des porcs et munis chacun de deux auges en maçonnerie.

Sous ces dernières constructions existent pour le pesage des animaux huit ponts à bascule et en avant des deux abris latéraux deux vastes abreuvoirs alimentés d'eau courante.

Dépendances. — En arrière des abris s'élève un bâtiment occupant une surface de 835 mètres et contenant les logements d'ouvriers, des remises, le service de la réception des animaux venus en chemin de fer, ainsi que le service sanitaire et enfin la fourrière pour les animaux abandonnés.

Étables. — Les animaux à leur arrivée ou après le marché, s'ils n'ont pas été vendus, sont reçus et hébergés dans de vastes étables (fig. 7) réparties de la manière suivante:

Trois bâtiments semblables formant douze pavillons avec trois cours de service et mesurant chacun 53 mètres sur 15;

Trois pavillons de surfaces différentes ayant chacun leur cour de service,

Et enfin, près de la rue d'Allemagne, trois autres pavillons avec cour de service au milieu,

Soit en tout dix-sept étables occupant une surface de 27,302 mètres dont 6,895 pour les cours. Ces étables sont pourvues d'abreuvoirs abondamment alimentées d'eau.

Dix étables sont réservées aux bœufs, elles contiennent 3,150 animaux; cinq sont réservées aux mou-

tons, elles en contiennent 10,000; une est réservée aux veaux et en contient 400, une est réservée aux porcs et en contient 1,800.

Eaux. — Le service des eaux est assuré par les bassins de Ménilmontant et des Buttes-Chaumont. L'approvisionnement des abreuvoirs est fait dans deux réservoirs contenant 339,000 litres.

Quatre-vingt-dix bouches d'arrosage servent au lavage du sol, des abris et des rues et soixante-quinze robinets d'incendie sont placés dans les étables.

Fig. 7. — Angle des bergeries.

Gaz. — L'éclairage est fait par cinq cent soixante-dix-huit becs de gaz.

Voies d'accès. — Les trois abris sont séparés par deux avenues de 19 mètres de largeur, aboutissant d'un côté sur la place de l'entrée, de l'autre, sur une rue de 16 mètres longeant les étables. De cette rue partent quatre autres voies de 19 mètres conduisant aux rampes du pont et à l'abattoir.

A droite est une rue de 10 mètres desservant les parcs de comptage du chemin de fer; à gauche est une autre voie de 19 mètres pour le service des fumiers des bouveries, etc.

CONSTRUCTIONS

Le sol actuel du marché est assis sur un remblai de 6 mètres de hauteur moyenne.

Les fondations établies sur un terrain argileux sont formées de massifs en béton hydraulique et de murs en pierre meulière.

En élévation, les socles des bâtiments sont en pierre d'Anstrudes, les pilastres dosserets ou chaînes en pierre de Crouy, les murs d'enceinte sont en meulières rocaillées et en briques apparentes ou enduites, les murs de refend sont en pierre meulière enduite en ciment de Portland.

Les planchers des combles affectés aux greniers à fourrages sont en fer, hourdés en plâtre et recouverts de bitume.

Tous les combles, sauf ceux des abris, sont couverts en tuiles à emboîtements.

Les combles des abris sont couverts en zinc.

Le sol de l'abri aux moutons et celui de la bergerie sont bitumés; le sol des deux autres abris et celui de la bouverie sont pavés ainsi que les chaussées des voies d'accès.

EXÉCUTION DES TRAVAUX. — DÉPENSES

Les travaux ont été commencés au mois d'avril 1865; le marché et le chemin de fer, son complément indispensable, ont été livrés au commerce le 21 octobre 1867.

Les dépenses de toute nature effectuées jusqu'à ce jour ont dépassé 18 millions.

HALLES CENTRALES

BALTARD, O ✱, ARCHITECTE

Pl. I à VI

HISTORIQUE

Le plus ancien des marchés de Paris, lorsque la ville n'occupait encore que l'île de la Cité, est le marché Palu, qui prit plus tard, en 1568, le nom de Marché-Neuf.

L'extension de la ville, au delà de ses premières limites, amena bientôt, sur la place de Grève, la création d'un nouveau marché, qui subsista jusqu'au règne de Louis le Gros en 1108. L'emplacement qu'il occupait étant devenu insuffisant, il fut transporté aux Champeaux ou petits champs, endroit actuellement occupé par les Halles centrales.

Les Halles ne furent, pendant assez longtemps, sous le règne de Louis VII, qu'une grande place vague, sans limites et sans abri.

Lorsque Philippe-Auguste s'occupa d'embellir Paris (1180), il ordonna « qu'un marché seroit tenu dedans la ville en une grande place vague appelée Champeaux, auquel lieu furent édifiés maisons, habitations, ouvroirs, boutiques et places publiques, pour y vendre toutes sortes de marchandises et les tenir et serrer en sûreté, et ce fut appelé, ce marché, les « Halles » ou « Alles » de Paris, pour ce que chacun y alloit. »

Les Halles reçurent de nouveaux accroissements sous le règne de Louis IX (1236). On n'y vendait pas seulement des denrées alimentaires, mais encore le lin, le chanvre, la toile. On y trouvait des magasins et des ateliers pour les drapiers, les merciers, les tanneurs et corroyeurs, les tisserands, les foulons, les chau-

LÉGENDE

1. La harengerie, halle à la saline.
2. Halle à la marée.
3. Place aux marchands. — Parquet de la marée.
4. La morue. — Vente au détail du poisson de mer.
5. Halle aux draps à détail et halle aux toiles.
6. Halle aux tisserands, halle de Beauvais, boucherie de Beauvais.
7. La ganterie.
8. Les basses merceries.
9. Appentis dépendant des basses merceries, transformé en jeu de paume.
10. Halle aux lingères, halle aux sueurs et merciers sur les sueurs.

LÉGENDE

11. Halle au Cordouan et dépendances de cette halle.
12. Étaux ou halle aux tapissiers.
13. Étaux ou halle aux chaussiers et étaux à toile.
14. Halle aux merciers entre la halle aux tapissiers et la halle aux fripiers.
15. Halle aux chaudronniers.
16. Halle aux fripiers.
17. Halle de Saint-Denis, halle du Gonesse.
18. Halle de Douai et au-dessous les greniers à Coustes.
19. Halle de Malines.
20. Halle du commun.

Fig. 1. — Plan des anciennes Halles de Paris, au XVIe siècle; restitué par Léon Biollay.

dronniers, les gantiers, les pelletiers, les fripiers, les charcutiers, les tapissiers, les cordonniers. C'était un bazar immense qui renfermait tout ce que la nature et l'industrie pouvaient produire à cette époque.

Il ne faudrait pas croire cependant que toutes ces branches d'industrie fussent installées dans des corps de halles spéciaux. On doit plutôt supposer qu'elles étaient exposées et mises en vente dans des espaces réservés, réunis par groupes dans diverses rues auxquelles chaque industrie donna son nom.

Telle fut l'origine des rues de la Cordonnerie, de la Petite et de la Grande-Friperie, de la Cossonnerie, des Fourreurs, de la Heaumerie, de la Lingerie, de la Chanvrerie, de la Tonnellerie, des Potiers d'étain, etc. Vers le milieu du xvie siècle, ces rues, formées par le hasard, furent élargies et régularisées. Les maisons qu'on y éleva furent pourvues de rez-de-chaussée, de portiques ou galeries couvertes, connues sous le nom de piliers des Halles (fig. 1).

Au milieu d'une place réservée entre ces bâtiments, vers le nord, presque en face de la rue Réale, se voyait le pilori du roi pour l'exposition et l'exécution des condamnés.

A côté du pilori existait une croix en pierre, au pied de laquelle les débiteurs insolvables faisaient publiquement abandon de leurs biens et recevaient le bonnet vert des mains du bourreau.

Entre les rues de Saint-Denis, de la Lingerie, de la Ferronnerie et aux Fers, était un cimetière attaché à l'église des Saints-Innocents. Le presbytère de cette église était précédé d'une loge ornée de pilastres et de bas-reliefs, œuvre de Jean Goujon.

En 1786, l'église fut démolie, le charnier supprimé, la loge transformée en fontaine.

Le marché des Innocents, destiné à la vente des légumes, fut ouvert le 14 février 1789; en 1813, il fut entouré de galeries et, en 1857, installé dans les nouvelles Halles.

En 1762, la ville de Paris avait acquis l'emplacement de l'ancien hôtel de Soissons, rue de Viarmes. C'est sur cet emplacement que fut commencée en 1763 et terminée en 1767 la construction de la halle au blé, sous la direction de l'architecte Lecamus de Mézières. L'édifice ne comprenait à l'origine qu'une double galerie entourant une cour circulaire de 48 mètres de diamètre. La halle devenue insuffisante, on eut l'idée de couvrir la cour au moyen d'une charpente à la Philibert Delorme. Cette charpente fut incendiée en 1802, et remplacée bientôt après par celle qui existe aujourd'hui et qui se compose d'une armature en fer recouverte de lames de cuivre. C'est là une des premières applications des charpentes métalliques apparentes (Brunet, architecte).

En 1786, Louis XVI fit élever sur les dessins de Legrand et Molinos les halles aux toiles et aux draps.

L'abolition des jurandes et maîtrises en 1791 arrêta ces adjonctions successives et amena l'éparpillement des établissements spéciaux groupés autour des Halles.

Vers la fin de 1810, l'empereur poursuivit des études en vue d'agrandir et de transformer les Halles.

Les événements de 1812 et des années suivantes ne permirent pas de donner suite à ce projet.

En 1818, l'Administration des hospices obtint de construire à ses frais et de louer, moyennant redevance, des abris pour la vente de la viande de boucherie, de la volaille et du gibier; en 1822, elle obtint le même privilège pour la vente du beurre et des œufs et pour celle du poisson.

Les Halles comprenaient à cette époque les marchés suivants :

Le marché des Innocents pour les fruits et les légumes occupant une surface de	2.160 mètres.
La halle au beurre	1.200
La halle au poisson	1.500
Le marché des Prouvaires pour la boucherie, la charcuterie, le gibier, la volaille	2.000
Le marché à la verdure, pour le beurre, les œufs, les fromages	1.550
Le marché aux pommes de terre	450
Total des surfaces couvertes	8.860 mètres.

La halle aux toiles était convertie en dépôt, corps de garde et école primaire.

La halle au blé seule méritait quelque intérêt.

Les choses se trouvaient en cet état, lorsqu'en 1842 la question de reconstruction des Halles fut de nouveau mise à l'étude.

Une commission fut chargée de rechercher les moyens de mettre les halles d'approvisionnement en rapport avec les besoins de la population. (14 juillet 1842.)

Différents systèmes furent proposés; après une année d'étude, on adopta un plan dressé par M. Lahure, architecte de la Ville, qui maintenait les Halles sur le même emplacement et les limitait, à l'ouest, par la rue du Four, à l'est par la rue de la Lingerie, prolongée au sud par les rues de la Petite-Friperie, du Contrat-Social et des Deux-Écus et au nord par une rue rectifiée comprenant les rues Traînée et de Rambuteau.

Le service des Halles occupait ainsi une surface de 50,270 mètres superficiels, dont 15,620 mètres devaient être couverts; on croyait alors avoir convenablement paré aux besoins présents et futurs de la grande ville.

M. Gabriel Delessert, préfet de police, proposa en 1843 une augmentation de 2,500 mètres à la surface proposée et présenta un plan comprenant huit corps de halles de formes irrégulières et de grandeurs différentes séparés par des boulevards.

Le principe de ce projet fut adopté par le Conseil municipal le 18 août 1845, et une commission de trois personnes, dont faisait partie M. Baltard, architecte, fut chargée de se rendre en Angleterre, en Belgique, en Hollande et en Prusse, afin de recueillir tous les renseignements propres à éclairer l'Administration sur la réalisation de l'important projet qu'elle préparait.

En pareil cas, les Français reviennent toujours en déclarant qu'ils n'ont rien trouvé à l'étranger de préférable à ce qui se fait chez eux. La commission des Halles ne manqua pas à la tradition et ne trouva à l'étranger que des dispositions générales propres à confirmer les principes déjà posés par elle.

Le moment était venu d'entrer dans la période d'exécution. MM. Victor Baltard et Félix Callet, nommés architectes des travaux d'agrandissement et d'amélioration des Halles centrales le 4 août 1845, présentèrent leur projet.

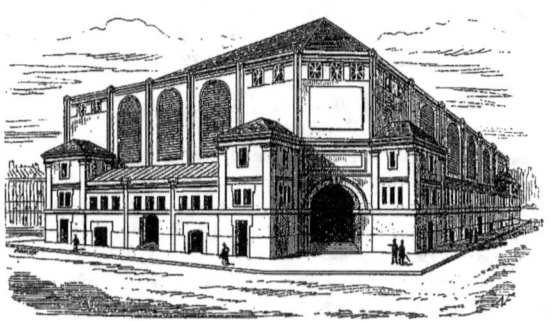

Fig. 2. — Pavillon construit d'après le projet primitif de M. Baltard.

Ce projet, ainsi que le choix de l'emplacement sur lequel il devait s'élever, fut l'objet des plus vives attaques. Néanmoins les travaux furent mis en adjudication au mois d'août 1851, et, le 15 septembre suivant, le président de la République posa la première pierre des nouvelles Halles centrales.

Deux ans après, le gros œuvre du premier pavillon des Halles (fig. 2) était terminé et on pouvait juger l'œuvre de l'architecte qui n'avait rien trouvé à l'étranger de digne de son attention, qui n'avait voulu tenir compte d'aucune des observations faites sur son projet par ses confrères.

L'opinion publique, l'Administration s'émurent, et les travaux furent suspendus.

La question, résolue deux ans auparavant, fut de nouveau mise à l'étude, la presse s'en occupa, les projets de MM. Roze, Duval et Storez d'une part, ceux de MM. Pigeory, Armand Flachat et Nicolle d'autre part, ceux de M. Schmitz et de M. Horeau surtout, reprirent faveur et furent tour à tour portés aux nues ou jugés dignes de mépris.

Le résultat de cette polémique fut favorable. La construction des Halles telle qu'elle avait été commencée fut abandonnée; le pavillon déjà construit démoli, et un nouveau projet présenté par M. Baltard, qui à la

suite du décès de son collègue, arrivé en 1853, était resté seul architecte des Halles, fut approuvé par l'Administration.

Ce projet n'avait aucun rapport avec le précédent : l'ossature de la construction était en fer, les points d'appui légers et éloignés laissaient toute facilité à la circulation et au mouvement des marchands et des clients, l'air et la lumière pénétraient largement dans toutes les parties des Halles.

Quelle avait été la cause déterminante d'un changement aussi radical ? On l'a attribuée à une indication de l'empereur [1], aux instructions du nouveau préfet, le baron Haussmann [2], au parti que tira l'architecte de l'examen des œuvres de ses confrères [3].

DESCRIPTION

Les Halles centrales sont composées de deux groupes ou corps de pavillons reliés entre eux par des rues couvertes.

Le corps de l'ouest est composé de quatre pavillons occupant une surface de	9.440 mètres.
Les rues couvertes qui les relient occupent une surface de	3.870
Le corps de l'est, composé de six pavillons, occupe une surface de	14.880
Les rues couvertes qui relient ces six pavillons occupent une surface de	6.200
Le rez-de-chaussée de l'ensemble des dix pavillons occupe donc une surface de	24.320
Et l'ensemble des rues couvertes	10.070
Sous tous les pavillons il existe des sous-sols correspondant au rez-de-chaussée et ayant la même surface	24.320
La hauteur moyenne de ces sous-sols étant de 3m,20, le cube moyen de l'ensemble des sous-sols est de	77.820

Chaque pavillon est élevé d'un rez-de-chaussée sur sous-sol et couvert par une construction métallique formant un abri sous lequel l'air et la lumière pénètrent librement.

CONSTRUCTION

Le sol des Halles était occupé par des maisons ayant des caves creusées à une grande profondeur, et des fosses dont les matières s'étaient infiltrées dans le terrain.

Un plateau général de béton fut établi non seulement sous le périmètre des pavillons, mais encore sous celui des rues transversales et longitudinales, de façon à permettre plus tard l'établissement d'un chemin de fer souterrain destiné à relier les Halles au chemin de ceinture.

Les fouilles firent rencontrer une nappe d'eau trop abondante pour être épuisée, elle fut captée et dirigée vers des puits en maçonnerie où son niveau est variable suivant les saisons.

Les caves sont limitées par des murs d'enceinte pleins et continus du côté des terres et percés d'arcades au passage des voies souterraines; ils comprennent une série de points d'appui en fonte espacés de 6 mètres et plantés en quinconces.

Les murs s'élèvent directement sur le béton; la première assise est en pierre d'Euville, le corps du mur en banc royal de la plaine avec des chaînes verticales en roches de Châtillon sous les points d'appui extérieurs du rez-de-chaussée. Les bandeaux d'imposte sont en petite roche de la plaine. Le soubassement en grès rouge des Vosges (pierre de Phalsbourg).

Les points d'appui intermédiaires en fonte placés dans les caves ainsi que ceux adossés aux murs reposent sur des dés en pierre d'Euville de 0,60 × 0,40. Le poids moyen des colonnes en fonte du sous-sol qui portent les voûtes est de 595 kilogrammes, celui des colonnes qui portent en outre le poids des colonnes

[1]. En traversant un jour la gare Saint-Lazare, l'empereur, frappé de l'aspect de ces grands espaces couverts, pleins d'air et de lumière, sous lesquels la foule se meut avec une extrême facilité, aurait dit : « Mais voilà des Halles centrales tout indiquées. »

[2]. Un modèle du nouveau projet des Halles avait été préparé dans les combles de l'Hôtel de Ville, l'empereur vint le voir ; en s'éloignant, accompagné du baron Haussmann, il lui demanda si l'architecte, auteur de ce nouveau projet, était le même que celui qui avait construit le pavillon destiné à être démoli : « Oui, Sire, répondit le baron Haussmann, mais ce n'est pas le même préfet. »

[3]. Étude dont on ne peut que louer l'architecte.

supérieures et des combles est de 1,335 kilogrammes. La section du fût des premières est de 263 centimètres carrés, celle du fût des secondes de 440 centimètres carrés.

La forme de ces colonnes et de ces points d'appui est celle d'un octogone avec dosserets saillants correspondants aux retombées des arêtiers de nervures en fonte; des voûtes d'arête les surmontent.

Les pieds-droits, ornés de dosserets sur les diagonales et surmontés d'une âme en fonte à rainure, reçoivent dans des emboîtures spéciales les quatre arêtiers en fonte qui y sont assemblés et boulonnés. Les arêtiers forment un triangle mixtiligne composé d'une courbe à l'intrados de la voûte, d'un potelet vertical et d'une pièce inclinée tangente à la courbe; ils sont réunis par des châssis de même métal faisant fonction de clef, à l'aide d'assemblages à moufles et de boulons. Ce système présente en réalité quatre grues assemblées d'une manière rigide par leurs becs; il est pour ainsi dire exempt de poussée (fig. 3).

Les châssis de jonction des arêtiers sont garnis de grilles ou de dalles de vitre de 0m,03 d'épaisseur, de façon à donner aux caves de l'air ou du jour, sans préjudice des soupiraux percés dans le soubassement et des trémies en fonte mariées à l'appareil des voûtes vers les murs de face extérieure.

Les intervalles entre les arêtiers sont remplis avec des briques de Bourgogne de 0m,11 d'épaisseur appareillées par plates-bandes de deux teintes, hourdées et jointoyées au ciment. Au-dessus, jusqu'au niveau du sol du rez-de-chaussée, les reins des voûtes sont remplis en béton.

Les rues couvertes sont divisées en trois travées, deux pour les voies d'arrivée des wagons, une pour la voie de retour; les portées sont ainsi réduites à 5 mètres environ. Sur les murs formant la division de ces travées ont été bandées des voûtes en briques hourdées en ciment de 0m,44 d'épaisseur.

Au croisement des rues, là où devaient se trouver les plaques tournantes des voies ferrées, on a diminué les portées au moyen de poutres en tôle de 1 mètre de hauteur composées d'ailes horizontales haut et bas rattachées à la pièce verticale, à l'aide de cornières et de rivets.

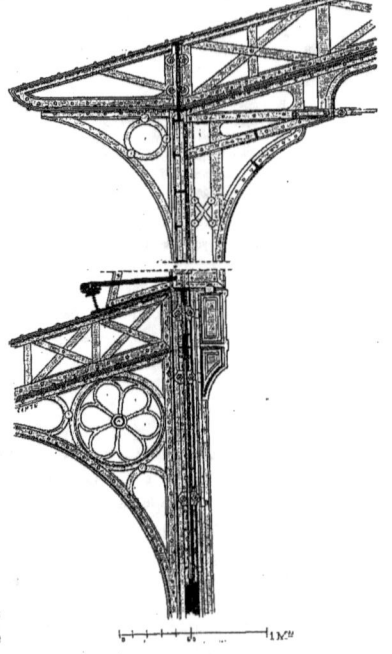

Fig. 3. — Détail de comble, grands pavillons.

Aucun obstacle ne s'oppose à l'introduction de l'air et de la lumière à l'intérieur de l'édifice; afin d'éviter les courants d'air trop violents, les intervalles entre les points d'appui ont été clos par des lames en verre posées dans des coulisseaux en fonte et maintenues avec des cales en caoutchouc.

Le comble des pavillons est surmonté d'une lanterne qui sert d'issue à l'air intérieur.

La toiture est en zinc et, afin de diminuer l'action du calorique extérieur au travers de cette toiture, les feuilles en ont été posées sur un double voligeage que sépare un vide.

Les colonnes de pourtour sont creuses et servent à l'écoulement des eaux pluviales, qui arrivent dans un égout de ceinture pourtournant tous les pavillons et aboutissant à l'égout public.

Les colonnes sont réunies entre elles à leur partie supérieure par des arceaux en fonte formant entretoises.

Les colonnes intérieures soutiennent la partie haute des combles, des poutrelles rampantes à croisillons constituent les arbalétriers sur lesquels reposent les pannes et le lambrissage de la toiture.

ÉDIFICES D'UTILITÉ GÉNÉRALE.

Un des avantages des combinaisons adoptées pour couvrir d'aussi grands espaces est la suppression des tirants destinés à éviter l'écartement des points d'appui. Ces tirants sont remplacés par des goussets (fig. 3) à grandes dimensions assemblés au sommet de la traverse et s'opposant ainsi à la déformation de l'angle [1].

VENTILATION

Le renouvellement de l'air dans les parties supérieures des Halles s'opère sans difficulté, puisque ces abris ne sont pas clos sur leurs faces et qu'ils sont ouverts à leur partie supérieure.

Dans les sous-sols la ventilation s'opère :

1° par 70 soupiraux placés verticalement dans les soubassements des pavillons et ayant chacun une section de 0m,50, ce qui donne pour l'ensemble	35m,00
2° par 67 trémies horizontales de chacune 1m,90 de section moyenne, percées dans les rues couvertes, soit ensemble	127m,30
3° 37 grands escaliers dont l'ouverture offre en moyenne une section de 6m,50 et ensemble .	240m,50
Section totale.	402m,80

La combustion constante du gaz, dans une partie des appareils qui servent à l'éclairage des sous-sols, augmente considérablement le renouvellement de l'air produit par ces ouvertures.

Les deux pavillons qui exigent une ventilation plus active à cause du travail qui s'y fait et de la nature des approvisionnements qui y sont déposés, fromage, beurre, poissons, volailles, triperie, sont pourvus de ventilateurs fonctionnant au moyen de foyers à gaz dont des aspirateurs spéciaux activent la combustion.

Ces ventilateurs, de forme octogonale et d'un diamètre de 1m,25, partent du haut du sous-sol pour traverser le rez-de-chaussée dans une gaine d'aspiration en fer et bois et dépassant le sommet du comble de 7m,10. Un bec de gaz est placé à la partie inférieure de cette gaine, une couronne de vingt-cinq brûleurs aux deux tiers de la hauteur et un ventilateur Noalhier en couronnent le sommet.

Les expériences faites sur ces ventilateurs ont démontré que le renouvellement de l'air était de 835 mc par mètre cube de gaz brûlé et par heure.

ASSAINISSEMENT

De nombreuses bouches d'eau installées dans les sous-sols permettent un lavage très fréquent nécessaire à l'assainissement des locaux.

L'enlèvement des immondices de toutes natures se fait chaque jour dans des wagonets charriés à travers les sous-sols des rues couvertes et remontés à l'extérieur au moyen de grues mobiles et tournantes qui les font arriver au-dessus des voitures d'enlèvement; ces wagonets étant pourvus d'un fond mobile se vident avec la plus grande facilité.

AMÉNAGEMENT

Les boutiques des bouchers, en raison du volume de la marchandise et de la manutention qu'elle nécessite, sont par exception plus grandes que les autres et ont 3 mètres sur 3 mètres. Elles sont garnies de billots, d'étaux, de tables-comptoirs et de balances (fig. 4).

Chaque corps de halle où se fait la vente en gros comprend un bureau officiel des poids publics, pour garantir les transactions.

Les boutiques des marchandes de légumes sont entourées d'une cloison en bois enchâssée dans des bâtis en fer avec adossements à claires-voies et tablettes très variées de formes et de dimensions. Les marchandes peuvent ainsi modifier leur étalage suivant les produits des diverses saisons.

A la halle aux poissons, quarante-deux groupes de tables de marbre blanc, disposés symétriquement,

1. MM. Joly et César Joly, constructeurs.

comptent chacun quatre places. Ces tables sont en pente pour l'exposition des poissons et l'écoulement des eaux; un robinet placé au-dessus verse l'eau à volonté et assure à l'étalage la fraîcheur et la propreté

Fig. 4. — Pavillon à la boucherie. — Bureau du poids public.

nécessaires (fig. 5). Pour la vente du poisson d'eau douce, il existe des bassins alimentés d'eau courante dans lesquels le poisson est conservé vivant; des tables en marbre gris, fortes et épaisses, servent à la vente et

Fig. 5. — Poisson d'eau douce. — Vue d'un groupe de quatre boutiques.

reçoivent au moyen d'une pompe l'eau de puits nécessaire; des bacs disposés auprès conservent le poisson arrivé en dehors des heures de vente. Huit bancs de vente servent à la vente de la marée, un neuvième à la vente des poissons d'eau douce.

Les boutiques pour la volaille et le gibier se composent de quatre colonnettes reliées par une partie pleine en bas et une traverse en haut. Dans les intervalles, des grillages en fer galvanisé, en avant un comptoir divisé en cages pour les pigeons et les lapins vivants. Au lieu de fontaines jaillissantes qui entretiennent une constante humidité à l'intérieur des marchés et ne sont pas d'un usage commode, on a placé dans chaque pavillon d'angle huit fontaines à robinets. Lorsque l'eau de ces fontaines n'est pas utilisée par les marchandes, elle s'écoule dans les gargouilles et caniveaux et assure le nettoyage général du sol; un réservoir central permet de suppléer aux intermittences du service des eaux.

Le gaz éclaire toutes les parties de l'édifice; 1,200 becs de gaz permettent d'y travailler aussi facilement la nuit que le jour.

Les canaux de conduite des eaux et du gaz se branchent directement sur les conduites des eaux de la Ville et sur celles du gaz de la Compagnie parisienne.

DÉPENSES

Tout le corps de l'est des Halles est achevé, les quatre pavillons carrés du corps de l'ouest sont également terminés; les quatre pavillons de forme semi-circulaire qui devaient entourer la halle au blé restent à construire.

M. Baltard, l'architecte auteur du projet, est mort avant l'achèvement de son œuvre.

Les dépenses d'acquisitions amiables et d'expropriations d'immeubles nécessaires pour créer l'emplacement des Halles ont nécessité une dépense de 35,000,000 de francs.

La dépense totale nécessitée par la construction des six pavillons du corps de l'ouest s'est élevée à 8,000,000 de francs. Ces pavillons couvrent une surface de 21,080 mètres, chaque mètre de surface couvert a donc coûté 380 francs, y compris les aménagements intérieurs.

Cette proportion a été dépassée pour la construction des quatre pavillons du corps de l'ouest, par suite de l'augmentation survenue dans les prix de la main-d'œuvre et des matériaux.

Le revenu des Halles centrales provenant des droits et remises sur les ventes en gros dépasse annuellement 6,000,000 de francs. La location des places, de son côté, dépasse annuellement 1,000,000 de francs.

MARCHÉ SAINT-HONORÉ

DE MERINDOL, ✳, ARCHITECTE

Pl. I à III

Un décret du 28 floréal an III décida la création d'un marché public sur l'emplacement de l'ancien couvent des Jacobins de la rue Saint-Honoré. Un autre décret du 31 janvier 1806 subrogea la ville aux droits des adjudicataires déclarés déchus. Ce marché, appelé marché Saint-Honoré, a été pour la première fois ouvert au public le 18 novembre 1810.

Il était construit en bois, couvert en tuiles et, vers 1860, fut reconnu en trop mauvais état pour pouvoir être conservé. Sa reconstruction eut lieu en 1864.

Le nouveau marché s'élève sur le même emplacement que l'ancien; il comprend quatre pavillons semblables séparés par une longue rue de 15 mètres et par des rues latérales et longitudinales de moindre importance. Entre chaque groupe de deux pavillons s'élèvent deux édicules contenant les bureaux des receveurs, deux fontaines, des privés et urinoirs.

MARCHÉ SAINT-HONORÉ.

Le marché est destiné à la vente des comestibles, légumes, poissons, gibier, volaille, etc.

L'emploi du fer à la construction des Halles centrales a été le point de départ de nombreuses applications de ce nouveau mode de construction. Le métal offre en effet des avantages considérables quand il faut couvrir de grands espaces et qu'il y a intérêt à diminuer le plus possible le nombre et la dimension des points d'appui.

La forme, la disposition des fers employés varie naturellement dans chaque cas particulier et suivant les conditions du programme.

Aux Halles, les tirants des fermes ont été supprimés et remplacés par des goussets, et un système de cornières qui a permis d'avoir à l'intérieur des nefs d'une seule venue, dans lesquelles aucun obstacle n'arrête le regard.

Ce système était trop compliqué, trop coûteux pour être mis en œuvre dans un marché d'une conception aussi simple, aussi économique que le marché Saint-Honoré. On a donc eu recours à l'emploi de fermes avec tirants formant tendeurs.

Une autre disposition économique, spéciale au marché Saint-Honoré, consiste dans la division du plan en travées égales et semblables. Les fermes avaient ainsi toujours les mêmes dimensions, les frais de modèles d'assemblages diminuaient d'autant. Mais comme les faces transversales ne contenaient pas un nombre entier de travées des façades longitudinales, la différence a été rachetée par des poutres formant pied-droit à chaque extrémité.

Fig. 1. — Vue d'une stalle.

Les boutiques des marchandes (fig. 1) sont divisées en quatre groupes principaux occupant le centre de chaque pavillon, et en boutiques séparées appuyées contre le mur découvert.

L'intérieur du marché est éclairé et aéré par les châssis latéraux munis de lames de persiennes en verre et par une grande lanterne percée dans le toit.

Des caves règnent sous une partie des bâtiments seulement. Tout le marché est éclairé au gaz et abondamment pourvu d'eau.

Les socles sont en pierre de Lorraine, les soubassements en briques de différents tons, les points d'appui en fonte. Toute l'ossature est en fer et tôle et la couverture en zinc.

MARCHÉ, RUE NICOLE

MAGNÉ, O ✱, ARCHITECTE

Pl. I et II

Le marché rue Nicole [1] s'élève en bordure de la rue Nicole et du boulevard de Port-Royal. Il contient 120 places (fig. 1).

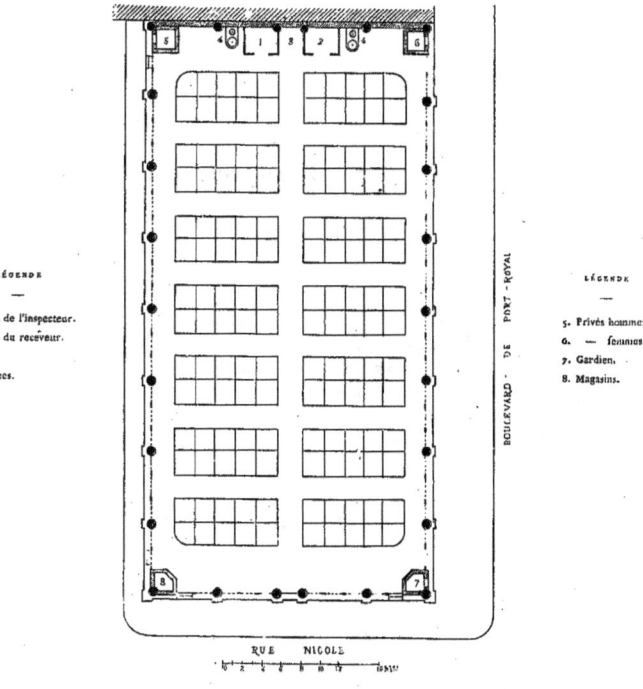

LÉGENDE

1. Bureau de l'inspecteur.
2. — du receveur.
3. Dépôt.
4. Fontaines.

LÉGENDE

5. Privés hommes.
6. — femmes.
7. Gardien.
8. Magasins.

Fig. 1. — Plan.

L'ossature est en fer et tuiles, la toiture en zinc. Les quatre bureaux de service placés aux angles sont en briques. Les clôtures de l'enceinte sont formées de grilles laissant à l'air une grande facilité de circulation dans les parties inférieures et sur le sol du marché.

[1] Nous sommes entrés, à propos des Halles centrales et du Marché aux bestiaux, dans des développements qui rendent inutiles de longs détails sur les marchés secondaires qui vont suivre. Toutefois, à titre de renseignement pratique, nous avons cru devoir donner un résumé sommaire de la dépense effectuée pour la construction de deux de ces marchés.

MARCHÉ DES MARTYRS.

Ce marché est destiné à la vente des comestibles, des fruits et des légumes, etc.

Les travaux, commencés en 1873, ont été achevés en 1874.

La dépense à laquelle ils ont donné lieu a été répartie de la manière suivante :

Terrasse et maçonnerie	38.869 fr.
Serrurerie	94.126
Charpente	1.674
Menuiserie	14.382
Couverture et plomberie	14.242
Peinture	6.932
Gaz et eau	2.690
Viabilité, paratonnerre, auvent	9.800
Dépenses diverses	16.184
Honoraires	3.757
Total	202.656 fr.

MARCHÉ, PLACE D'ITALIE

DUBOIS, ARCHITECTE

Pl. I et II

Le marché de la place d'Italie est situé en bordure de l'avenue des Gobelins, près de la mairie du V^e arrondissement, sur la place d'Italie.

Des escaliers intérieurs rachètent la différence de niveau des voies qui l'entourent.

Sa construction est analogue à celle des marchés qui précèdent, sa forme est différente; il est très long et terminé par deux rotondes en pan coupé.

Il contient 298 places et est destiné à la vente des comestibles, fruits et légumes.

MARCHÉ DES MARTYRS

MAGNE, O ✱, ARCHITECTE

Pl. I à III

Le marché des Martyrs est situé entre les rues Choron et Hippolyte-Lebas. Les maisons voisines le limitent chaque côté et ses deux façades extérieures sont terminées par des pignons vitrés qui servent à l'éclairage et à l'aérage.

La différence de niveau des rues Choron et Hippolyte-Lebas est rachetée par un perron abrité sous un auvent. Les sous-sols, que cette disposition a permis d'établir à peu de frais, sont de plain avec la rue Basse ; leur surface est égale à celle du marché, ils sont éclairés par des dalles de verre, et aérés par quatre chemi-

nées de ventilation établies aux angles. L'enlèvement des eaux de lavage et des eaux pluviales est fait au moyen d'un égout collecteur relié à trois branchements qui desservent les rues transversales.

Deux bas côtés, établis latéralement, supportent les chéneaux et les isolent des murs mitoyens.

Le soubassement de la construction est en pierre et brique, la charpente en fer et la couverture en zinc et en vitre.

Fig. 1. — Détail d'une travée.

Les fermes ont 30 mètres d'ouverture (fig. 1); elles offrent un exemple de la ferme dite polonceau à six vrilles. Des assemblages spéciaux permettent l'inégalité des tensions que produisent les plaques d'assemblage dans les fermes à plusieurs vrilles.

Le marché contient 150 places et est destiné à la vente des comestibles, fruits, légumes, etc.

Les travaux, commencés en juillet 1876, ont été terminés en juillet 1877.

La dépense effectuée a été répartie de la manière suivante, savoir :

Terrasse et maçonnerie.	104.136 fr.
Charpente	845
Serrurerie	106.027
Menuiserie	20.799
Peinture et vitrerie.	11.967
Viabilité.	6.798
Dépenses diverses, paratonnerre	13.828
Honoraires	15.133
Total.	279.533 fr.

MARCHÉ DU TEMPLE

DE MERINDOL, *, ARCHITECTE

Pl. I à IV

Les chevaliers du Temple fondèrent, au xiie siècle, en dehors de l'enceinte de Paris, un grand établissement désigné, dès lors, sous le nom du Temple.

Sous Louis VII, d'importantes constructions s'élevèrent dans les dépendances. La grosse tour fut construite en 1212 et, vers la même époque, l'enclos du Temple fut entouré de hautes murailles flanquées de tours.

Le Temple était alors regardé comme une forteresse imprenable : Philippe-Auguste et saint Louis, avant de partir pour les croisades, y déposèrent leurs trésors, et en 1306, lors de l'émeute des monnaies, Philippe le Bel y trouva un refuge. Le souvenir de ce service ne l'empêcha pas cependant de faire prononcer, en 1313, par le concile de Vienne, la suppression de l'ordre des Templiers dont il convoitait les richesses. Les templiers furent arrêtés et massacrés, pour la plupart; leur grand maître, Jacques Molay, fut brûlé vif.

Le grand prieuré de France fut, à cette époque, installé au Temple, qui reçut successivement les

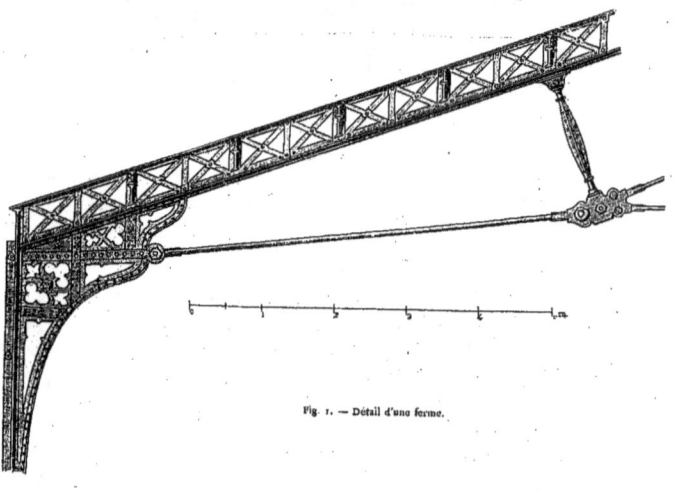

Fig. 1. — Détail d'une ferme.

archives, le trésor et l'arsenal de l'ordre. La possession du Temple fut souvent disputée pendant la guerre de la Ligue et la guerre de Cent ans.

L'église, construite au xiie siècle, sur le modèle de Saint-Jean de Jérusalem, fut restaurée en 1667. Une rotonde circulaire, entourée de colonnes, précédait l'entrée de la nef. Les galeries du cloître formaient les bas côtés.

ÉDIFICES D'UTILITÉ GÉNÉRALE.

PARIS : ÉDIFICES D'UTILITÉ GÉNÉRALE.

Jean-Jacques Rousseau, à la suite d'une lettre de cachet, reçut en 1765 l'hospitalité du prince de Conti au Temple.

La grande tour du Temple servit de prison à Louis XVI, du 14 août 1792 au 21 janvier 1793. Marie-Antoinette, Madame Élisabeth et Marie-Thérèse de France, y furent prisonnières. Louis XVII y mourut.

L'hôtel du grand prieur fut, en 1810, converti en caserne de gendarmes. La tour du Temple fut démolie en 1811 par ordre de Napoléon. En 1814, les alliés établirent leur quartier général au Temple, et, l'année suivante, l'enclos vit camper dans son enceinte les cavaliers prussiens.

Louis XVIII offrit l'hôtel, en 1816, à Louise-Adélaïde de Bourbon-Condé, qui y établit un couvent de bénédictines, conservé jusqu'en 1848. Après le départ des religieuses, l'hôtel du Temple rentra au domaine national.

En 1854, le Temple fut démoli, le sol fut nivelé, et il ne resta plus debout que la rotonde entourée d'une série de boutiques de marchands de toutes sortes; cet ensemble qui subsista jusqu'à nos jours, sous le nom bien connu de marché du Temple, disparut, à son tour, en 1863, pour faire place à un marché nouveau.

Le marché actuel occupe une partie de l'ancien domaine du Temple cédé à la ville de Paris par l'État. Il comprend deux corps de bâtiments : le premier d'une superficie de 8,600 mètres, le second de 4,700 mètres environ.

Ces deux corps de bâtiments sont séparés par une voie de 15 mètres de largeur.

La construction est entièrement en fonte et en fer, le socle en pierre de taille, les murs latéraux en briques et la couverture en zinc (fig. 1).

Le marché contient environ 2,400 places, occupées par des marchands vendant dans des boutiques (fig. 2) d'une forme spéciale (fig. 3) les objets à usage : vêtements, literie, articles de toilette neufs ou d'occasion, depuis les plus modestes jusqu'à ceux des prix les plus élevés.

Les travaux ont été exécutés de 1863 à 1865 par une compagnie concessionnaire chargée des dépenses de construction et d'administration. Moyennant une redevance annuelle de 200,000 francs pendant cinquante ans, cette compagnie bénéficie du produit de la location des places occupées par les marchands.

Fig. 2. — Élévation d'une boutique.

Fig. 3. — Plan des boutiques.

MARCHÉ AUX CHEVAUX

MAGNE, O [*], ARCHITECTE

Pl. I et II

Le premier marché aux chevaux installé dans la ville de Paris fut bâti sous Henri III, sur une partie de l'emplacement de l'hôtel des Tournelles. Il occupait en 1605 un terrain qui fait aujourd'hui partie du boulevard des Capucines. En 1639, le marché aux chevaux fut reporté dans le faubourg Saint-Victor. Afin d'éviter que ce marché ne fût de nouveau déplacé, Louis XVI en fit faire l'acquisition par le lieutenant général de police, le 7 septembre 1787. Cet établissement a été rétrocédé à la ville de Paris par décret impérial en date du 30 janvier 1811.

Le marché aux chevaux fut déplacé par suite du percement du boulevard Saint-Marcel et provisoirement installé sur le boulevard d'Enfer. Une délibération du Conseil municipal du 17 mars 1875 ordonna sa reconstitution sur une partie des terrains du premier marché restés sans emploi après le percement du boulevard Saint-Marcel, terrains dont on augmenta la surface par l'adjonction d'immeubles contigus expropriés pour l'ouverture de la voie nouvelle.

L'ancien marché n'occupait qu'une surface de 17,000 mètres. Le nouveau marché en occupe une de 20,000 mètres. La façade sur le boulevard de l'Hôpital a 98m,75 de long, celle sur le boulevard Saint-Marcel a 286m,25. Trois portes percées sur le boulevard de l'Hôpital servent à l'entrée des chevaux et des fourrages, deux autres sont réservées aux piétons; à côté de ces portes sont les pavillons du concierge et du receveur.

A l'angle des deux boulevards se trouve une buvette restaurant.

L'entrée sur le boulevard Saint-Marcel est accompagnée de deux bâtiments affectés au receveur et au poste des gardiens de la paix et distribués à l'étage en logements pour deux employés.

Les trois portes formant l'entrée principale s'ouvrent sur une avenue de 12 mètres de largeur qui dessert à l'est un parc pour cent cinquante voitures; au sud, des stalles pour cent chevaux avec les bureaux pour la vente à l'encan. Au milieu de son parcours, cette avenue se bifurque, laissant son centre occupé par un plateau servant de refuge pour le public. A chaque extrémité de ce plateau, autour duquel se font les courses d'essai de chevaux, se trouvent deux grandes vasques avec lampadaires; un petit bâtiment placé au centre de ce refuge contient les bureaux des vétérinaires et ceux de l'inspecteur de police. Les chaussées, à droite et à gauche du plateau, forment une piste de 288 mètres de parcours. De chaque côté de cette piste sont les stalles disposées symétriquement pour l'exposition des chevaux et pouvant en recevoir mille. Les stalles sont divisées par groupes entre lesquels sont ménagés des passages pour les chevaux et les acheteurs.

L'entrée sur le boulevard Saint-Marcel est spécialement réservée au passage des chevaux de trait dont la piste d'essai se trouve en face. Cette piste, de forme elliptique, présente deux rampes en fer à cheval séparées par un plateau; au-dessous une remise voûtée pour recevoir les voitures et harnais servant à essayer les chevaux. Au devant de l'essai ont été disposés les bureaux de perception, un pavillon de secours, un abreuvoir, des fontaines et une buvette.

Le sol de l'emplacement a été déblayé sur une hauteur de 4, 6 et 8 mètres; cette disposition a nécessité la construction de murs de soutènement au sud du marché. Les écuries pour chevaux malades, les remises pour les voitures sont appuyées à ce mur. A la suite est un parc réservé pour les animaux d'attache.

Les travaux du marché aux chevaux ont été commencés le 30 mai 1875 et terminés le 1er mars 1878.

La dépense totale s'est élevée, non compris la valeur des terrains, à la somme de 680,000 francs.

TABLE DES MATIÈRES

ÉDIFICES D'UTILITÉ GÉNÉRALE

ABATTOIRS GÉNÉRAUX ET MARCHÉS AUX BESTIAUX

Pages.

Notice descriptive (fig. 1 à 7) 1
Planches I. — Plan général.
 II. — Vue perspective du marché sur la rue d'Allemagne.
 III. — Vue perspective intérieure du marché.
 IV. — Vue perspective des abattoirs sur la rue de Flandres.
 V. — Échaudoirs et cour de travail : plans.
 VI. — Échaudoirs et cour de travail : vue perspective intérieure.
 VII. — Porcherie et brûloirs : plans.
 VIII. — Triperie : plan et élévation.

HALLES CENTRALES

Notice descriptive (fig. 1 à 5) 9
Planches I. — Plan général.
 II. — Corps de l'Est : plan des caves.
 III. — Corps de l'Est : plan du rez-de-chaussée.
 IV. — Vue perspective générale.
 V. — Pavillon : façade et coupe.
 VI. — Pavillon de vente à la criée : vue perspective.

MARCHÉ SAINT-HONORÉ

Notice descriptive (fig. 1) 16
Planches I. — Plan général.
 II. — Vue perspective générale.
 III. — Coupe transversale d'un pavillon.

MARCHÉ, RUE NICOLE

Pages.

Notice descriptive (fig. 1) 18
Planches I. — Vue perspective extérieure.
 II. — Vue perspective intérieure.

MARCHÉ, PLACE D'ITALIE

Notice descriptive 19
Planches I. — Plan et élévation.
 II. — Vue perspective extérieure et coupe.

MARCHÉ DES MARTYRS

Notice descriptive (fig. 1) 19
Planches I. — Plan général.
 II. — Vue perspective extérieure.
 III. — Coupe transversale.

MARCHÉ DU TEMPLE

Notice descriptive (fig. 1 à 3) 21
Planches I. — Plan général.
 II. — Façade principale.
 III. — Vue générale extérieure.
 IV. — Coupe transversale.

MARCHÉ AUX CHEVAUX

Notice descriptive 23
Planches I. — Plan général.
 II. — Vue perspective générale.

OUVRAGES ET DOCUMENTS

DONT SONT EXTRAITS LES RENSEIGNEMENTS QUI PRÉCÈDENT

Les Anciennes Halles de Paris. Léon Biollay. Paris, 1877.
Les Halles centrales de Paris. Victor Baltard. Paris, 1873.
Notices sur les objets et documents exposés par la ville de Paris, en 1878.
Notes manuscrites de MM. Janvier, Magne, Moreau et Lheureux, architectes.

Magasin pittoresque, 1877.
Revue générale d'architecture.
Encyclopédie d'architecture.
Gazette des architectes.

Paris. — Typ. A. Quantin, 7, rue Saint-Benoît.

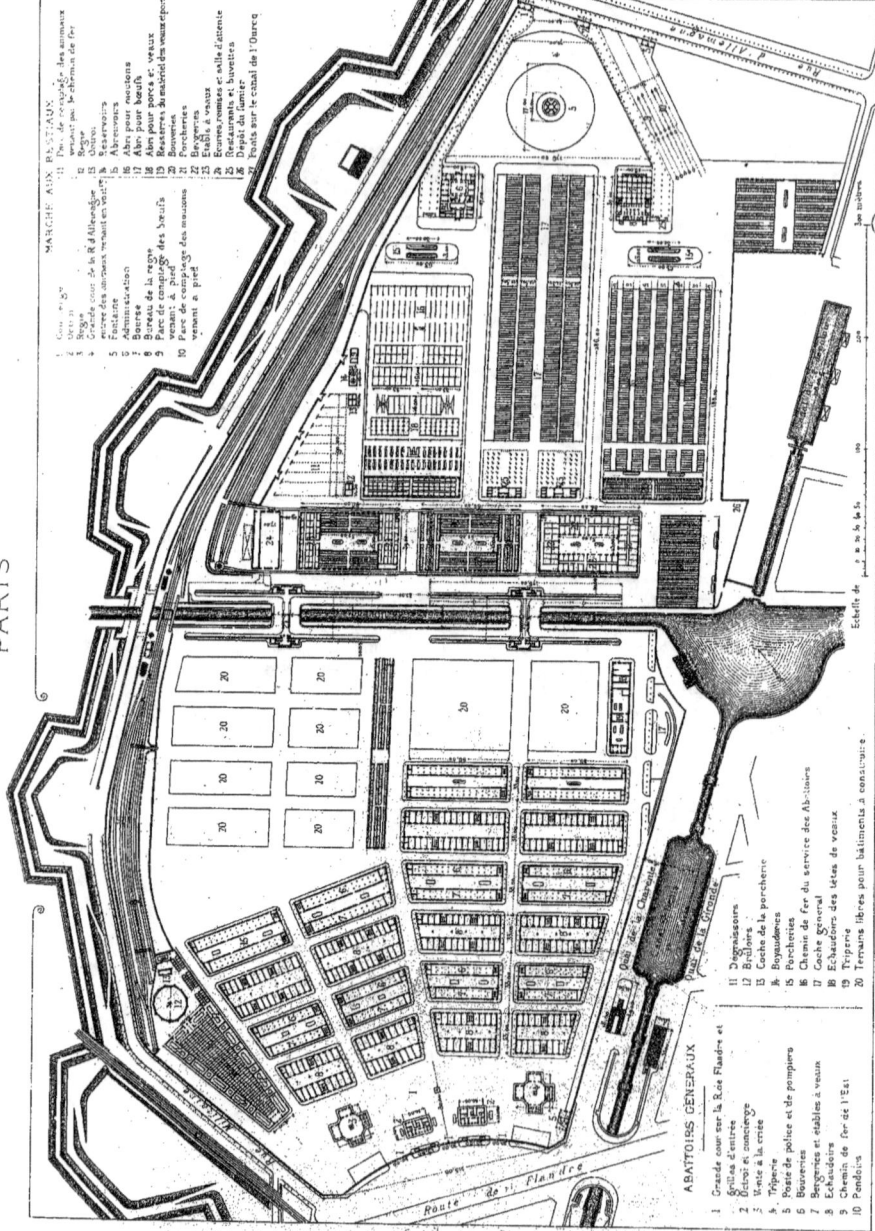

PARIS

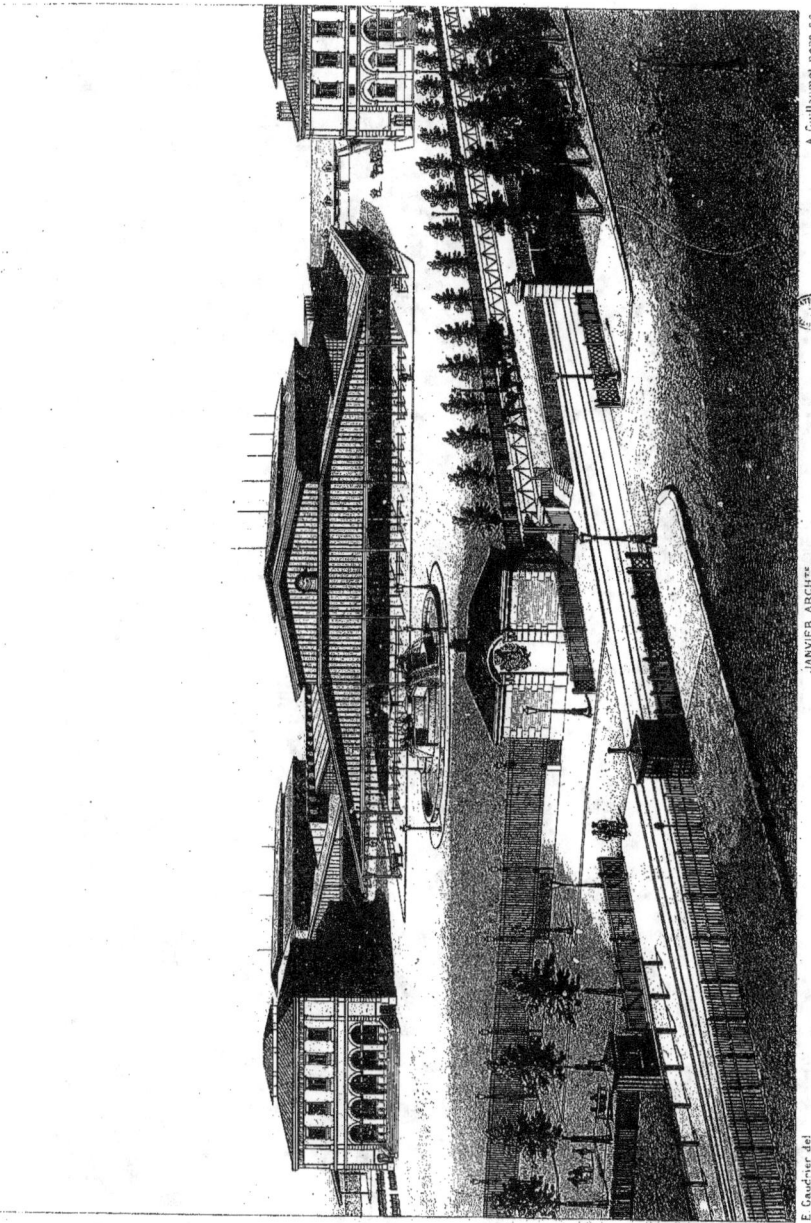

ABATTOIRS GENERAUX ET MARCHE AUX BESTIAUX
VUE GENERALE DU MARCHE CÔTE DE LA RUE D'ALLEMAGNE
II.

PARIS

ABATTOIRS GENERAUX ET MARCHE AUX BESTIAUX.
MARCHE – VUE INTÉRIEURE
III

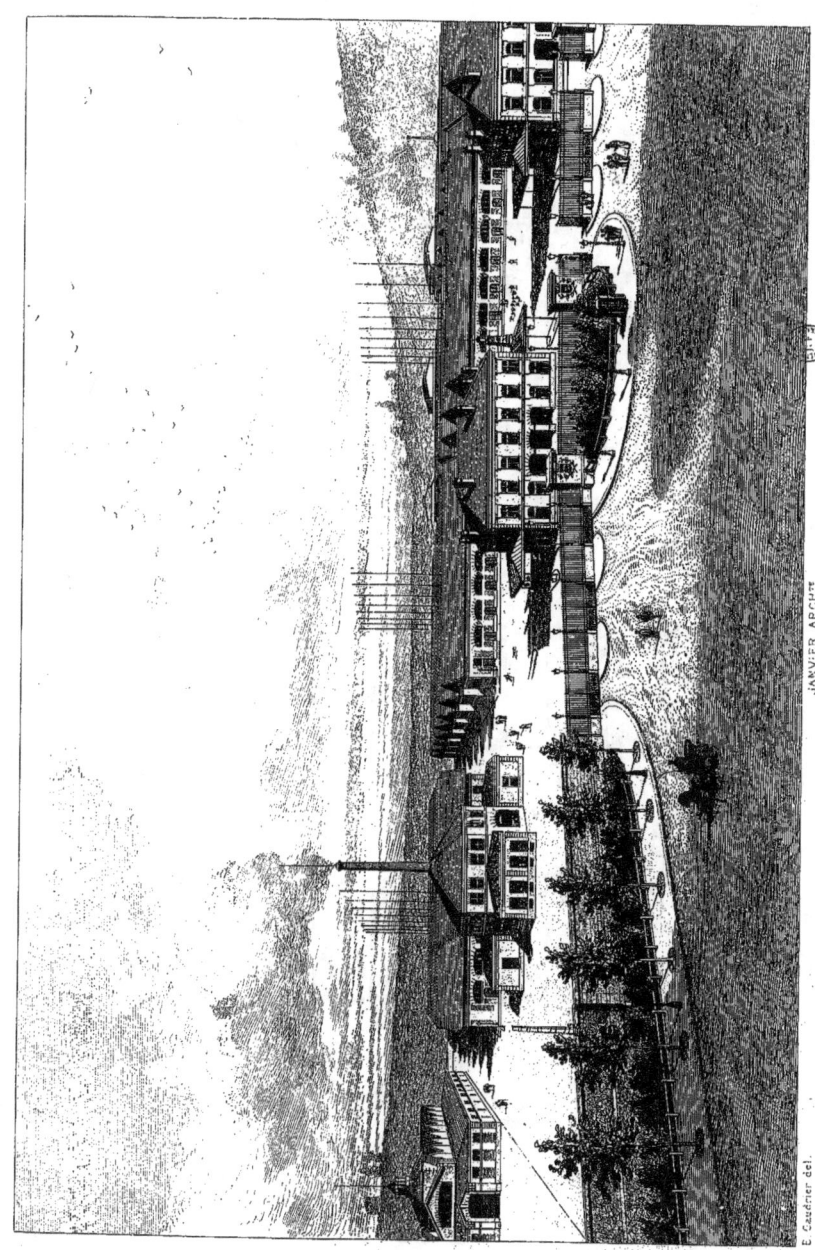

PARIS

ABATTOIRS GENERAUX ET MARCHE AUX BESTIAUX

VUE GENERALE DES ABATTOIRS, CÔTÉ DE LA RUE DE FLANDRE

IV.

PARIS

PLAN D'UN ECHAUDOIR

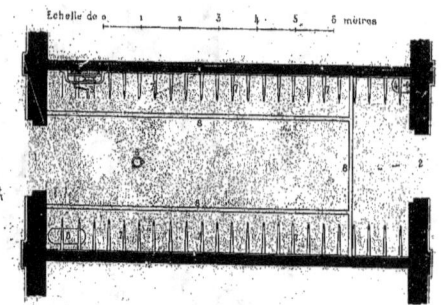

1 Porte d'entrée des animaux
2 Porte de sortie des animaux
3 Treuil scellé dans le mur
4 Fontaine
5 Récipient recevant les eaux de lavage
6 Anneau dans le sol
7 Chevilles en fer pour accrocher les moutons
8 Poutres en fer pour accrocher les bœufs

PLAN GENERAL DES ECHAUDOIRS ET DE LA COUR DE TRAVAIL

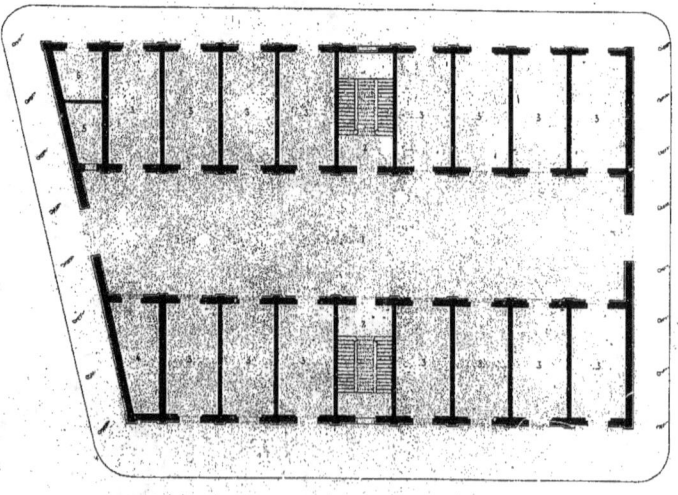

1 Cour de travail
2 Escaliers des Combles
3 Échaudoirs
4 Préparation du sang
5 Préparation des panses de mouton
6 Dépôt

H. Mignon del. JANVIER, ARCH.te 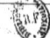 E. Brosse sc.

ABATTOIRS GENERAUX ET MARCHE AUX BESTIAUX
V.

V.te A. MOREL et C.ie Editeurs Imp. Lemercier et C.ie Paris

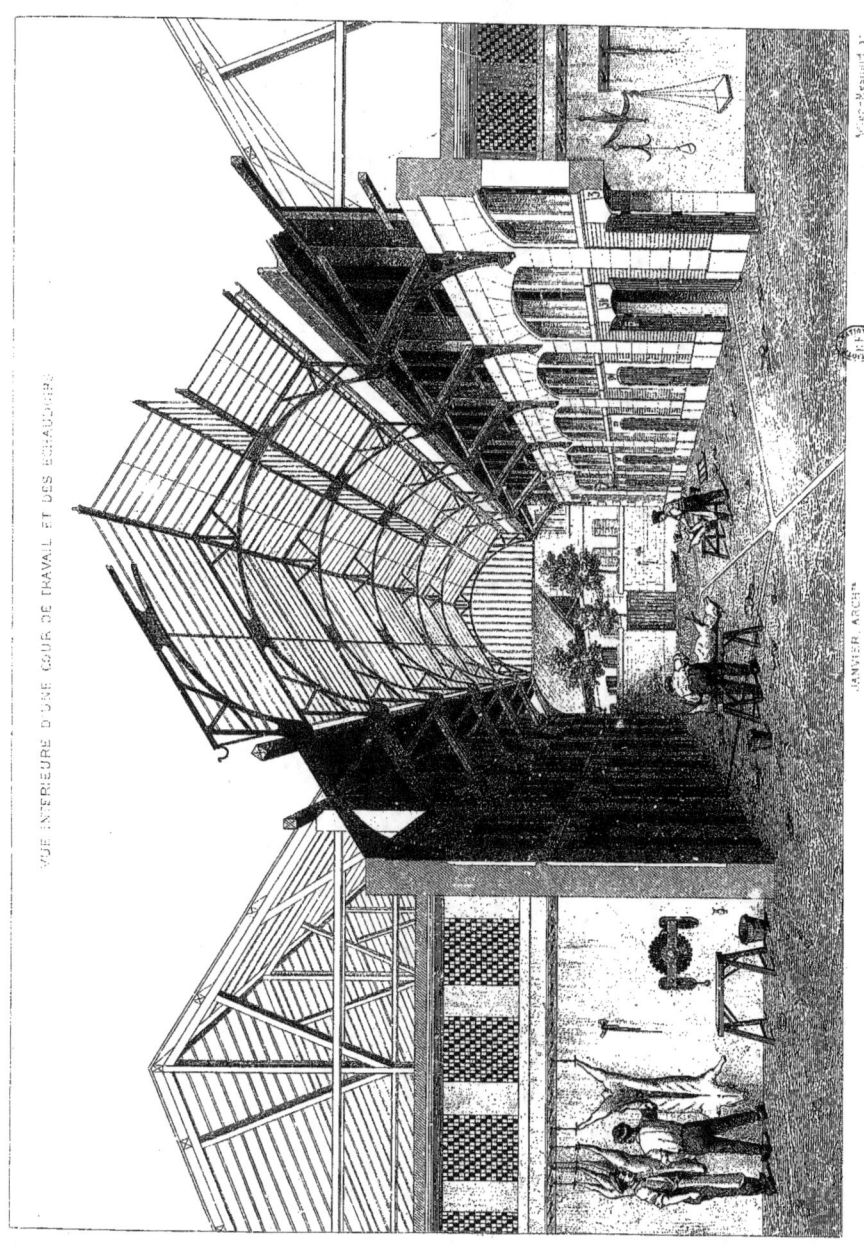

PARIS

VUE INTÉRIEURE D'UNE COUR DE TRAVAIL ET DES ÉCHAUDOIRS

JANVIER, ARCH.

ABATTOIRS GÉNÉRAUX ET MARCHÉ AUX BESTIAUX.
VI.

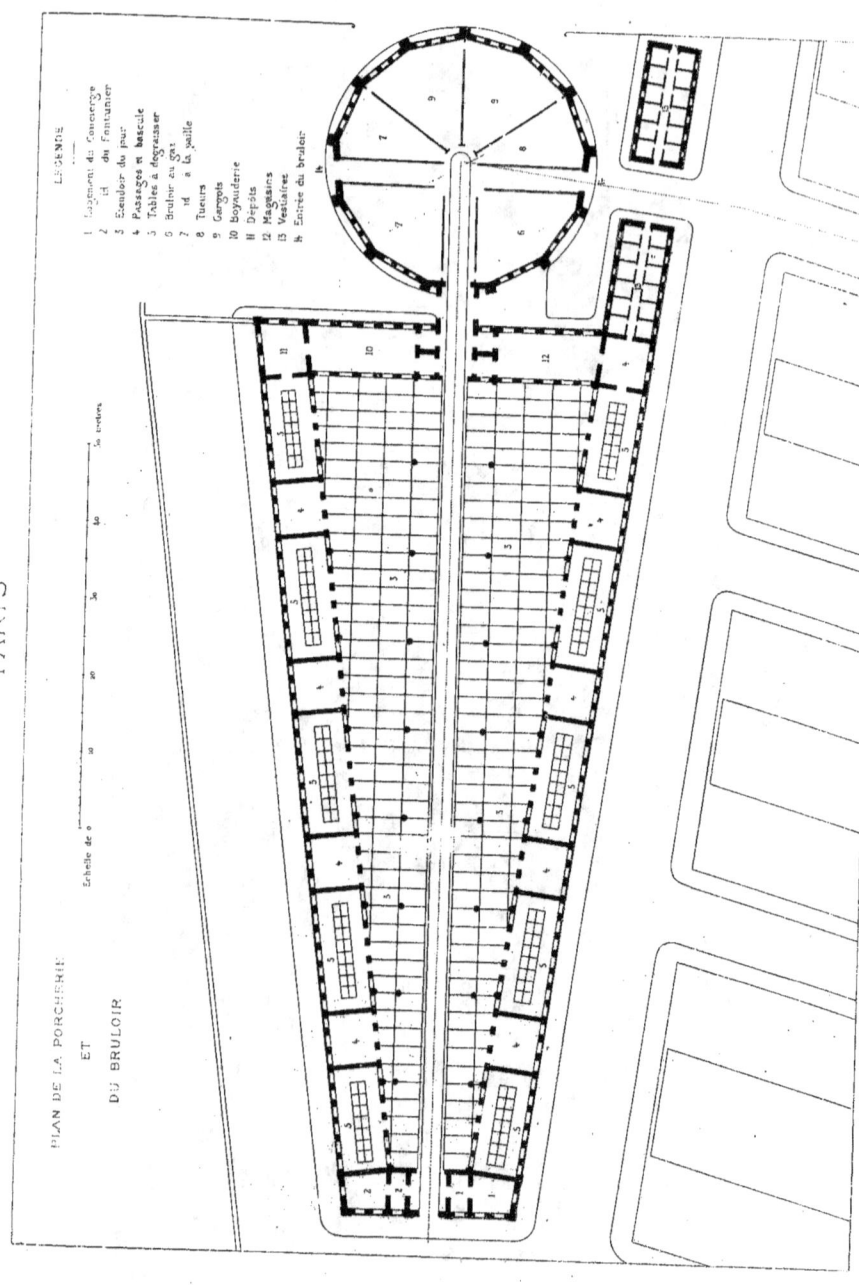

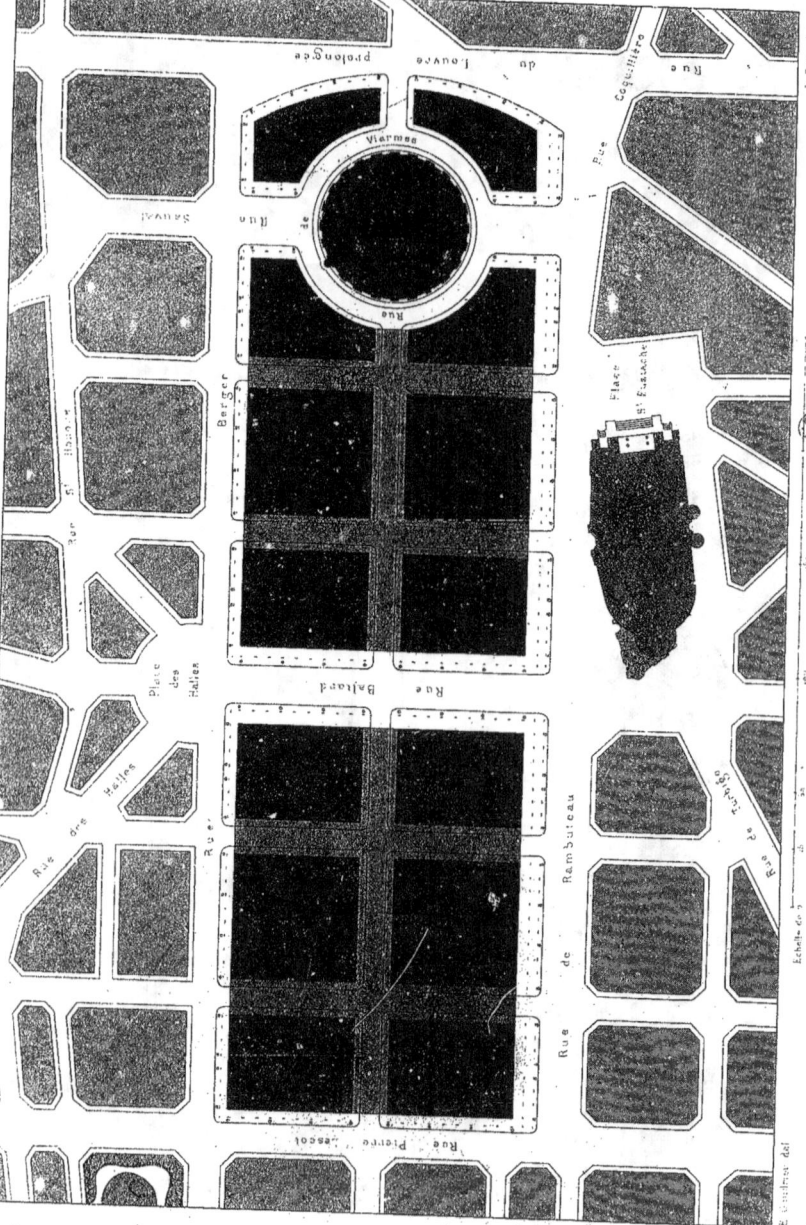

HALLES CENTRALES DE PARIS
PLAN GÉNÉRAL

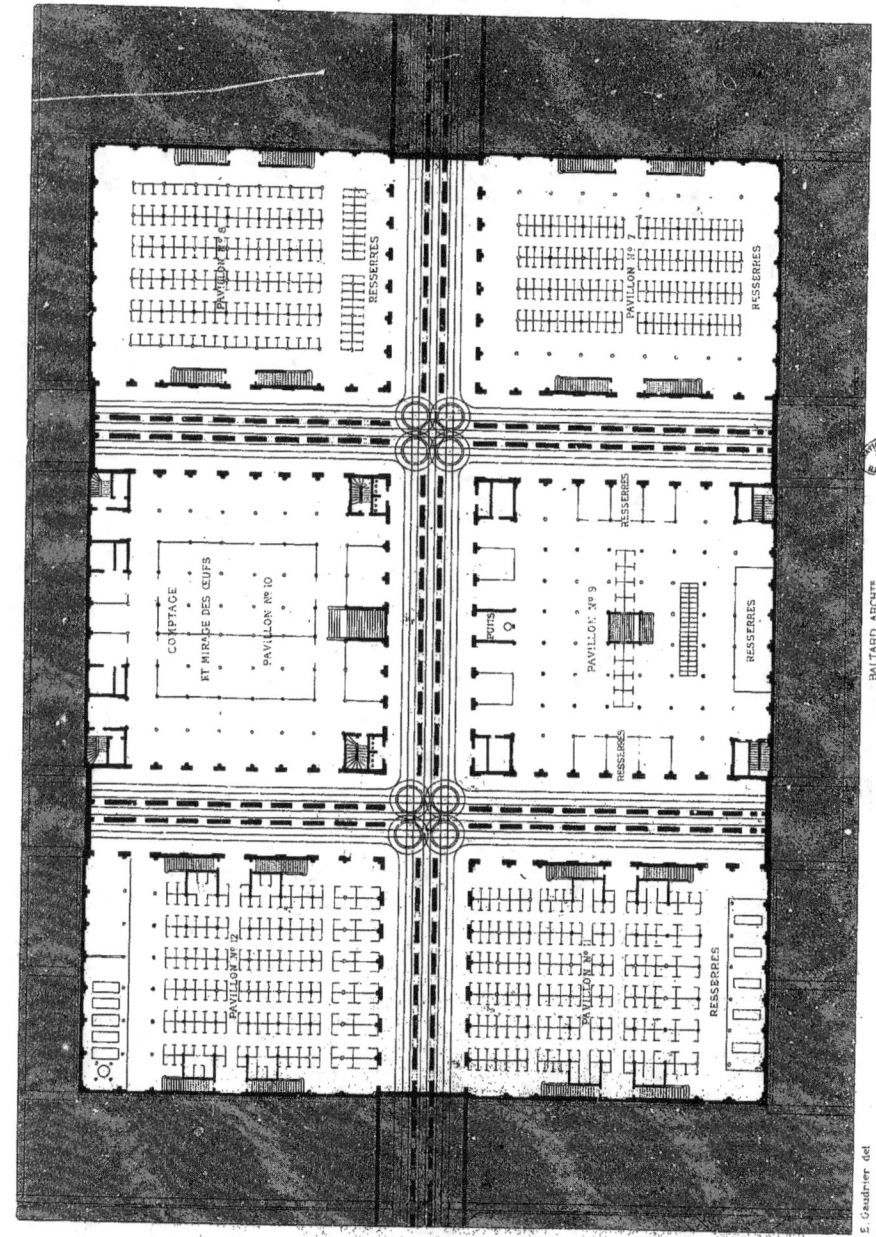

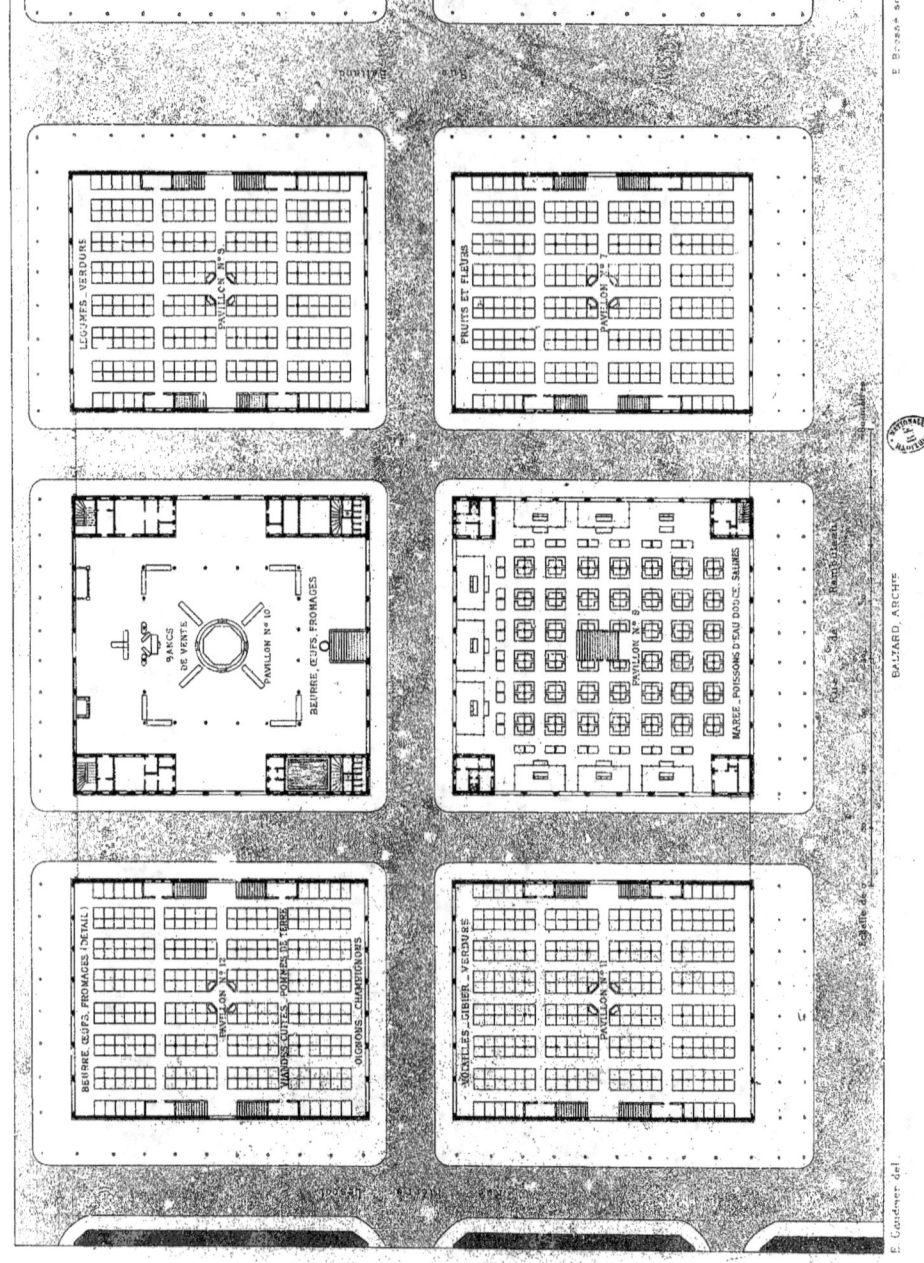

PARIS

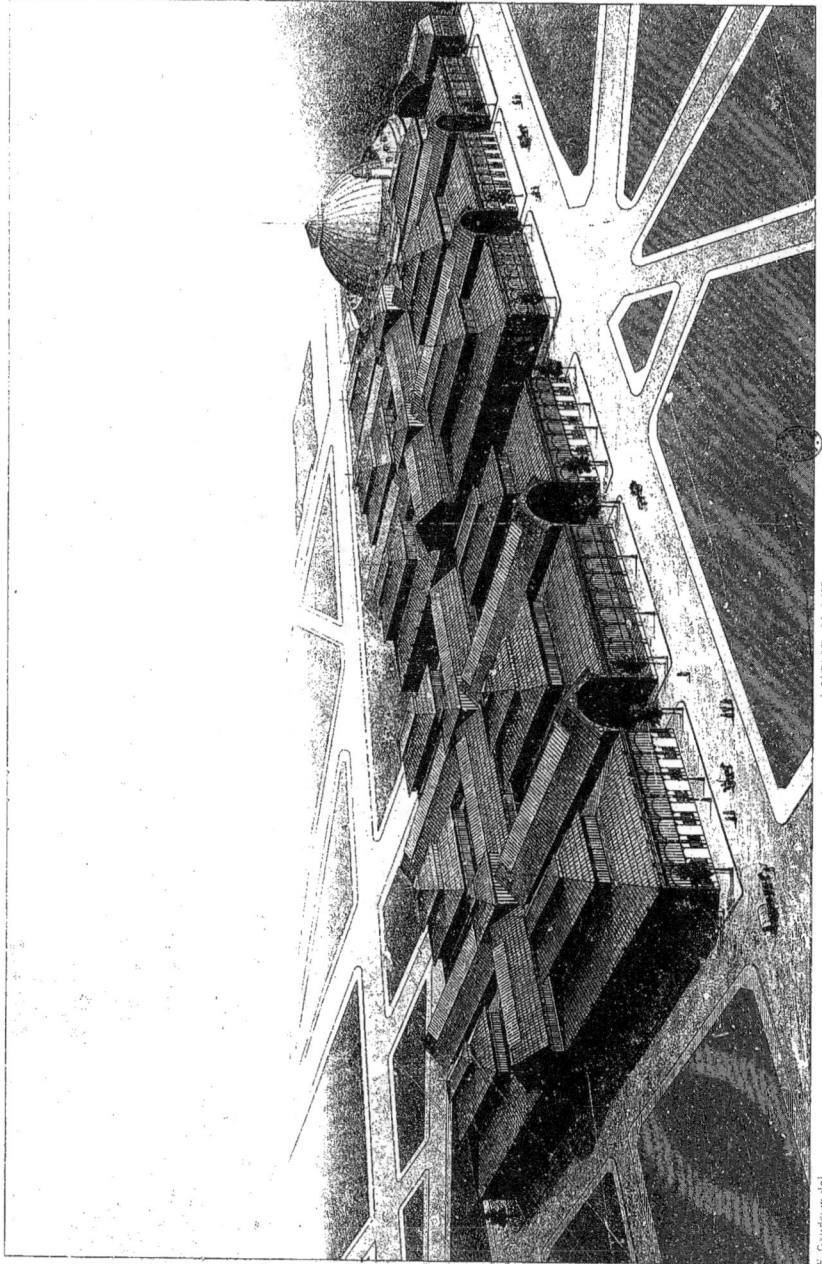

HALLES CENTRALES

IV

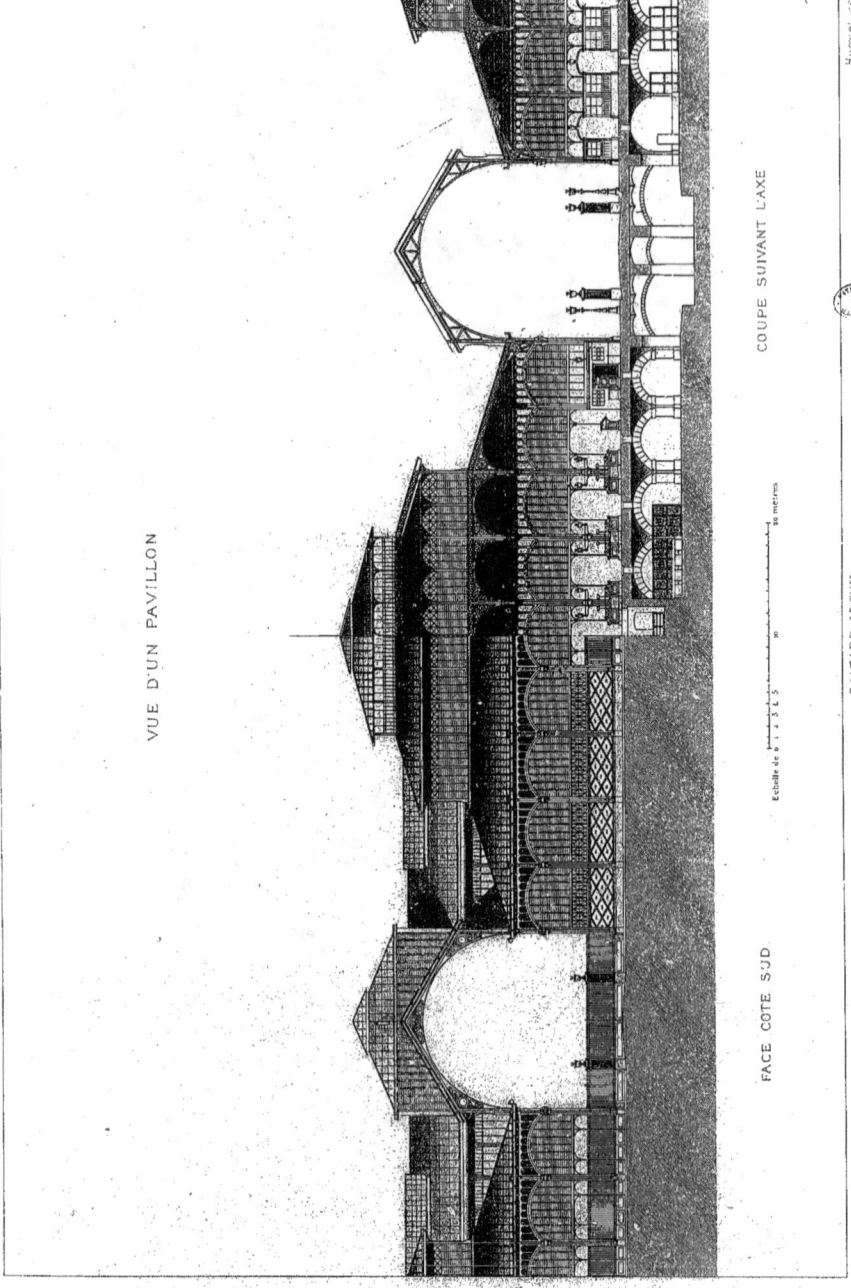

PARIS

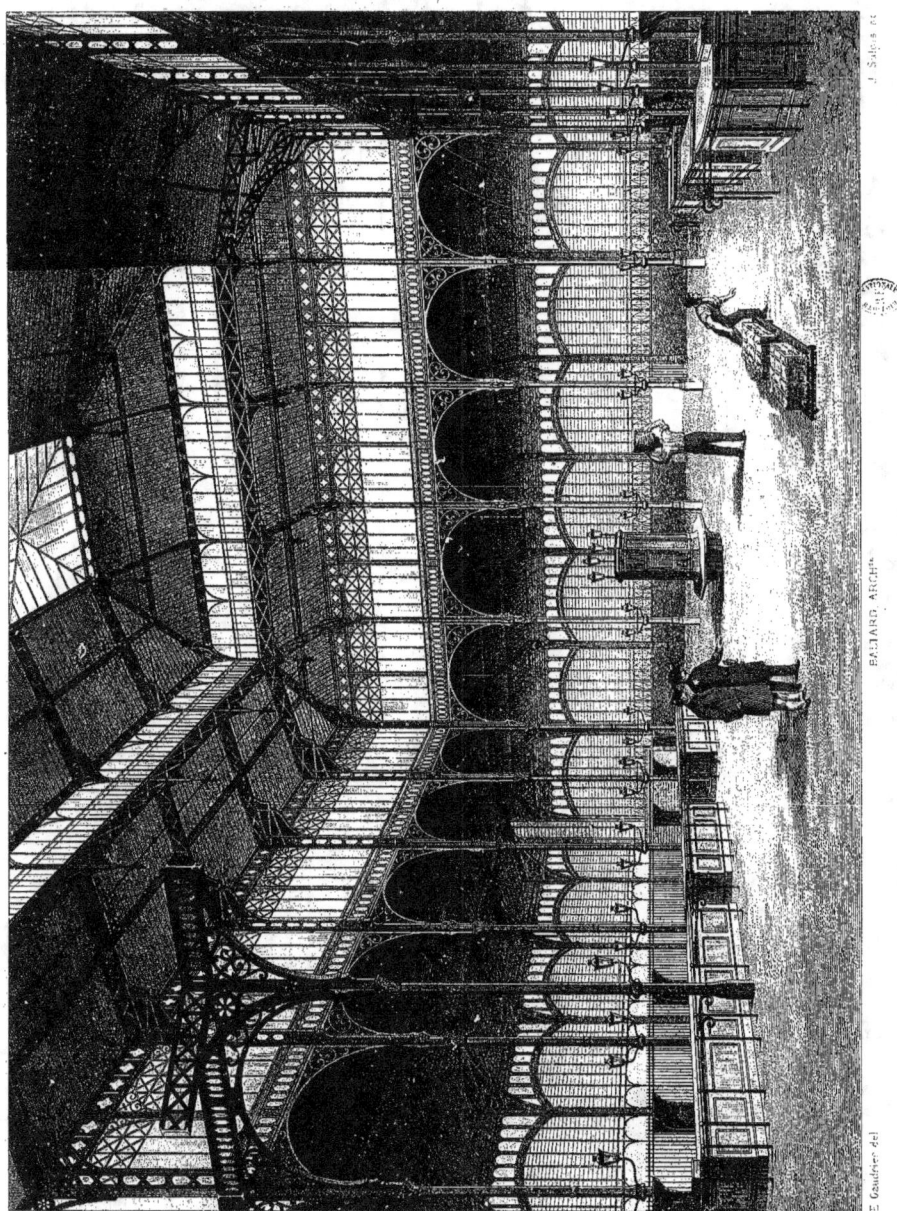

E. Gaultier del. BALTARD ARCH^te J. Sulpis sc.

HALLES CENTRALES

PAVILLON DE VENTE A LA CRIÉE, VUE INTÉRIEURE

VI

PARIS

MARCHÉ SAINT-HONORÉ

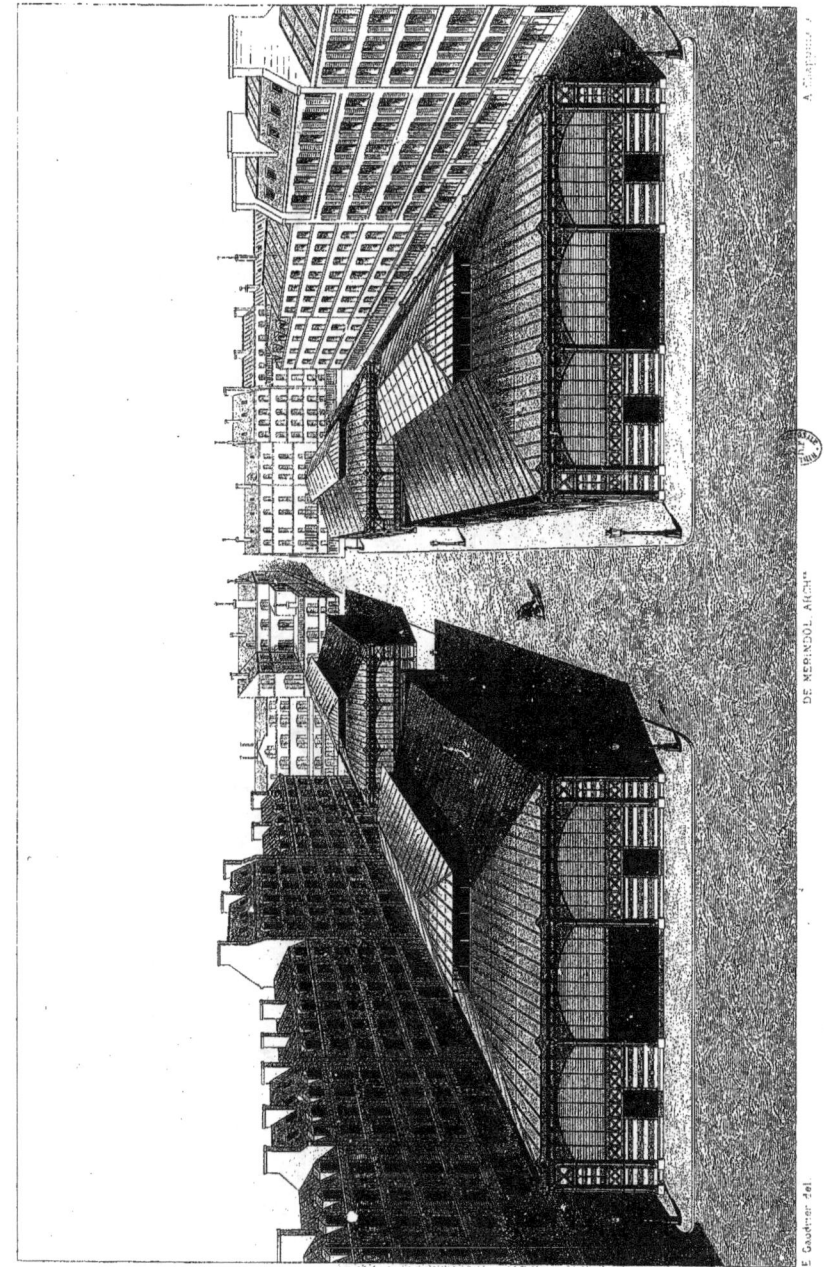

PARIS

MARCHÉ SAINT-HONORÉ
VUE GÉNÉRALE
II

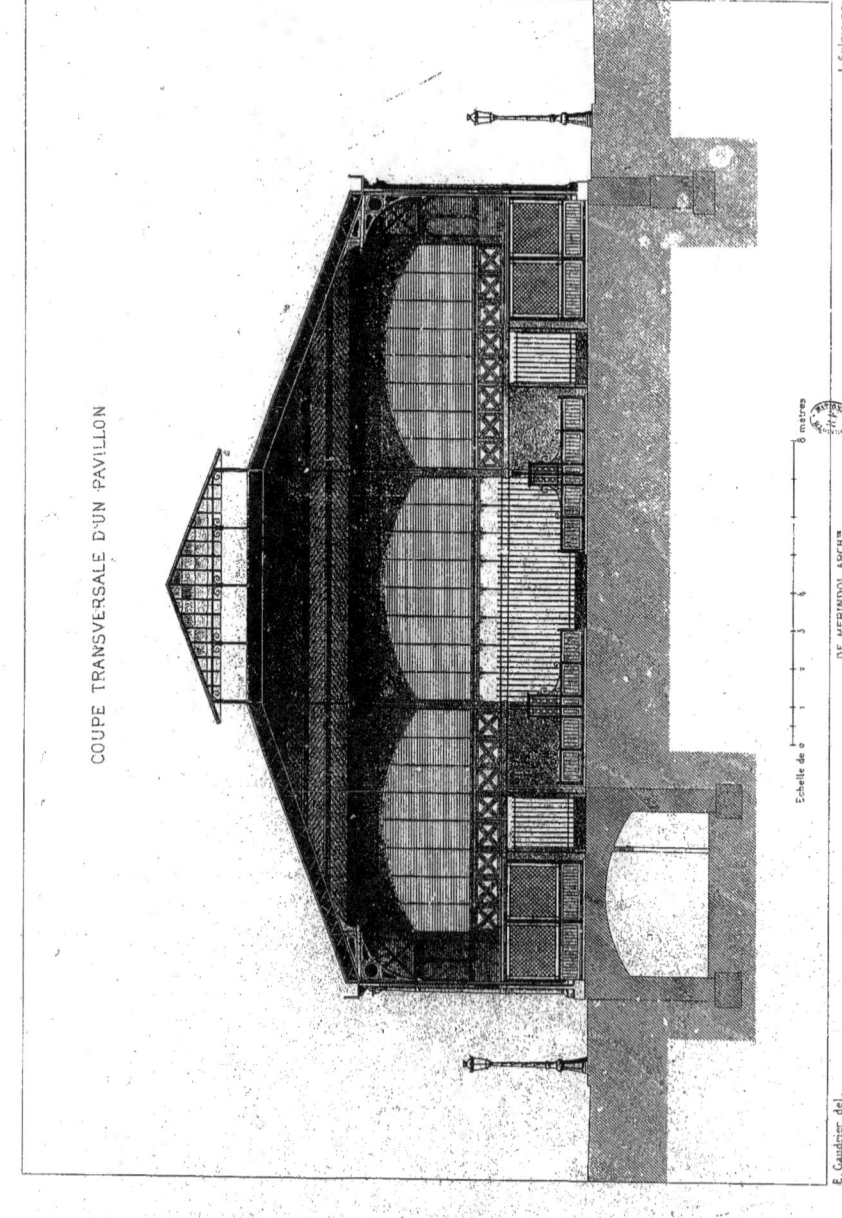

PARIS

COUPE TRANSVERSALE D'UN PAVILLON

DE MÉRINDOL, ARCH.te

MARCHÉ SAINT-HONORÉ

III

PARIS

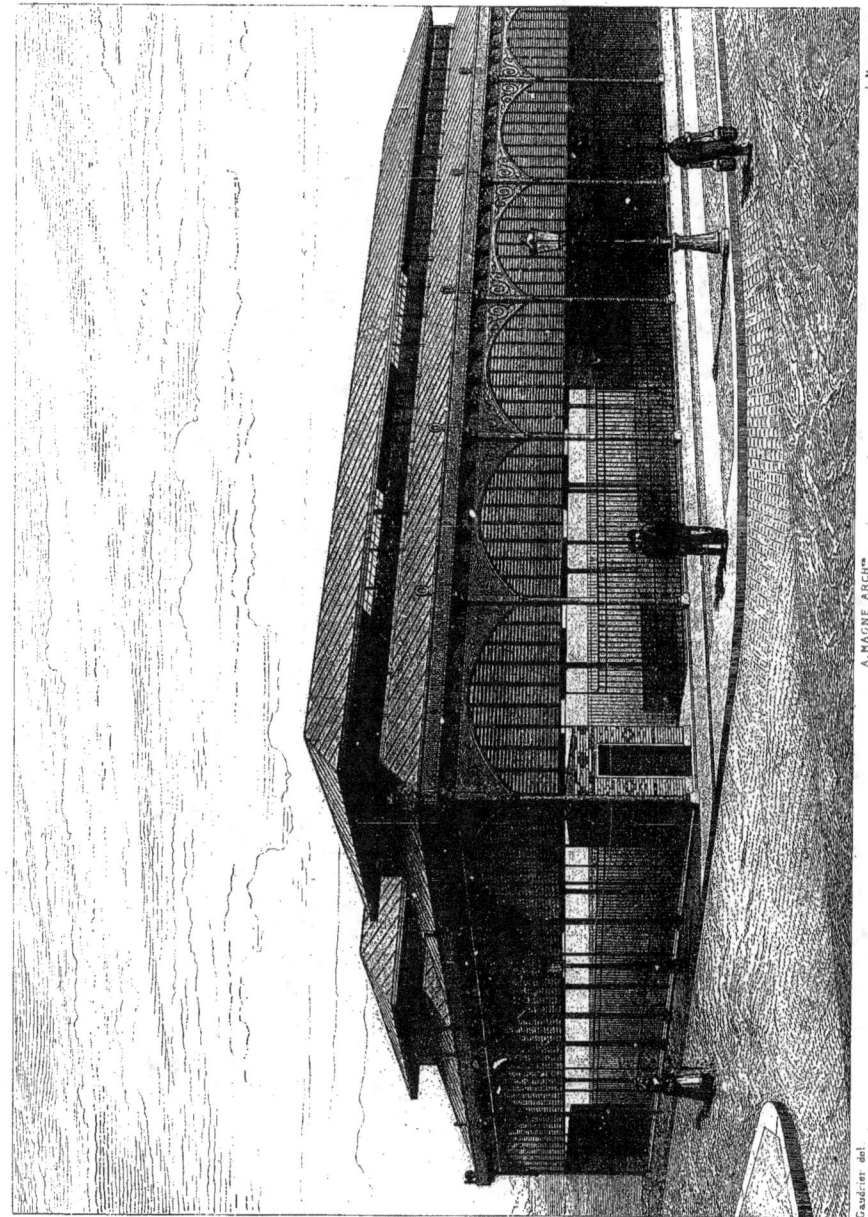

MARCHÉ RUE NICOLE
I.

PARIS

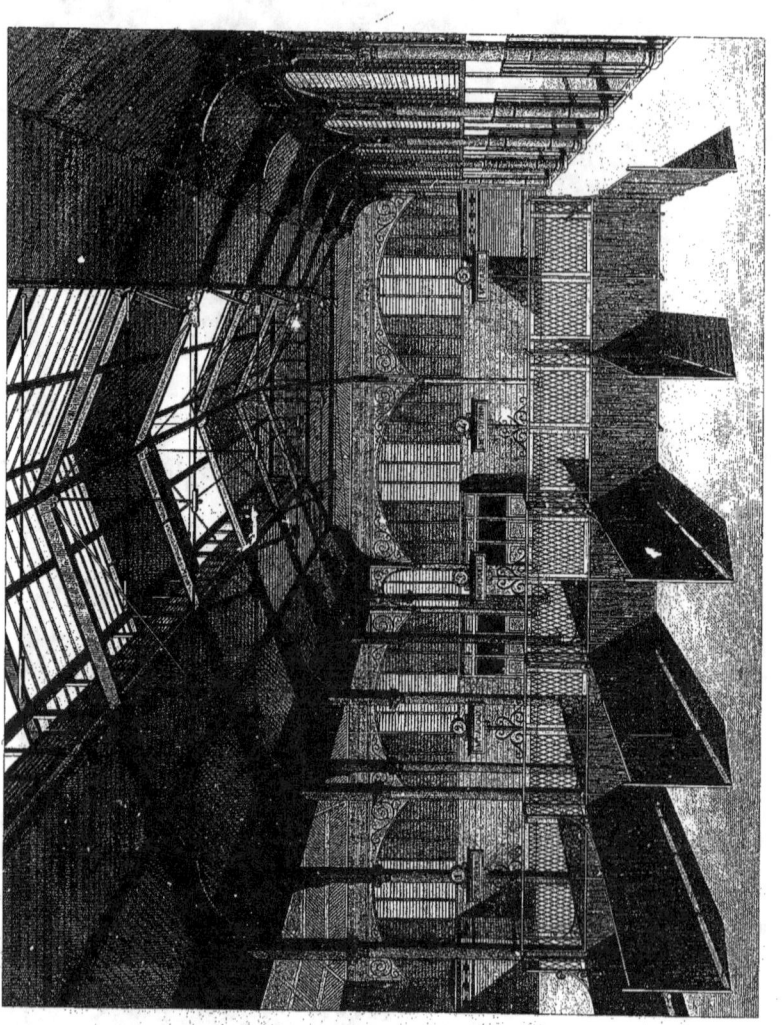

MARCHÉ RUE NICOLE

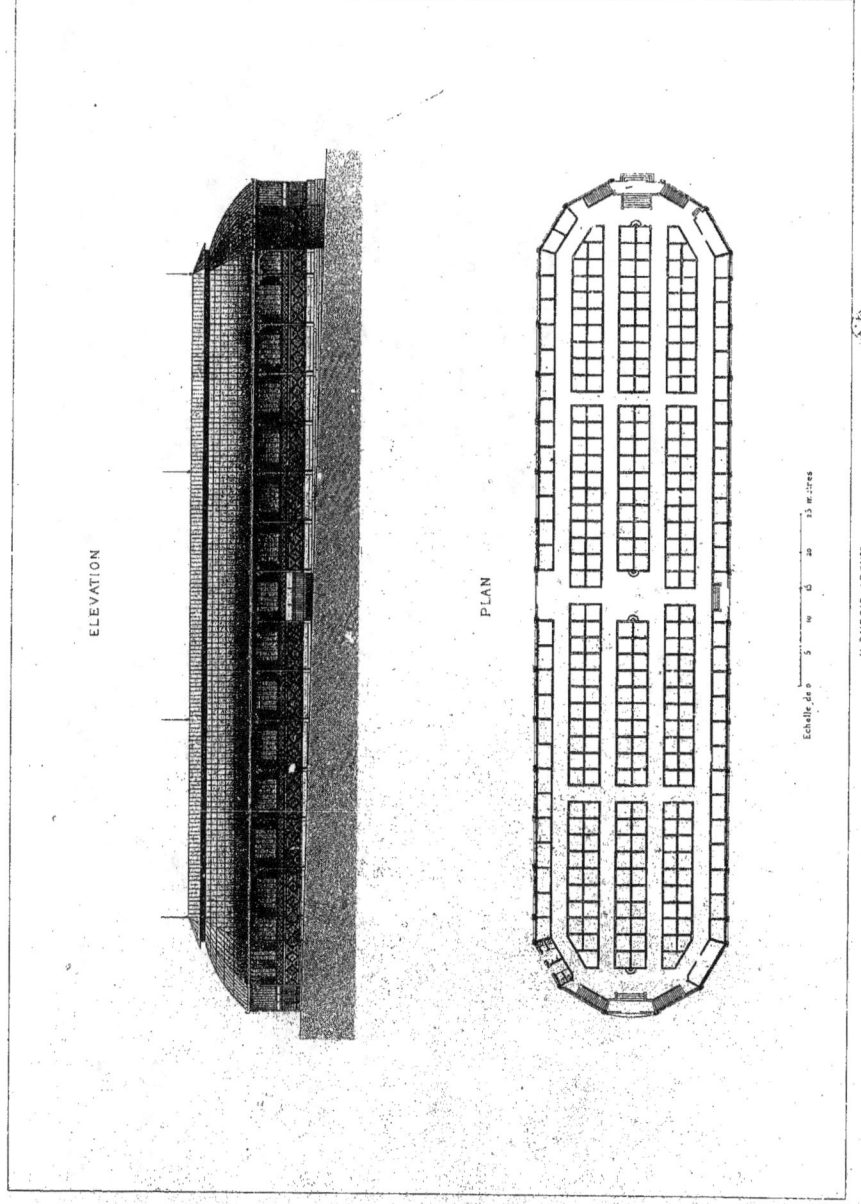

PARIS

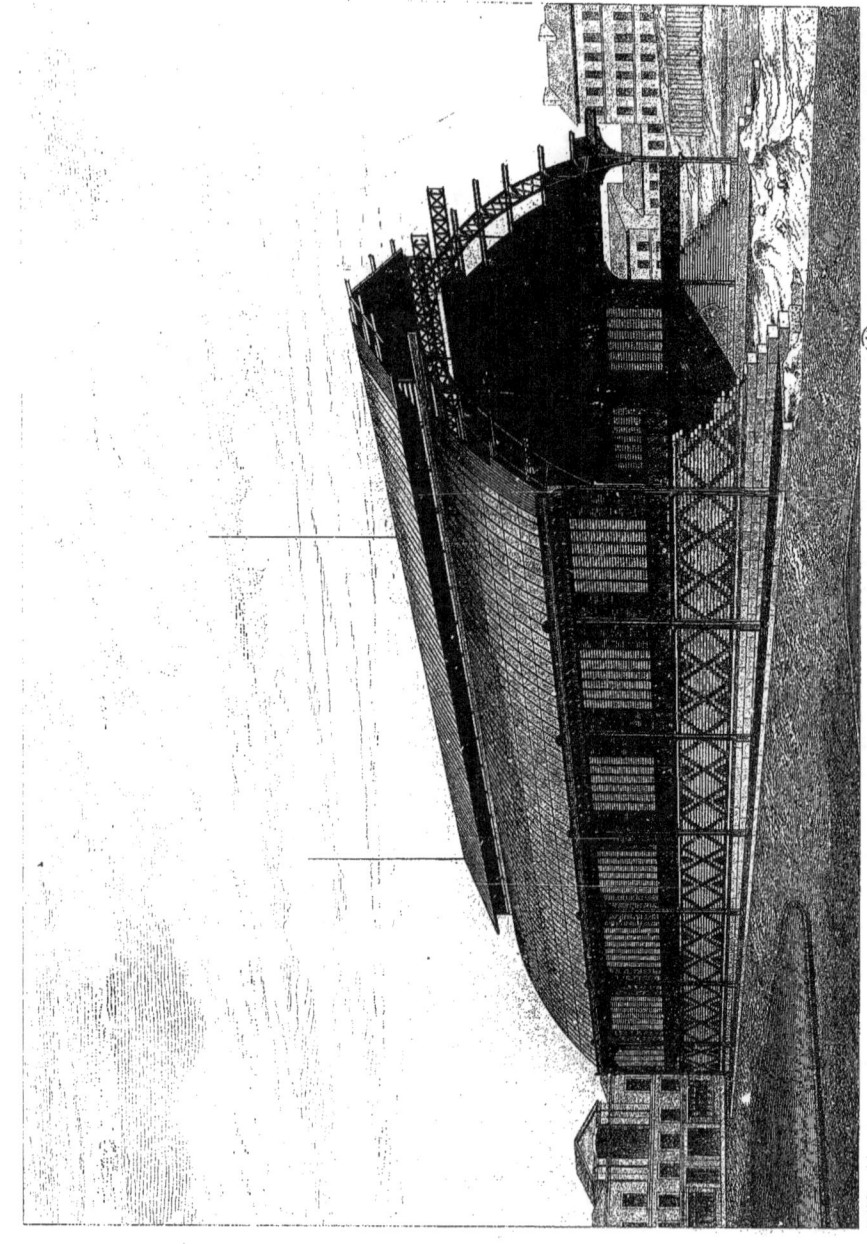

MARCHÉ PLACE D'ITALIE

PARIS

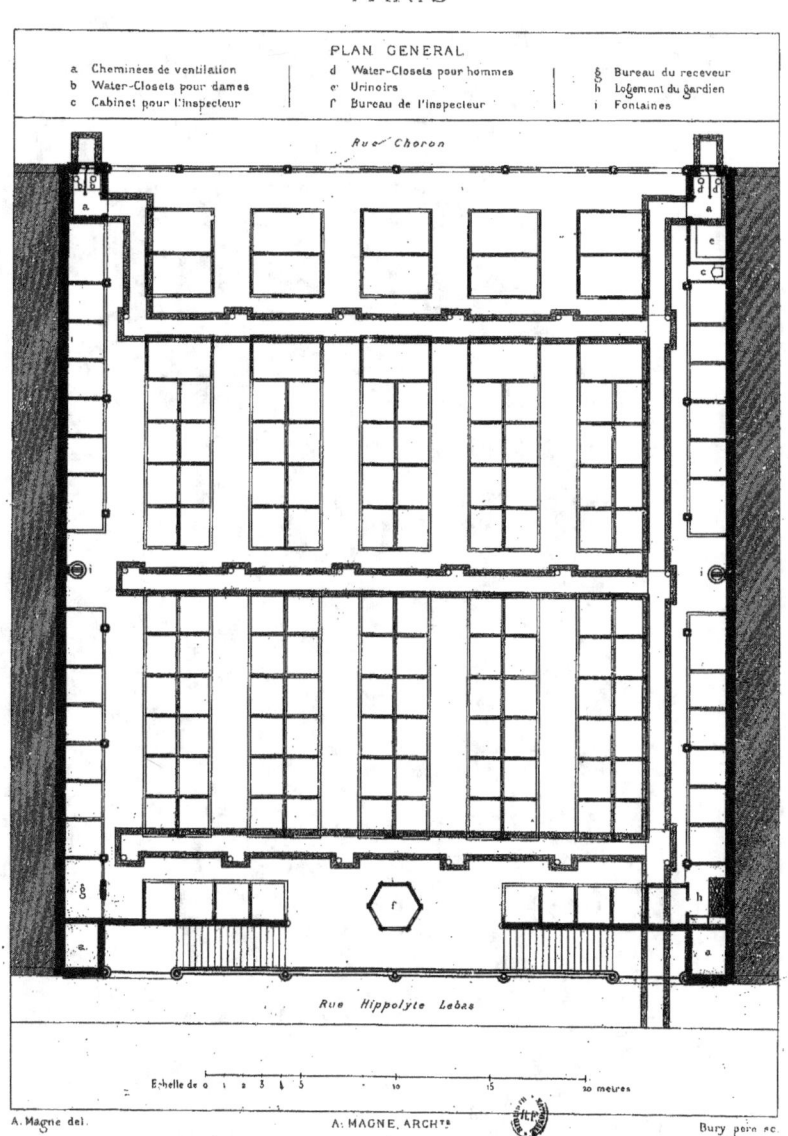

MARCHE DES MARTYRS, A PARIS

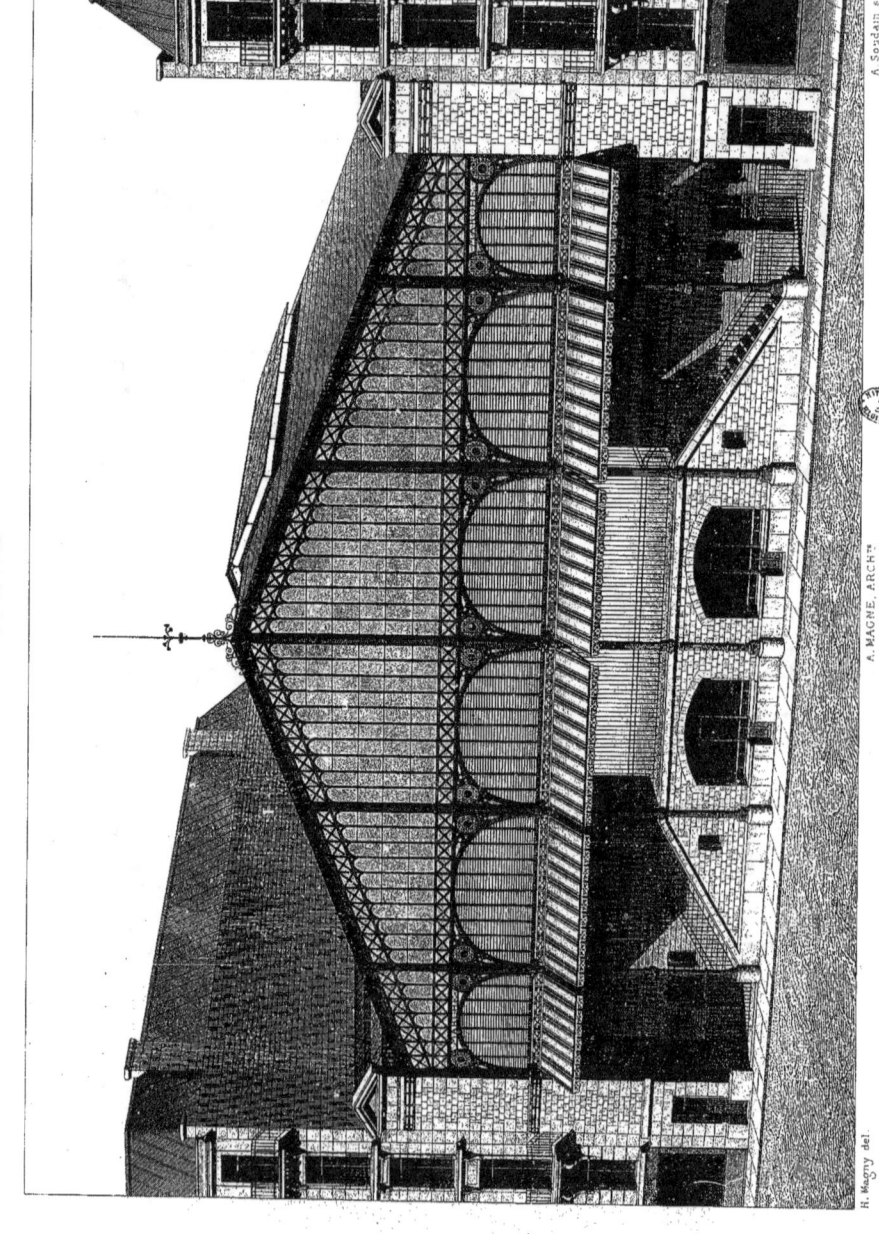

PARIS

MARCHÉ DES MARTYRS

II

PARIS

COUPE TRANSVERSALE

MARCHÉ DES MARTYRS

III

A. Magne del.
A. MAGNE ARCHte
A. MOREL et Cie Éditeurs

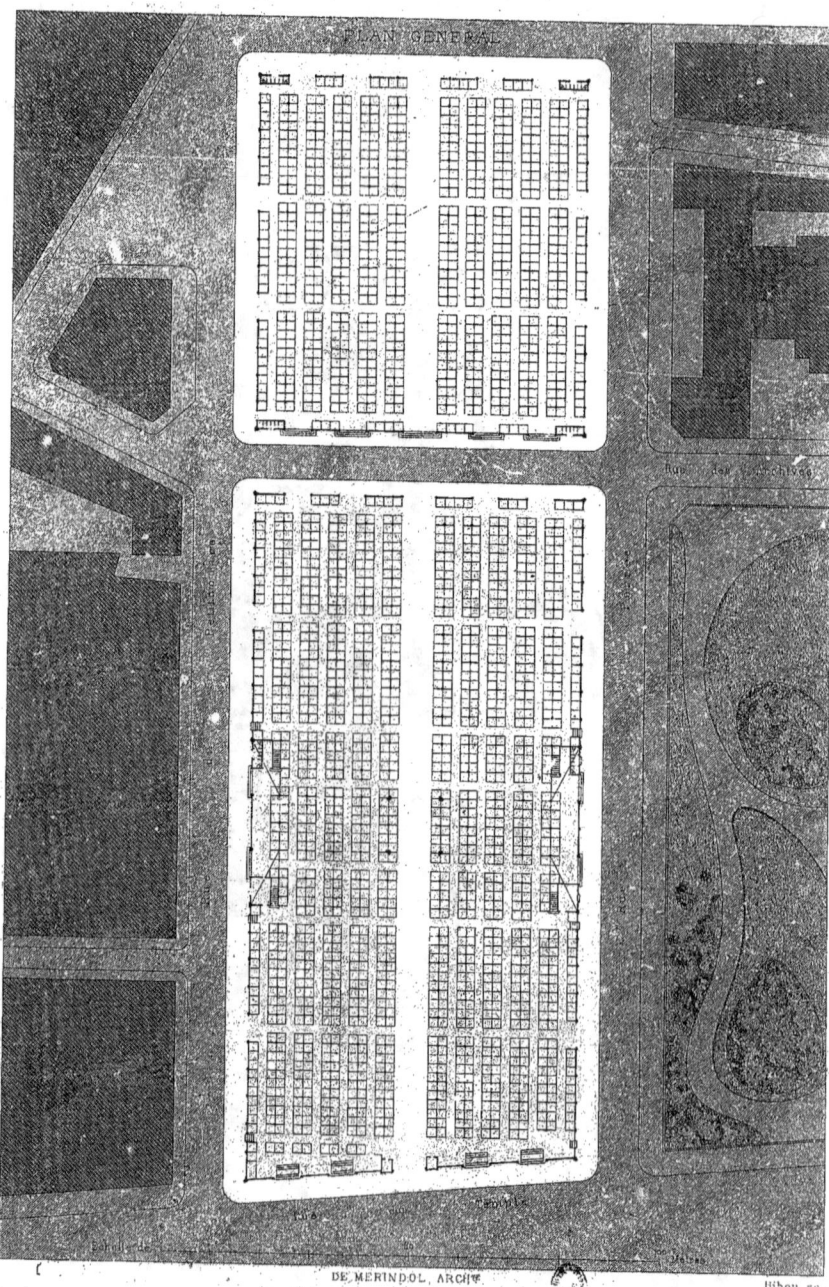

MARCHÉ DU TEMPLE

PARIS

MARCHÉ DU TEMPLE
VUE GÉNÉRALE
II

PARIS

ELEVATION PRINCIPALE

Echelle de 0 5 10 15 20 metres

DE MERINDOL, ARCH.TE

MARCHÉ DU TEMPLE

III

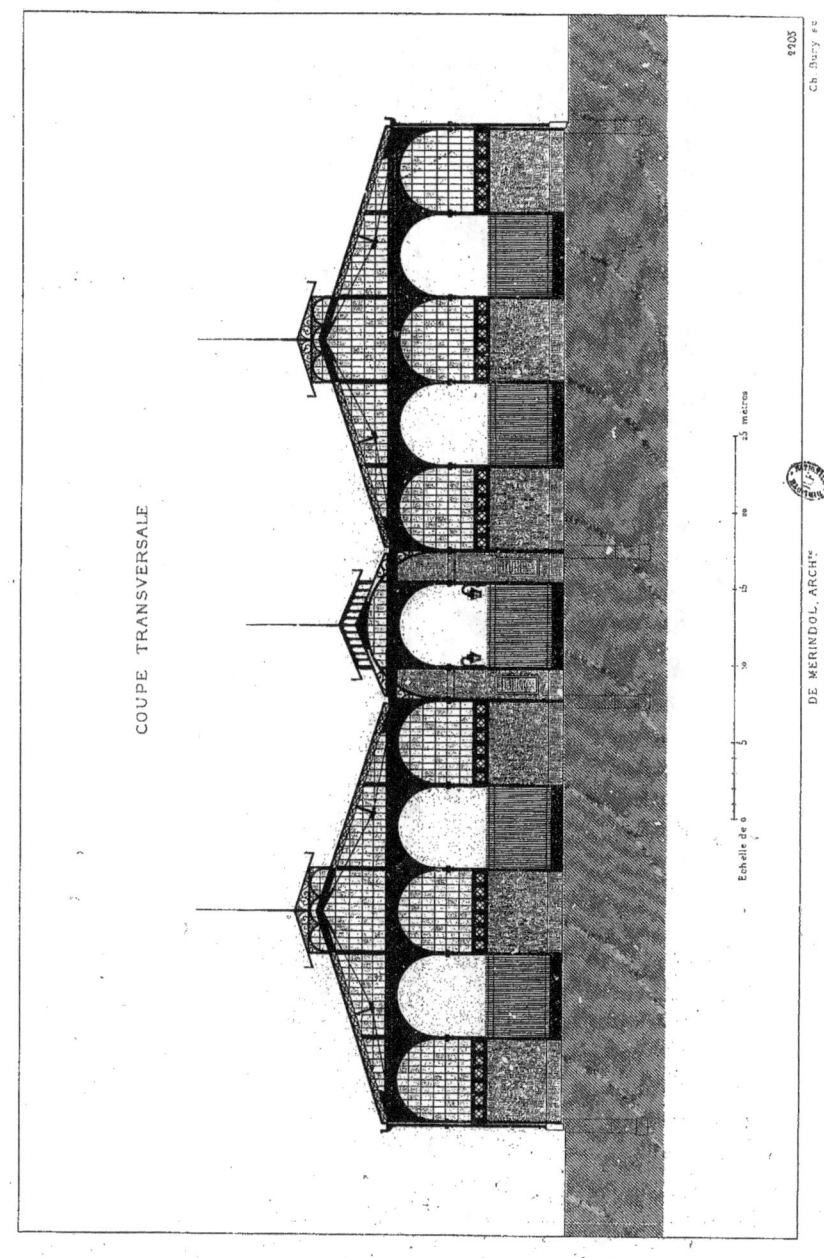

PARIS

PLAN GÉNÉRAL

MARCHÉ AUX CHEVAUX

1. Concierge
2. Percepteur — Logement du concierge
3. Parc aux voitures — 150 Voitures
4. Stalles — ensemble 1050 Chevaux
5. Cantonnier — Percepteur
6. Gardiens de la paix
7. Percepteur
8. Rampe d'essai
9. Piste
10. Plateau
11. Stalles
12. Animaux d'attache 80 ânes, boucs, chèvres
13. Vente à l'encan
14. 100 Chevaux
15. 12 à 15 Voitures

Profil Boulevard St Marcel

Coupe suivant l'axe de la piste

A. MAGNE ARCHᵗᵉ

Vᵉ A. MOREL et Cⁱᵉ Éditeurs

Imp. A. Salmon à Paris.

J. Sulpis sc.

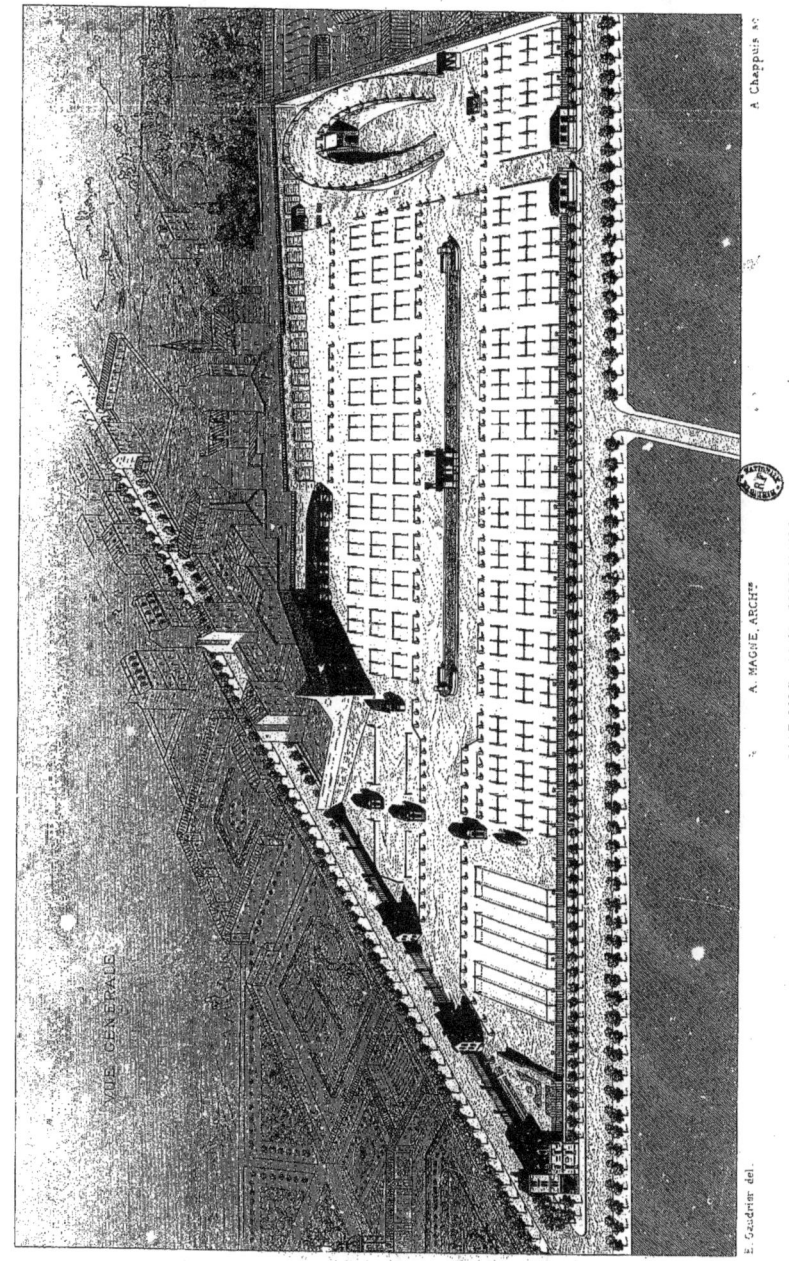

PARIS

MARCHÉ AUX CHEVAUX
II

www.ingramcontent.com/pod-product-compliance
Lightning Source LLC
Chambersburg PA
CBHW071555220526
45469CB00003B/1022

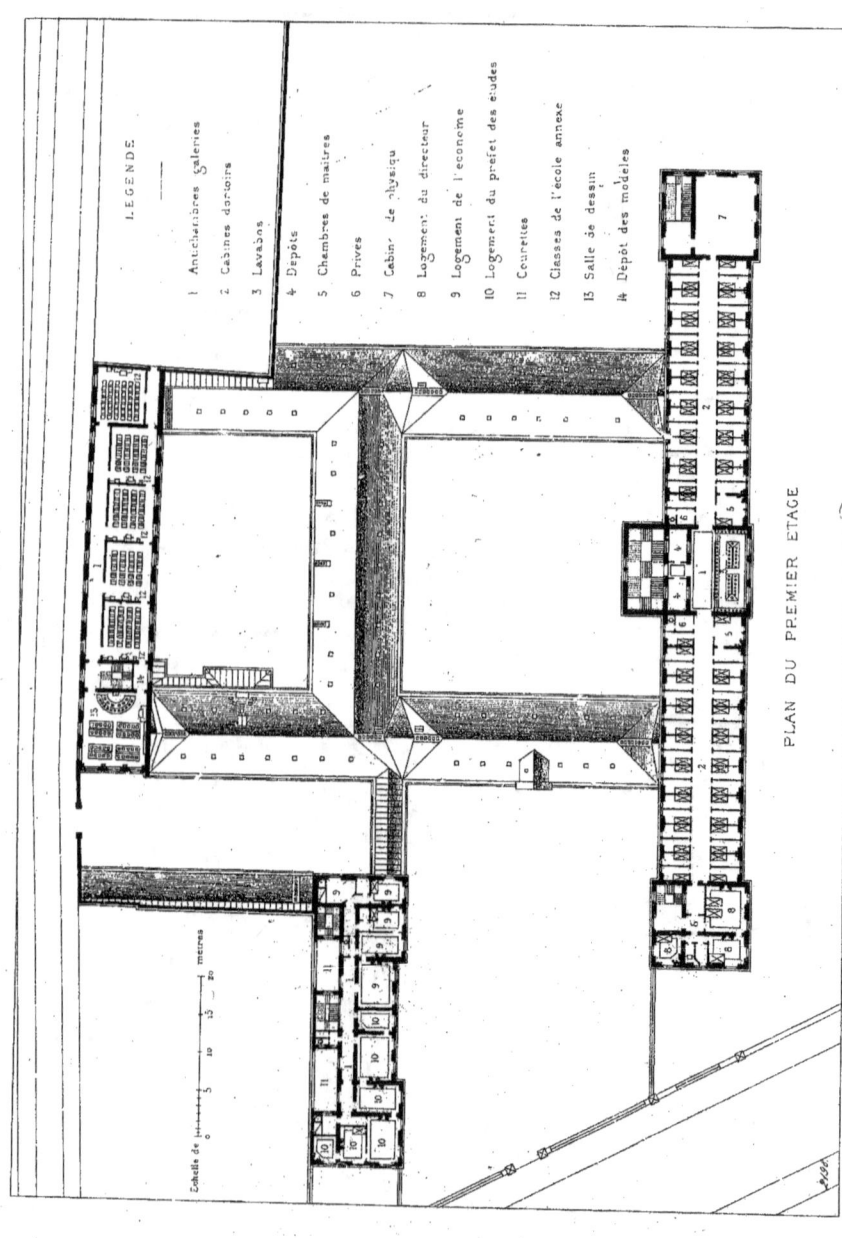